U0082022

嚮，建築

民歌時代的建築青年

【 響，建築 】

民歌時代的建築青年

傳承五十

走過了首個半世紀的淡江建築，歷屆淡江建築人的辛勤淬鍊出的成就，就如同走過那一百三十二階陡直的克難坡後登上五虎崗頂，回首遠眺觀音山與淡水夕照的壯闊風景歷歷在目。

淡江建築人在自由多元的學術系風沐育下，歷經五十年的努力傳承，在建築與其他各種領域都產生深遠的貢獻與影響力。將五十年來淡江建築人苦心孤詣累積出的底蘊，有計畫的記錄並傳承給新的世代是很重要的工作，很幸運的能由陸金雄與賀士麃兩位前系友會會長籌畫這項別具意義的系友活動，藉由演講與座談來傳承前輩的經驗與見證。

而且此次系友刊特別感謝能由九十九年當選傑出系友的第五屆許勝傑學長，熱情提供出書與演講贊助，並由「淡江大學建築學系同學會」與「淡江大學建築學系」共同策劃邀請傑出系友參與演講，同時舉辦

建築人的系列座談，細數半世紀來的淡江建築系史，以紀念淡江建築

五十歲生日。

謹祝

淡江建築學系　生日快樂

淡江大學建築學系同學會第四屆理事長姚政仲　謹誌

自由學風下的多元展現

淡江俯瞰淡水、遙對觀音，地靈人傑；在自由開放的學風陶冶下，淡江建築人才輩出，不僅在建築專業領域方面有傑出的貢獻，甚至在音樂、電影、文學、戲劇、繪畫等藝術領域方面亦有出色的表現。

為回饋母系培育之恩，「淡江大學建築學系同學會」在前會長陸金雄老師的策劃下，邀請歷屆傑出系友回母系演講；從第九屆的謝英俊、張世儻學長一直到第二十一屆的高文婷學姊，一連舉辦了十四場；傑出系友屆數橫跨十二屆，每一位學長、學姊不論是在建築業界、學界或政府部門，都展現了屬於淡江建築人的才氣與學養；藉由學長姊們的豐沛經歷，相信對於淡江建築學子有極大的啟發與激勵。

為了保存這些珍貴的演講內容，建築系黃瑞茂主任及宋立文老師特別組成「傑出系友出書計劃小組」，將傑出系友系列演講編撰成書，以嘉惠後學；也要特別感謝第五屆許勝傑學長熱情贊助演講與出版，

才能讓我們有機會一睹淡江建築傑出系友精彩的演講內容。

淡江建築學系　生日快樂

謹祝

淡江大學建築學系同學會第三屆理事長賀士麃　謹誌

時代變遷的印證

淡江建築成立至今已走過半個世紀，並培育了上千位學子，每位畢業生都在自己的建築領域裡兢兢業業的發揮所學，其中有很多傑出的系友，他們的成功故事值得與大家學習，因此兩年前淡江建築校友會長陸金雄建築師討論此事，希望在系裡舉辦傑出系友講座，邀請傑出的系友與大家分享他們的成功故事、設計理念或建築潮流。

這兩年一共舉辦了十四場的傑出系友講座，這些精采的內容若能編印成冊，應該可以作為學生及系友建築生涯規劃的參考。

這五十年我有幸在建築師生涯中經歷了一些變遷：

學習過程：我就讀第五屆淡江建築系的那年，正巧是淡江建築系四年制的最後一年，隔年以後，淡江大學建築系的學生都需完成五年的修業方可畢業，學習時的工具是平行尺、繪圖板、計算尺、翻印的圖

書等，現在已是電腦繪圖、與世界同步的建築書籍可供閱讀。

執業過程：民國六〇年代臺灣經濟起飛，從早期台北市建築高度的管制到現在建築容積的開放，改變了都市的天際線，地球暖化危機喚起了大家對於綠建築的重視，建築師需將社會、人文、美學與技術等全盤的整合，才能創造更美好的生活環境。

此次傑出系友演講系列能夠編印成冊，要感謝淡江建築校友會會長陸金雄及系主任黃瑞茂先生的鼎力支持，以及柯宜良、黃馨瑩、黃翌婷、吳彥霖同學等的整理及校稿，於淡江建築系慶祝五十周年前夕出書，特別有意義。

許勝傑　建築師

星期二演講 @ 淡江建築

淡江大學建築系系主任　黃瑞茂

「賓果」與「星期二下午演講」應該是淡江建築最久的傳統活動之一。因此，關於演講總是有許多令人印象深刻的知識或是事件成為某一個時段中，師生間共同經驗交流的對話。例如，二〇一三年十月二十二日，系友徐明松教授回系上演講，還提到了我們在學校時的共同印象，約在一九八五年，李俊仁老師從哥倫比亞研究所進修回來，在學校進行一場演講，談論了 Mario Botta 與安藤忠雄二者作為東西方建築師在建築作品中的參照對比。這一個分析，在一九九一年 Kenneth Frampton 的 Modern Architecture: A Critical History 書中重要討論的觀點。因此，幾年後，才比較知道李俊仁老師那場演講內容的重要性。隨著不同年代也經驗了不同的世界觀，最近幾年，同學面對跨域議題的關心，邀請關於設計的演講，擴展視野！

「星期二演講」一直是淡江建築系師生所共享的資訊櫥窗。除了可

以引介新的專業知識與經驗之外，建築師帶來最新的作品，設身處地的說明一個完整建築的建造過程。近年來，系上專兼任老師不定期引介國外建築師到校演講，實質的擴大同學的建築視野。另外，同學常對於建築之外的相關設計與創意領域有興趣，邀請例如電影、動畫、攝影等創作者來演講，推動設計領域中跨越合作的可能性。回應了社會轉變過程中，像是演講這樣的「設計教學活動」已經成為建築教育的一部分。

這本書主要是以許勝傑學長所支持的「傑出系友演講系列」，三個學期間所邀請當年獲得傑出系友獎的學長姊回母系進行演講的成果集。而整個計畫是由陸金雄老師擔任系友會會長時所推動，目前已經進行三個學期，一個學期大約有四場的傑出系友演講。系友演講除了可以將不同的個人知識與經驗傳達之外，也提供一個機會，去填充對於淡江建築過去的拼貼，那些生動的存在於真實經驗中，對於同學來說，學長姊的經歷也成為典範。許勝傑學長允諾這是一個長期的講座計畫，將持續提供資源，持續舉辦。

樂見「星期二演講」已經逐漸成為一個平臺。配合演講的文字整理

與作品將是一個新的階段的開始。可以累積與建構一個清楚的建築圖像。作為淡江建築與社會互動的成果，這些系友的參與和回饋，將充實淡江建築五十年來的重要傳統之一。「星期二演講」，應該是淡江建築五十週年中最最重要的紀錄。演講系列是大家共同的經驗，系上也會積極將這些資源轉變成為可以分享的價值。

本書從策劃、安排演講到繁雜的出版等事務工作，主要是專研建築史與理論的宋立文教授不辭辛勞，自願帶領一群研究生進行記錄整理，安排配合出版的座談活動等，讓這個出版活動成為可能，特別感謝。

淡江建築五十年

一、淡江大學建築系之起源

淡江大學建築系榮譽教授　王紀鯤

淡江大學建築系之前身為淡江文理學院建築工程系，創立於民國五十四年，隸屬工學部，據悉創辦人張建邦先生當年就有意念建築系，但後來沒有實現，卻對建築一直未能忘情，故對建築系頗為照顧，早期歷屆系展均親臨會場，並詳加垂詢，極為關注。創系系主任為馬惕乾先生，畢業於清華大學土木工程系，與當年的教育部長閻振興是同學，馬主任專長為結構，因此必修課程之中包含應用力學、材料力學、結構學、鋼筋混凝土等一系列工程課程均請陳德華教授任教，陳教授曾任職於基隆市工務局，教學認真又有豐富的實務經驗，學生要過關並不容易，其他工程課程尚包括土壤力學、微分方程、應用數學等，但也影響不少學生畢業後從事結構領域事業或深造。馬主任患有嚴重氣喘，淡水冬天陰溼天氣對他的健康非常不利，也因此很少來學校，據第一屆系友轉述，馬主任第一學期來過學校僅兩三天而已，系中又沒有專任老師，所以在第一學期大考之後，同學推派三位代表，張大

華（曾任系友會會長）為其中之一，向馬主任要求正常排課與教學，所以第二學期馬主任就請了王堅城老師來代理系務，王堅城就是現在王文安老師的父親，當年任職於馬主任的建築師事務所，王老師也任教設計與施工估價，而今淡水校園內許多早年的建築物都是出自王堅城老師之手，不少系友畢業之後均先後在其事務所工作磨鍊過，獲益良多。

建築系開創之初，在現址書卷廣場上之二樓四合院式教室上課，即外牆為白色空心磚之教室，談論間早期畢業之系友對此非常懷念，幾年後遷入現在舊工館大樓，當時正在擴建，建築系在現在二年級及階梯教室一部分外，另外分得新建之素描教室一間，我當時與王堅城老師商議結構及地基是否可經得起再加一層，經結構計算後（學校也同意）在新建部分上方再加一層輕鋼架空間，亦即現在一年級空間，使建築系之專用空間略具雛形，如此延續了十多年後，直到民國八十年學校為了建新工館而將舊工館一部分拆除。

早期的建築設計也聘請了許多知名建築師來兼課，包括高而潘、方汝鎮、虞日鎮、鐘英光、呂禮謙、蔡柏鋒、蘇澤、林建業、吳明修、費宗澄，都市計劃課是黃南淵等，當年建築系中的藝術課程也請了不少老師，均為國內一時之選，例如水彩畫，徒手的

舊照片：上課實況

畫有席德進、胡伽、藍蔭鼎，雕塑課是楊英風，第二年請了一位成大建築工程系畢業的王少甫先生擔任助教，也兼授課，包括基本設計、建築圖、表現法，課外還監督學生一星期繳一張素描、一頁仿宋體字，一切軍事管理，這位王助教成為系的管家婆，逼得學生暑假還得到校補課，後來到榮民總醫院擔任工務組組長，仍然在系兼課，前後共二十多年，現已退休，旅居加拿大。第二任主任是張振中博士，也是土木工程專長，後來擔任工學部主任（當年淡江文理學院之下有文學部、理學部、工學部，其實就是當今「院」的架構）。張主任之後是劉明國主任，是第一位建築工程系畢業的主任，劉主任為成功大學畢業留學日本東京大學，也是開業建築師，不久由顧獻樑先生接任，顧主任是學藝術的，也為系裡製造了相當藝術氣氛，當時有關藝術方面的書籍及幻燈片都非常精彩，可惜現在卻都不知去向；顧老師也是系上歷年來第一位非工程背景的主任（以上四位主任如今均已過世，令人不勝唏噓）。

顧老師之後為林建業主任，林主任亦為開業建築師，曾赴美專攻現代建築，對建築非常執著；兩年之後又到文化大專建築及都市設計系擔任系主任多年，轉任為朝陽科技大學建築系客座教授，現已退休，專心著作。

此其間有一段不為人知的故事，一九七三年，我在逢甲專任，有一天陳邁先生（當時是東海建築系代主任）來找我，問我有沒有興趣到淡江來，他準備邀五位志同道合的一起到淡江開創一番事業，最後沒有成功，原因不明，而由林建業老師接任。

民國六十四年，王少甫老師來找我，問我有沒有意願到淡江來，據知當時另有兩位成大資深教授也在洽談此事，我只記得當時院長張建邦先生，工學部主任趙榮耀與我三人面談約一小時多，不久就決定聘我。來了之後才發現建築系除了我之外只有陳德華、羅大榮，一共三個專任教師，又正逢教育部第一次舉行大學評鑑，以致學校很大方地同意另聘專任教師三人。

淡江系主任一任兩年，過去建築系主任鮮有任期超過兩年者，在我第二任初時，白瑾先生從美國回來，白先生學經歷均優於我，因此我就向學校推薦白瑾接任系務，學校也欣然接受，白主任要求非常嚴格，也就有現在廣為流傳端學生模型事件，不過無可否認這一段時間的學生開始參與研究案，而且畢業後出國進修的學生人數大增，今日在系內比較資深的系友老師（如陳珍誠、陸金雄、劉綺文等）及

曾獲遠東建築獎的林洲民、建技系主任林炳宏，多曾受教於白主任。

白主任兩年期之後由陳信璋主任接手，陳主任為美國伊利諾大學結構博士，在任六年（前後共三任），並創立了淡江建築研究所，陳主任在建築系時，我正好要出國進修，後來又留在美國的事務所工作，據知系所學生參與研究案機會很多，目前系上中生代系友老師幾乎都是陳老師的學生，包括鄭晃二、黃瑞茂、王俊雄、楊登貴、呂理煌、姚政仲等，陳主任卸任後，曾在研究所兼任一段時間，現為開業建築師，作品包括桃園巨蛋、士林天文館、臺北兒童樂園等，也在學校設立了建築風洞實驗室。

一九八六年，我自美返國，在沈祖海事務所擔任主任設計師不到兩個月，淡江大學前董事長林添福先生獲知後，力邀我回來，我深知個性不擅伺候業主，故決定回校任教，當時文理學院已改制為大學，學校人事依舊，不過當時的張院長現在已經是校長，趙耀部主任也已經是副校長，他們一致要求我接掌系，以及建教合作部執行長，我力陳我若有教書兼接業務的能力就不會回學校任教，我最後的協議只接系及所，至於建教合作部則改組，負責人另聘，也就是說我放棄一級主管（建教合作部執行長）不做，而就二級主管（系主任）。兩年一任的系務又做了兩任，我向工學院院長表示另請高明，但當時正值新

系館舊照片：工寮時期

舊院長交替，被告知人事儘量以不變動為原則，因此又做了一任兩年，所以我在淡江建築系前後擔任九年主任，其中還包括六年研究所所長，現在制度已規定系主任以連任一次為限，所以今後我的紀錄大概很難被打破。

當我最後任期屆滿前，我又找了老上司趙榮耀，他已經是校長（前任監察委員）。他嘆息時間過得太快，也表示系主任人選由我推薦，我決定由系內老師投票公推，雖然現在幾乎全校各系都如此，可是當時是淡江有史以來的創舉，所以一九九二年眾望所歸由周家鵬老師接任。周老師雖非系友，但因娶了建築系畢業的同學，成了建築系女婿。

另外，系裡曾有一位令人懷念的人物是工友老王，王漢明為退伍軍人，長住建築系，即現在四樓廁所邊放獎盃銀盾的空間。老王真正以系為家，平時負責清掃、關燈，並不時教訓學生。偶爾也在教室後面參觀評圖。在系十餘年，最後又屆齡退休，隱居八里，有次因病我去看過一次，年事已高，不知現在是否還健在。

二、淡江大學研究所之發展

淡江大學研究所成立於一九八一年由陳信樟教授所創，前身為張世

系館舊照片：工寮時期

典教授主持之都市計劃研究室，地址在臺北市復興北路二號企業家大樓之四樓，所有經費均來自從各地都市計劃及各政府機關之研究案，以致第一屆至第四屆學生對淡江校園極為陌生，建築研究所所長在陳主任之後，有劉明國、陳明竺（文化大學市政系及建築暨都市設計系主任）、謝有文（曾任臺北市議員，不幸因誤診去世），一九八六年暑假才從復興北路遷回城區部的地下室，早年在所內任教者幾乎網羅了國內建築產官學之所有菁英，例如：都市計劃方面有張世典、曹奮平、黃健二、謝潮儀；都市設計有陳明竺；國民住宅有蔡添璧；法規有張德周；新市鎮開發有柯鄉黨；都市經濟有劉錚錚；建築結構有陳信樟、吳卓夫；土壤及大地工程有潘國樑；建築設計有王秋華、林貴榮；高樓施工有李政憲、楊逸詠……等。

研究所遷至淡水城區部地下室上課之後，當時地下室光線不足，潮溼且通風不良，次年張校長慨然撥款八十萬元供整修之用，暑假由本人親自監工，開學時已煥然一新，也加裝了三臺空調機，可惜不到一年地下室滲水，一度曾計畫遷至城區部五樓之圖書館閱覽室，但當時的館長堅決反對，而未能實現，雖然使用效率極低，直到一九九三年三月現在之系館整建完成，研究所由城區部遷至淡水校園，從此系所合一，資源整合，老師再也不必兩地奔波。

三、建築系館之由來

建築系擁有自己的獨立空間，一直是全體師生之夢想及努力目標，最初在工學館後棟上方加蓋一層，但空間仍嫌不足，正巧航海及輪機系奉教育部命令停辦，本人曾將商船學館（今日海事博物館）規劃為建築系空間，並保留最上層為駕駛艙，曾先後向校長及董事會簡報，可是由於商船學館當年是由長榮董事長張榮發先生捐款興建，董事會為尊重原捐贈人的意願，轉贈給前淡江董事長林添福先生，供其收藏各型船隻模型之展示，而有今日之海事博物館。不久，學校計畫興建工學館，建築系又提出計畫案，即有意在工學館中將建築系空間獨立，並建議由建築系負責整體規劃及設計，土木及水利系負責測量、鑽探、結構設計及計算、機械系負責空調、電機系負責配電，使整個工學館作為一個環境實驗館，在真正使用時可測量能源之消耗量，供水系統等，如此可向國科會申請補助，當時整個計畫均刊登在校刊中，但最後董事會另有考量，建築系之空間被挪為一般教室之用。一九九一年九月學校計畫擴建工學館，建築系之空間被挪為一般教室之用，在現今圖書館位置興建兩棟鐵皮屋作為建築系一至五年級之繪圖教室，學生戲稱為工寮，當年系展主題即定名為「工寮元年」，舊工學館整建將近九百坪為建築系館，周家鵬主任爭取到七百萬經費，於一九九三年三月二十

九日由周主任指揮，系及所同時遷入，經過前後二十八年的奮鬥，自此建築系所有自己的家。

四、淡江建築系系友會

淡江大學工學院建築工程系成立於民國五十四年，後來改為建築系，迄今已五十年，畢業生超過數千人。系友會於一九七七年正式成立，創會會長為第一屆系友錢捷飛，其後歷任會長有廖宗添（第三屆）、吳省三（第七屆）、陳信旭（第六屆）、林德仁（第九屆）、謝建民（第十五屆）、張大華（第一屆）、王紀耕（第二屆）、陸金雄（第十三屆）、賀士廑（第十五屆）到今年初剛接任的姚政仲（第十八屆）。

其實歷任會長任期間都付出不少心力，特別值得一提的有以下幾件事。在林德仁擔任會長期間，為了避免系友見面就催繳年會費，建議每位系友繳兩萬元成為永久會員（有些熱心系友捐五萬元），以後不必再繳，預備成立系友基金會，每年利息七％可作為系友活動費用，及贊助系展之用。但當年政府將成立基金會改為最低基金二百萬提高到三千萬，以致基金會未能成立，直到二〇〇八年陸金雄接任，正式以「中華民國淡江大學建築學系同學會」名義向政府正式申請成立，今後對於各界捐贈可以開收據抵稅。另外一事為本人從學校退休，歡送會中系友提議成立「王紀鯤教授建築設計優良獎學金」，每年級三名

舊照片：評圖實況

獎學金得主，獎金每年九萬九千元，由系友及建築系共同籌出，每年由本人親自赴系頒發，迄今已有七、八年。

建築系至今已度過四十九個年頭，在我的記憶中，畢業系友將近二千人，獲得傑出校友；淡江之光（金鷹獎）先後有林貴榮（第八屆）、陳信旭（第六屆）、李顯榮（第三屆）、薛昭信（第七屆）、練福星（第三屆）、謝英俊（第九屆）；獲得中華民國十大傑出青年的有林貴榮（第八屆）、李學忠（第九屆）；獲得中華民國十大傑出建築師獎的有李顯榮（第三屆）、廖偉立（第十五屆）、薛昭信（第七屆）、謝英俊（第九屆）、邱文傑（第十七屆），我本人也曾於民國八十七年獲得此一榮譽。先後任母系系主任的有鄭晃二（第十八屆）、陳珍誠（第十二屆）、黃瑞茂（第十八屆），而開業建築師達三百餘人。另外系友會每年推薦傑出系友，目前受獎系友包括：

九十六年傑出系友
黃武達（第二屆）、周光宙（第三屆）、李顯榮（第三屆）、郭中端（第四屆）、陳信旭（第六屆）、薛昭信（第七屆）、林貴榮（第八屆）、謝英俊（第九屆）、劉木賢（第十六屆）

九十七年傑出系友

劉顯宗（第二屆）、練福星（第三屆）、吳和甫（第四屆）

林洲民（第十二屆）、廖偉立（第十五屆）

九十八年傑出系友

陳珍誠（第十二屆）、阮慶岳（第十二屆）、邱文傑（第十七屆）

呂理煌（第十八屆）、姚政仲（第十八屆）、鄭晃二（第十八屆）

九十九年傑出系友

張大華（第一屆）、許勝傑（第五屆）、梁銘剛（第十二屆）

黃瑞茂（第十八屆）、張基義（第十九屆）、高文婷（第二十一屆）

一〇〇年傑出系友

李瑋珉（第十二屆）、吳桂陽（第十三屆）、王聲翔（第十四屆）

李學忠（第十五屆）、林志崧（第十七屆）、李清志（第十九屆）

一〇一年傑出系友

張世儓（第九屆）、陸金雄（第十三屆）、魏主榮（第十三屆）

阮文成（第十四屆，已歿）、丁致成（第十九屆）、黃宏輝（第十九

屆）、李兆嘉（第二十二屆）

一○二年傑出系友

鄭元良（第十二屆）、吳永毅（第十三屆）、林志聖（第十四屆）、陳惠婷（第十七屆）、王俊雄（第十八屆）

早年研究所畢業所友，並未在淡江校園上課及生活，故除少數大學部就是淡江畢業生之外，其餘對系的向心力不強，但在建築界頗具影響力，因此未來系友會應該包括「所友」，即把這些失散的羔羊找回來，對系、對所、對學弟妹必有助益。

今後系與系所友之聯繫應更為加強，密切配合，包括安排建築實務及執業講座，支援系所各項活動、安排學生寒暑假之實習。系主任亦應將系的資訊及學術演講的時程傳送給校友並邀請系友代表蒞系了解及指導。

五、近年來淡江建築之發展

一九九二年周家鵬主任接任系主任，向校方大力爭取逐年增加設計課專兼任老師上課時數，使得設計課師生比水準成為全國各校之冠，又爭取國科會補助成立晝光實驗室，聳立於商管屋頂上，幾乎成為淡

江校園中最高處，其次為整建系館終於完成使系所合一，任期兩屆，卸任後轉任綜研中心主任。一九九六到一九九八年由林盛豐教授擔任系主任，主持一系列之重新檢討課程會議，曾率本系與夏威夷大學建築系師生進行設計研討會，但任期甚短，即被政府網羅主持九二一災區重建，並曾任行政院政務委員。一九九八到二○○二年由鄭晃二教授接任系主任，鄭為建築系第十八屆系友，亦是歷屆最年輕之系主任，專攻社區建築，適逢九二一事件，深入中部山區服務原住民。一九九九年遠見雜誌對國內建築系之評鑑，淡江大學建築系躍升為全國排名第二（註三），此時本系曾與國外學校合作，研究生出國一年，總共三年可取得雙學位，此外，多年來建築系參與校園規劃一直為學校禁忌亦於此時被打破，已進行多項校園美化計畫。

陳珍誠系友（十二屆）於二○○二年接任系主任，記得前幾年，陳主任曾發豪語，「致力于培養高級電腦建築設計人才，五年內全國所有大型事務所之 Chief Designer 均由淡江建築系系友擔任」。同時上任不久即成立研究所博士班。陳珍誠主任之後由吳光庭接任，吳光庭原任教淡江，一度前往文化又回淡江，故系上年輕（專兼任）老師有些是吳之學生。吳任主任時曾在臺北迪化街與臺北市政府都市更新處合作成立社區文藝中心（URS127，迪化街一百二十七號），將一幢

三層樓建築改為社區工作站，一樓為展覽空間與市民交流空間，二樓免費作為系友的創業育成中心，三樓作為演講及會議室，開創學校與政府合作之契機。吳卸任之後曾擔任臺北市立美術館館長一職，現轉至成功大學專任。吳之後由賴怡成擔任主任，賴雖非系友，但與系友間合作密切，包括籌備創系五十週年事宜。二○一二年系主任改由黃瑞茂擔任，黃為第十八屆系友，臺灣大學城鄉所博士，專長歷史建築維護與社區建築。

六、對系友之期望

擔任本屆會長的姚政仲正積極籌備系慶五十年，欣逢上海系友欲成立系友分會，真是一個好兆頭。我個人一生從事建築教育最高興及欣慰的事，就是看到學生個個都有成就，今天就是如此。我退休之後獲淡江大學聘為榮譽教授，對我過去為系上的付出是一份重要的肯定，我個人對此榮譽也相當珍惜。最後謹祝福各位身體健康，事業興隆。

系館舊照片：評圖實況

註一：歷任研究所所長與系主任姓名及任期

大學部系系主任及任期

馬惕乾 1964-1967　張振中 1967-1969　劉明國 1969-1971

顧獻樑 1971-1973　林建業 1973-1975　王紀鯤 1975-1978

白　瑾 1978-1980　陳信樟 1980-1986

研究所所長及任期

謝有文 1985-1986

陳信樟 1981-1983　陳明竺 1983-1984　劉明國 1984-1985

系所合一

賴怡成 2010-2012　黃瑞茂 2012-迄今

鄭晃二 1998-2002　陳珍誠 2002-2006　吳光庭 2006-2010

王紀鯤 1986-1992　周家鵬 1992-1996　林盛豐 1996-1998

註二：感謝以下提供資料者

周家鵬、鄭晃二、張大華、蔡奇雄、王慶樽、周光宙、陳信旭、

系館舊照片：工作室

趙天佐、陸金雄、熊世昌、黃敦信等老師及系友們

註三：1995 年 5 月 15 日遠見雜誌，出版之 Taiwan Best Colleges，對建築學術聲望排名與積分總排名：

成大 3.42　淡江 3.36　東海 3.18　中原 3.12

逢甲 2.92　文化 2.85　華梵 2.81　中華 2.64

參考文獻

淡江校史（1）1960-1985

淡江校史（2）1985-2000

淡江建築 1972

淡江建築 1973

淡江建築 1988

淡江建築系從 1981-1986 一個學生的觀點／鄭晃二

淡江大學創校一甲子校友活動紀念專刊 2010

導讀——一場關於建築專業養成的紙上展演

宋立文

過去一年多的時間，淡江大學建築系邀請了部分傑出系友回來演講，主題自行訂定。由於演講內容多元且頗具時代意涵，略加整理之後，便成為本書的基本雛形。這些講者的就學時期，皆逢校園民歌時代，臺灣的社會有著與今日截然不同的氛圍，因而養成這些氣質獨特的建築人。這些當年的建築系學生對未來充滿的各種想像，正好於今日與他們在社會上扮演的角色相互映襯。為了能夠更為清楚的顯露出講者就學時的時空背景，我們另外安排了兩場精采的對談。對談的內容針對當時在學校求學的生活記憶以及對社會環境理解的回顧，參與對談的建築相關系所的教授們（包含淡江、成大、實踐、銘傳、元智、南藝大等六所學校），皆為這些講者的同學、學長姊或是學弟妹，甚或老師。他／她們共同生動的描繪出了當年在建築系求學的時空氛圍與學習狀態，因此跨越時間而立體的呈現出今日站在臺上的講者曾經有過的年輕歲月，於是對於他們今日提出的專業見解的同時，便能讓

人感到它所隱現的豐厚層次，並且無可避免的嗅覺到那一絲濃郁的人情。也由於這樣的呈現方式，對於過去建築教育的技術訓練形式以及建築人的人格養成，也能提供些許的參考價值。

本次收錄的演講內容，皆環繞在建築專業的各個面向，包括建築及空間的創造與探討，對於專業學習的思考與建議，以及對於都市議題的各種看法。由於觀察的角度以及在社會中扮演的角色不盡相同，因此而呈現出的多元論述正好能恰當的反映出建築專業養成的獨立性及多樣性。需要特別說明的是，為了保持演講者的風格，並呈現演講時的氣氛，部分口語用字或是英文單字的夾雜，被刻意的保留下來。而許多珍貴的歷史照片，多來自王紀鯤教授的收集及提供，以及編輯群從畢業紀念冊掃描整理而得，而各篇演講所搭配的影像，則由每位講者另行提供，在此特別致上感謝之意。

淡江大學建築系 2007 年傑出系友
TKU Distinguished Alumni of 2007

謝英俊 | Hsieh, Ying-chun

現任　第三建築工作室／謝英俊建築師事務所主持人

學歷

淡江大學建築學士

經歷

2013-2014	四川蘆山地震重建
2012-2014	雲南彝良地震重建
2009-2014	臺灣八八水災災區原住民家屋重建
2008-2009	四川五一二災區農房重建
2007	安徽南塘合作社農村合作建房
2006	受美國麻省理工學院及哥倫比亞大學邀請發表專題演講
2005	赴印尼亞齊南亞海嘯災區，提供家屋重建方案
1999-2006	臺灣 921 地震災區重建

獲獎及展覽

2012	中華文化人物
	國家文藝獎
2011	深圳保障房設計競賽——萬人家設計規劃金獎（人民的城市）
	臺灣建築獎
	美國 Curry Stone Design Prize
2008	第 10 屆傑出建築師公共服務貢獻獎
	中國傳媒獎組委會特別獎
	第十二屆臺北市文化獎
	利氏學舍第二屆《人籟》月刊生命永續獎
2006	臺灣六堆客家文化園區競圖首獎
	深圳城市／建築雙年展組委員會特別獎
2005	侯金堆文教基金會環境保護傑出榮譽獎
	入選聯合國最佳人居環境項目
	（UN-HABITAT's Best Practice）
2003	臺灣建築獎社會服務貢獻獎
2002	臺灣 921 重建委員會重建貢獻獎
2001	第三屆遠東傑出建築設計佳作獎
2000	第二屆遠東傑出建築設計獎決選入圍
1999	第一屆遠東傑出建築設計獎決選入圍

長年致力於生態農房研發與建設工作，秉持「可持續」的理念，結合科學方法，深刻地將「社會」、「文化」、「經濟」條件融入，以就地取材、低成本、適用技術以及建立開放式構造體系的作為，降低成本與技術門檻，讓農民也能參與符合綠色環保、節能減碳的現代化家屋興建。先後完成臺灣 921 地震災後原住民部落三百餘戶重建、四川 512 地震汶川、茂縣、青川等地五百餘戶農房重建，臺灣 88 水災原住民部落一千餘戶重建，西藏牧民定居房等多項工作。

人民的城市

謝英俊　主講

我走的路跟一般建築系不一樣。以今年（二○一二）在中國美院帶的實習課為例，王澍（註：二○一二普立茲克建築獎得主）邀請我帶實習課，我密集帶了六週，進行不一樣的教學方式：從最簡單的關於鋼的材料性質，到材料試驗、結構計算、實際加工，最後帶著學生把房子蓋起來，並研究各種建築原型、文化建築，以及比對。

這門課是四年級的實習課，用半個學期讓學生體驗如何把建築的設計與建造整個連結起來。這跟一般水平向的分工不太一樣。這門課會這樣安排，和我過去的經驗有關──必須掌握各種施工、細節跟材料，研發各種實驗方法、技術跟設備。

去年（二○一一）一整年，我在北京、上海、深圳、香港、杭州進行「人民的建築」巡迴展。主要是把這十幾年來，我的建築操作經驗、觀念和實驗，跟社會對話。展覽主題關係到七十％人類的居住問題。聽起來很龐大，卻很真實。城市是什麼？城市只占人類生活環境

的三十％，很少，而大家對七十％人類居住問題的意識並不強烈，關心的人與專業者好像都只談這三十％，城市以外的部分被忽略掉了。

後來，阮慶岳老師邀請我們在臺灣辦這個展覽，同時也把我們關於城市的觀念加入，所以他把這次的展覽命名為「人民的城市」。

今天，我把重點放在城市，但是，基礎是把所謂「人民的建築」、體驗與實踐的概念拿到城市裡頭，探討這會是怎樣的一個狀態。

人民的力量到底是怎麼一回事？大陸對「人民」這個詞的理解跟臺灣不一樣，那邊認為這個詞泛政治化，隱含反抗政府的意味，所以很多人覺得不應該用這個詞。但看看實際的狀況：五一二地震後，農民在兩年之內蓋了將近兩百萬間的房子！先不論房子蓋的好不好，要知道，兩百萬間房子，超過紐約市的居住單元；我上次在波士頓演講時特別指出這點，大家都覺得不可思議；而且農民是用很簡單的方式把房蓋出來，這個量不是任何工業化的技術跟方法能生產、達到的。從這個狀況可以知道，人民的力量有多大！

再看一件事情。各位曾經去過大陸的，會對城市建設的速度或是建

設的量感到吃驚，但是農村卻是靜悄悄地蓋到城市的四到五倍之多。中國大陸改革開放三十年，農村平均每戶蓋二到三次的房子。

很多災區重建方案或是所謂的廉價住宅方案，通常沒有把巨大的人民力量納入考慮，都是一堆奇思異想，都是一堆農民們、災民們無法接受的房子。哪怕他們很窮，但很窮並不表示他們沒有能力能把房子蓋得很好，然而很多設計者都用我剛剛講的那種觀念在思考。戰後，世界銀行支持那麼多廉價住宅，基本上沒有幾個成功，這是因為建築專業者沒有受過這樣的訓練，也沒有經驗來面對這樣的事情。簡單來說，七十％人類的居住環境跟我們的專業無關。「人民的建築」展，就是在探討要用什麼方法進到這個領域。

以我們最近在河南遇到的事情為例，可以看到人民的力量是怎麼樣被扭曲掉的。淅川是南水北調的取水口，蓋了丹江口水庫之後，湖水上上下下，淘洗出非常多楚國精美的青銅器。這個銅器叫做「禁」，兩千多年前就可以做出這麼精細的物件。另一個物件（仿製品）放在十字路口，你們可以看見周邊現代的房子非常糟糕。經過兩千多年，現代人類文明努力出來的結果，和地底下的高度文明竟然有這麼大的

落差。

在我們基地旁邊，一般民居雖然蓋得很粗糙，但還真是不錯。河南因為戰亂的關係，想看到以前的老房子非常不容易，而這些看起來還可以的房子，大概是在八○年代蓋的，也就是距今不到二十年。這些民居不論從哪一個角度看都還可以。而且二十幾年前，經濟條件多差！但隨便做的東西都還是有水準，隨便搭的倉庫，也很好看。就跟剛才講的文明一樣，究竟發生什麼事情？明明蓋這種房子的人——工匠、農民，都還在你眼前走來走去，但現在卻盡蓋令人無法接受的房子！

再看看設計院（就是我們這種受過專業訓練的人）到農村做的設計，比農民蓋的還要慘，簡直是災難。到底出了什麼事情，人民的力量在這麼短的時間內消失掉？

其實力量還在，只是觀念消失了。受過訓練的青年人到農村做出這樣的設計，完全不奇怪。像現代建築，現代建築師能設計出來，傳統民居則設計不出來；因為我們的訓練裡面沒有這些觀念。關鍵在於，

人民的城市

現代強調專業、個人的思維價值跟觀念，把另外的主體性完全忽略掉。一千多萬災民、九億農民的力量與勞動力被忽視了，而專業者也沒辦法用他們的力量從事工作。「互為主體」是黑格爾提出來的概念，他看到現代主義的問題，所以提出這種看法。當我們必須跟歐巴桑、歐吉桑、農民合作的時候，需要用什麼態度來做這些事情？這是「人民的建築」重要的概念：建築專業者不能全部都做，只能做一小部分，這樣，另一個對象──居民、農民的力量才有價值；他們在二十年前所擁有的創造力就不會被專業者給壓掉。

專業者能做什麼？應該做什麼？必須要做到開放系統和簡化工法，非專業者的力量才進得來，才不會造成災難性的開發與建設。而我們做的，只是提供構架，居民可以因地制宜地用上當地材料。現在的建築，如果沒有經過簡化，基本上居民沒有能力、沒有知識去做，要簡化到他們能夠理解，他們才有能力參與，才能做到協力造屋，才能把農村原有的傳統結合進來。建築專業者做的是有限的事情，其他的事情要交由他們來做。我們在四川的工作，基本上全部都是農民參與建造。都是相同的架構，但每一棟房子都不一樣。另外，我們在八八風災後做的三合避難屋，一棟才二十五萬。主要的材料由我們協助提

供，其他的他們自己想辦法，連撿來的材料都用上。不只是構造，產業也一樣。

另外一個我們探討的重要議題是永續（Sustainable），我們所做所為，所有的思考都在這個架構之下。這是一個巨大到無法迴避的挑戰。基本上，現有人類的食衣住行都不符合永續原則。面對永續，文明幾乎得要重構。與七十％人類有關的思維，都要在這個架構之下。建築要達到綠色環保、節能減碳，這不只是技術問題，還得跟社會文化結合。

現在進到城市，看是怎麼回事。新疆喀什老城區，是自然生成的城市。像這樣的城市有很多，如廣州的城中村，人民當家作主蓋出來的城市就是這個樣子。但有規劃、現代化的城市，如香港紅勘周邊，高密度、經過現代規劃的低收入住宅區，簡直像地獄！人民哪裡會抵抗？人民是因為受不了，有機會才會做如同違章這樣的表達。去年（二〇一一）三、四月，阮慶岳策展的「朗讀違章」建築展，在忠泰基金會中華路的基地舉辦。我選擇後巷做「後巷桃花源」的基地。總統府有閱兵、辦活動的需求，但那棟建築物的功能都不對，所以必須

圖一：深圳保障房競賽提案

圖二

圖三

搭違章。連總統府都搭違章了，何況是所有的民間建築？過去因為建築規範，民眾搭違章都彎彎扭扭。在這個展覽中，我們把巷子全部占領，徹底的搭一下，以裝置的概念呈現，例如把它當客廳……；用另一個角度來看周邊的環境、違章的狀態。因為你的建築不行、都市計劃法不行，所以人民不得已，要搭違章。

現在都市高密度、土地細分，土地稀缺，在商業機制、土地私有的狀況下，都市自然會變成這個樣子。很多人有不一樣的想法，想要打破現狀。Yona Friedman 是法國非常老的建築師，他在很久以前提出對曼哈頓的構想：曼哈頓的容積大概做五、六層就夠了，不需要蓋那麼高的大樓，不要被街道分割可以創造出一個非常宜人的環境；這也是 MVRDV 立體村落的概念。這些對於都市的想像，很久以前就存在。但問題在土地細分，沒有辦法整合，土地也非常昂貴。

那可不可以創造一個平臺，像是都更或是基地可以整合？

這是我參加深圳保障房競賽提案（圖一、二、三）——公共架構下的自主營建。中國大陸由於土地公有，具有創造人工平臺的條件，以解決土地分割的問題。這時候，都市有機會創造過去西方世界無法發展的城市樣貌。若再加上自主營建——即剛才講人民的建築概念，法國老先生的夢想就能實現。

提案構想是，在公共架構這個大架構底下，小架構為兩層樓高，自主營建的空間大；居民在小架構中自主營建，靈活運用空間關係，就跟在平地聚落上一樣，經營周邊環境，而這種品質在現有的都市中不可能出現。大小架構之間的關係，也延伸出開放建築與開放城市的概念。城市空間是不是像都市計畫一樣非常僵化？抑或是有灰色地帶？代謝派談很多「灰色」，他們有要解決的問題，我們的想法和他們既共通又相異，但我們著重於土地公有的問題——這是針對中國大陸的狀況，以及社區、部落。社區、部落才是城市生活的核心，尤其是部落，部落的概念早已被現代人遺忘，不過，它卻是我們文明的母體。

接下來，說明大小系統的關係。都市有辦法運作，是因為有共通的

架構，和大家認同的規制。這個架構不一定是結構，還有可能是空間的、或其他的如綠地系統、管線系統或是建築系統。在這裡，我要談的是建築的結構系統。

在提案中，大架構（Mega Structure）採用 PC 系統。一般而言，PC 系統很昂貴；中國最大開發商「萬科」在深圳研發 PC 系統，他們承認，以他們目前的建房銷售量，不足以支持採用 PC 體系，得要開發商同業聯合起來，才足以支持，可見其昂貴。但是，走向房屋工業化很難避免採用 PC 系統。PC 系統之所以昂貴，是因為沒辦法簡化構件，以及沒有考慮開放性。沒辦法簡化，自然無法量化，也就是說，由於組件太多，無法量化，成本就會極高。Mega Structure 的 PC 系統，組件簡單，可以量化，自然能降低成本。在此，我們採用雙 T 預立樑，搭配剪力牆。

在大構架之下，可營造蟻穴般的人為微環境。弗勒（Richard Buckminster Fuller）構想的微環境，在環境汙染、氣候變遷的現在，越來越有需要，也越趨可能。Mega Structure 的 PC 構架，可以做到這一點；而 Fuller 的原構想成本太高，只能是個夢想。當有一個大架構

圖
四

人民的城市

以後，整個都市的觀念會不一樣。居民於 Mega Structure 裡面兩層樓高的框架結構中自主營建，如同貴州洞穴裡的房子，牆不像牆、屋頂不像屋頂；現今的大樓，大部分經費用於結構跟外牆，若在大架構裡蓋小房子，原本花在結構與外牆的費用可以省去，建房成本會很低。

不少前輩大師們，包含 Le Corbusier 都思考過要怎樣解決七十％人類居所的問題，卻只蓋幾間樣板房。Ray Eames 想用輕鋼、大量生產降低造價，以解決大部分人居住問題，但是做不起來，最終變成博物館的蒐藏。這些大師們一輩子想做卻做不了的事，在這個架構體系就有可能。以 Eames 的輕鋼房來說，很容易漏水，細部很難處理，但是在大架構裡，就不怕這問題。當然我們的自主營建，更可以在大架構之下達到。立體化以後，很多問題可以解決，如使用分區、交通、防洪、市政管線、綠地立體化、提高綠地效能，同時結構也節省了。

這是最近剛剛完工的六堆客家文化園區案（圖四、五），探討的也是大架構跟小系統之間的關係。屏東地區過去由於人為開發，把熱帶雨林砍光，所以現在熱得要死，不僅人沒辦法活動，連植物也要搭黑好處很多。

網才有辦法種。客家文化園區主要功能為展示社區產業或文化，而且要能隨著市場趨勢，提供社區生活、社區產銷以調整展示內涵。我們構想做很大的傘狀遮陽棚，由政府提供這個大架構，底下則交給社區居民自己進行，社區的人可以自由、輕易地在其下蓋一些可以變動的精巧小房子。大棚架可以遮蔭、遮雨，但是陽光要進來，有不同功能，所以我們在屋頂上把這些問題解決掉，並安裝太陽能光電板。大的結構出來了，其他就可以靈活安排。

小系統可以多小？都市很是極端，任何一個動作、各式各樣的問題，必須透過龐大的體系去解決。但是西藏牧區的牧民，只搭個小帳棚，配備一個小小的太陽光電板，就足以解決現在文明所有的生活需要：照明、上網、看電視。那只是一個小小的太陽光能電板！大小便就更簡單了，就在露天自然解決。這是人類最文明、最精簡的未來生活模式，用很小的系統就能解決所有問題。

那麼，這些能否利用到都市、社區裡？尿糞分集廁所是讓排泄跟生活、農業生產結合在一起的重要環節。在尿跟糞離開身體的時候，就將它們分開，不要混在一起，如此既可以節省用水，也能很快腐化回

人民的城市

到田裡。作法很簡單，就是前後兩個坑：尿坑在前，用管子導至尿池，糞坑在後，直接下去之後灑上土或灰掩蓋，沒有水份的糞便容易乾燥，乾燥後體積很小。中國大陸目前進行農村整併，農村建設資金多來自於都市。他們控制十八億畝的基本農田，所以當城市多一畝地，必須在農村裡整併出一畝地來，以確保基本農田不動。土地整併以後，指標由城市建設來支付，所以現在大陸農村的整建資金多來自城市。我規劃構思整併後的的農村，房屋之間安插菜地，採用尿糞分集廁所，排泄物可做肥料使用，沒有排汙問題，不需要汙水處理。立體村落，就是把這個概念立體化，也就是把它架高，創造人工地盤，裡面安排菜地，整個汙水就地解決；這個費用可由城市建設支付，劃得來，有可能執行。這個觀念拿到城市裡，也沒有問題。

全世界最大的棚戶區──Dharavi──的改造，原本由一位很有名的建築師提出，但大家無法接受。由於 Dharavi 的貧民區內，生活、生產全部結合在一起，孟買大學遂提出混合使用的計畫方案，人可以不離開那個地方，在裡面生活一輩子，解決生活跟生產之間的關係。我們的概念很接近，但孟買大學沒有把不同系統區分出來，也沒加入自主營建的因素。我們模擬的狀況，可以容納現有的人口兩倍的量，生產

可以就地解決。

開放建築跟開放城市。支撐體跟填充體分離，可讓建築物隨時代而改變，增加建築物的使用年限，裡面的隔牆都可以變動，這是開放建築的觀念。但事實上，因為商業運作讓開放建築運作不來，發展越來越糟，這些不在話下。六〇年代，日本代謝派跟歐洲 Archigram 都提到同樣的概念，即所謂變動的城市、移動的城市。那個年代，新的科技蓬勃發展，都市快速膨脹，對都市的想像跟過去傳統的想像（所謂傳統，就是現代主義剛開始的時候）已有相當大的距離。日本代謝派要解決的不只是這個，還包括如同我們現在還經常遇到的：要民族風格，還是現代的？要東方還是西方的……等糾結。代謝派一視同仁，各種顏色混在一起，攪和後就是灰色，再也沒有顧忌，沒有什麼傳統、符號、風格、原住民的 Style……等情結了，代謝派把這些問題一次解決，當然解決變動的城市是一個出發點。

回來看看現在的城市，包括臺北市現在遇到的問題，完全一樣，而且變動得更快。我第一個設計案在豐原，基本上對外幾乎整個封掉。為什麼這麼設計？因為旁邊都是地下工廠，每天鏗鏗鏘鏘吵死了，而

且很髒。因此對外開口做到最少，屋內中間設天井。但是現在去豐原看，全部靜悄悄，所有工廠都走掉了。二十幾年，那麼大的轉變，而這個轉變我們好像沒有意識。當初 Archigram 講的，跟代謝派講的那些事情，包括臺北市的吵吵鬧鬧，就在我們眼前發生！

大陸稍微激烈一點，蓋不到幾年的城市，用幾乎全部炸毀的方式解決。有那麼嚴重嗎？部分牆拆一拆、改一改，不是還可以用？如果有開放城市的概念，就不需要把它炸掉。在這種立體狀況中，這種房子真要拆的話，幾樓而已，高樓則稍微動一下，即可解決，或者是隔間換一換。使用分區可以調動，商業區變住宅區，住宅區變商業區。都市是不是有開放的可能性，灰色的空間？我跟馬可（Marco Casagrande）做寶藏巖，想法是，城市裡頭要有許多這般曖昧不明的空間，以解決很多都市的問題。都市裡要有很多這種的空間、歷史記憶，甚至於很多計畫外的事情。都市大部分區域是灰色的，強力控制的部分是線狀或點狀，而不是像現在畫的都是顏色，什麼使用分區、容積、用途都被定死。大部分空間是活的，會不會失控？看看臺北市的都市計畫圖，是不是畫得很完整，是不是都控制住了？其實完全失控！灰色空間，說不定問題就解決掉了，把它畫死，結果全部是假的。

都市計劃為什麼是騙局？紅色是商業區，商業區全在迪化街、萬華，容積都很低，商業區只有沿街而已，大部分都是黃色，容積是二二五％，三樓半。臺北市按照都市計畫來看，大部分都是三樓半，樹木長高起來，建築物都看不到，就是這樣一個綠色城市，非常漂亮，街上就是幾個老人走來走去。這跟現在的臺北差距多大？為什麼會這樣？諸位有興趣可以研究臺北都市計劃史。土地使用分區管制，是容積管制分區實施，也就是說，某年某月某幾個街廓要開始計畫實施，容積管制訂的標準是黃色──住宅區，二二五％。實施之前，所有建商去申請，全部申請好了，便開始實施管制，但實際上容積都達到五、到六了。臺北市都市計畫是不是這樣實施的？都市是變動的，想要把它畫死也畫不死，把它畫死就是騙人。

現在回到跟我們息息相關的社區跟部落。跨出家庭以外是社區，再跨出去大概都失控了，部落、社區還是生活的核心。很多人認為，現在談部落很奇怪；文學、歷史談到的部落是四、五千年前，如詩經一樣，但是在臺灣，很幸運地，我們旁邊就是部落。現代文明的許多問題，如永續（Sustainable），部落提供最佳的參考點，那是人類文明的母

人民的城市

體。在部落中，自然的關係、人跟人的關係是更密切的，社區還不見得；這是我們的經驗，我們在邵族部落生活了十幾年。北歐薩米族（Sami）的文化建構主要來自於匱乏，這對現代人非常重要。我們沒有匱乏，但匱乏會發生在我們的子孫身上，因為我們吃了、用了他們的東西。在人類文明的過程當中，匱乏是常態，所以要回到部落找到真正的生活依託，或者基本概念，社區還不夠。

MVRDV的立體村落，其實是以村落、社區的概念為核心來建構都市。但社區、部落的關係，絕不僅僅是大樓底下的活動中心、或社區中心可以解決。舉個例子，海地太子港重建，全世界束手無策。到目前為止，所有人都還在原來的社區裡搭帳篷。世界各國的援助方案，大抵是想在郊區重建，然後把他們移到那裡，但沒有一個海地人想去，因為在帳棚區裡，可以領到來自世界各地的物資。想想看，他們原社區的社會組織力量有多強？倘若一個外來者想在裡面搭一個小房子，得要跟左邊右邊的人做好多少關係才插得進去？也就是說，他們的社區極其緊密，在裡面的人，溝通、協調……各方能力是極其強的，而且非常有活力、能力和創造力。看看他們蓋房子的方式：二、三樓灌漿，直接從一樓把裝混凝土的桶子拋上去。但是援建的設計者幫他

們設計房子的時候，都是用紙板之類、什麼能快速搭建的東西，忘了他們的能力。他們怎麼會是弱者？設計房子要考慮他們的能力，沒機會讓他們展現能力的房子，會令他們覺得房子沒價值。

海地地震後我們也提出方案，雖然沒有被接受，但還是想說明一下。我們只是提供簡單的材料，其他都由居民自己做。只需要規劃出主要道路，居民領了材料之後，在他們協調出的位置立好輕鋼屋架，之後以鋼網包夾，填入敲碎的水泥廢渣；這種作法，在四川則是填土。千萬別去設計，要交給他們自己設計。他們有那麼強的社區解決問題能力，自然能協調出一條路、一個小廣場。為何全世界的建築專業者對海地重建束手無策？因為專業者認為自己比較厲害，沒有用人民的方式去思考，所以絕對做不來。要相信人民！

最後談談美學。阮慶岳老師要我寫「建築的關鍵字」，我寫「蕪」，意思是有一點失控。卡爾維諾「備忘錄」最後一章是「複雜」，描述寫一寫不知道寫到哪裡去，也就是失控的狀態。原廣司認為現代建築太無聊，所以放異質的東西好讓它豐富一點，這的確有一些想像，但無論如何，還是搞不出京都小巷弄的豐富性。這是美學，混亂的美學。

人民的城市

看看傳統聚落，沒有建築法規、都市計畫法，沒有建管人員來拆房子，做的還滿不錯的，社會的規制不是法規，但自然有社會規範，人民還是有他的審美觀，可以做出那麼漂亮的房子、那麼棒的東西，所以，要相信人民。

張世傢 | Chang, Shi-hao

9th
淡江建築第九屆

現任
開南大學 資訊學院 副教授兼創意產業與數位電影學士學位學程主任

學歷
英國愛丁堡大學 社會科學（建築學）博士
淡江大學建築學士

經歷
2009-2014　開南大學 創意產業與數位電影學士學位學程 創系主任
2008-2009　開南大學 資訊學院 資訊傳播系 系主任兼所長
2008-2014　開南大學 資訊學院資訊傳播系暨研究所 系主任兼所長
2007-2008　崑山科技大學 創意媒體學院媒體藝術研究所 專任教授
2006-2007　崑山科技大學 創意媒體學院 院長
2006-2007　崑山科技大學創意媒體學院媒體藝術研究所 所長
2005-2006　崑山科技大學創意媒體學院空間設計系 系主任
2005-2006　崑山科技大學創意媒體學院視覺傳達設計研究所 副教授
1998-1999　國立臺灣藝術大學 多媒體及動畫研究所 兼任副教授
1997-1999　輔仁大學 藝術學院 景觀設計學系 兼任副教授
1987-1992　淡江大學建築系與建築研究所 專任副教授

獲獎
2012　　　電影「手機裡的眼淚」入圍日本大阪亞洲電影節最佳影片、
　　　　　入圍義大利薩蘭德國際電影節最佳影片
2001　　　金鐘獎最佳單元劇編劇
　　　　　金鐘獎最佳美術指導
　　　　　單元劇「Mr..Com 之死」入圍金鐘獎最佳編劇、音效、美術
　　　　　指導、導演等獎項
2002　　　單元劇「星砂」入圍金鐘獎最佳音效
　　　　　連續劇「水晶情人」入圍金鐘獎最佳編劇、美術等獎項

專業證照
中華民國導演協會
中華民國建築師公會
中華民國空間設計師協會

影視相關經歷
義大利薩蘭德國際電影節國際評審
愛丁堡影展「中國週」選片委員執行長
國際 艾美獎 評審委員
維也納「台灣電影節」策劃主任

張世傢，現任開南大學資訊學院副教授兼系主任，出身為建築師的導演張世傢博士，畢業於愛丁堡大學建築博士學位，曾榮獲「台灣建築規畫設計金獎」、中國「白玉蘭設計金獎」等設計殊榮。橫跨了建築、音樂、影視等領域。十餘年前推出兩張鄭愁予系列詩作專輯「牧歌」、「相思」，更與詩人鄭愁予、民歌手李建復合作，集結藝文、樂壇精粹製作《旅夢》專輯。影視代表作包含「人間四月天」、「MR.com 之死」等，曾榮獲金鐘獎最佳編劇、最佳美術指導、最佳燈光指導等獎項。

一個「創意學習」之條件與探討

張世儒　主講

John Howkins 於二○一三年三月五日在台北一場「打造永續之創意生態」（A Sustainable Creative Ecology）的演講中大聲疾呼具有未來性優勢的創意產業必須靠兩個極為重要的維生方式：第一是「創意型的教育」（A creative Education）而第二是「持續的學習態度」（Always Learning）。在臺灣迫切的尋找與建構「未來產業」的同時，創意產業之中「創新」的精神變成了主要的思想成分。臺灣雖然曾因過去的「製造優勢」創造了第一次的「經濟奇蹟」，不過隨著數位化、全球化的風起雲湧，資金、人才、資源的全球性流動，已經讓臺灣的製造優勢被其他新興開發中國家所取代，尤其邁入知識經濟時代後，面臨缺乏特色商品競爭優勢的危機，尋找另一條出路與如何看向未來變成一個極為重要的課題。但如何去培育因應未來急需的人才呢？

什麼是未來產業？而其特質又如何？尚若目前第五型社會（Dream Society）已然成型，也就是代表著未來的產業將是一種「夢工廠型式的產業」，相對而言資訊業也將走向數位內容為主的夢的產業。而此

夢的產業必須扎根於「創意」再加上「執行力」所產生的具「創新概念的產業」，此種產業將有其特質如下：

一、具有軟創新機會（Soft Innovation）。

二、大量的使用數位工具不論硬體或軟體。

三、具有當代美學與特殊概念。

四、以客製化概念為主導。

五、從人類之基本需求出發（讓人活得更愉快、更健康、從事更有意義的行為）。

創意產業的發展在政府的主導之下，從二〇〇三年開始的第一波兩兆雙星計畫以及二〇〇八修正旗艦計畫，這些計畫大體是跟隨著歐美、東北亞國家的發展計畫腳步而走，但結果並非如預期的亮眼，其癥結在於主事者忽略到一個重要性——創意產業中的兩大精神：「創新」與「整合」。文創產業與一般傳統產業的思考格局是截然不同的，絕對不能因襲舊有的形式與規模，來對這個新興課題給予新的見解與新的視野。

從目前臺灣文化部所出版的年度報告中，創意產業僅僅呈現了營業

一個「創意學習」之條件與探討

額六千六百五十五億元的數字，但其中反而是中大型的企業如廣告業、廣播電視產業占了大多數，這與世界上致力於發展文創產業的國家的趨勢有所相悖（如德國、英國）。換言之，創意學程的發展方向必須依著世界的趨勢與走向作調整，就產業結構面來看，唯有課程在於訓練學生發展小型或微型工作室，如此才能符合世界潮流與發揚文創產業的真正精神，至少當前是如此。

我曾在二〇〇九年參與北大大會論壇提出「創意產業成功之核心元素」的觀點中論及成功之四個重要元素：

一、原創性的重要

創意教導與學習是來自於個人思考模式的慣性，在人類文明史上具有創意的發明家們幾乎每一個都是具有敏銳的觀察力與常常給自己打上問號的人。惟有懷疑的態度方能有創新的動力。

二、「整合」

在文創產業之中有另一個重要的核心元素便是「整合」，有人說文化創意產業的終極特質便是其「未來性」，此點是絕對正確的。但是其中各業種的整合似乎也呈現了跨領域的特質。當前影像的風格與語彙變遷非常之大，尤其是軟體之應用頻繁在影像塑造時更幫助了有創意的原創者，可以任意的揮灑且不受限制之塑造與想像。因為創作門檻已大幅的下降，現階段已達到沒有影像效果是做不出來的階段了。

三、一個說故事的世代

故事之所以重要是因為「故事比較容易記憶」，而人類正是靠故事來記憶事情的」，利用人們的「自我想像」是故事產業中一個不可或缺的利器。每一個熟悉劇本創作的人都知道，在劇本尚未經過導演排練演出前，劇本所呈現的方式，便是偏向於一種事實的描述。它可以有清楚的事件架構，但所預留的便是創作者所賦予的人物情感與環境的氛圍。如何敘說一個屬於自己的故事，變成文創產業中極為重要的一個課題。

一個「創意學習」之條件與探討

四、跨領域的思維

源於義大利的名稱 Rinascimento 再生，卻給予當時人們的知識與精神一種空前的解放與再創造。但是在這些作品中，一種跨領域的氛圍主導了環境的變遷，其中達文西將人體的美與和諧融進了建築之中，擺脫了來自於教會的束縛，讓「人」再次變成了生活的重心。從一個屬神的誇張頌讚轉成了屬人的合理欣賞，美學態度與求真的信仰變成了跨領域之間溝通的主要平臺。當 Multi talented 擁有多領域的專長，得在各種體驗之中獲得滿足便能產生異於常人的創造力，因為他們感受了其他人所無法覺察的關聯。這些人為跨界者或是文藝復興與人 Renaissance Man，他們的特質便是拒絕接受既有的選擇，尋求不同的可能與綜合性之解答。而在新的產業中他們越來越重要，因為有人疾呼著未來十年內，人們必需跨界思考、跨界工作，並且從事與他們原有事業迥異的領域（Clement Mok），一種新的創意產業是否能存活也全靠這些創業者是否真能看到異於常人的關聯或觀點。

檢視二〇一二年若干國家的文創產業，其中不難發現真正的趨勢與能量之所在。例如德國官方的文創產業經過多年努力之後，已經開始

進入了樂觀收成階段，比如相關從業人員的增長：二〇〇九至二〇一〇從業人員微幅成長〇‧二％，二〇一〇至二〇一一年持續成長了二‧五％。從產業結構面分析，德國的文創產業以小型或者是微型的企業為主，因此個人工作者和微型企業有日益增多趨勢，政府在政策上傾向於支持短期的研發計畫，降低開發的風險，增加廠商投資與創新的意願。二〇一〇年全英國約一百五十萬人受僱於文創產業的公司，佔英國就業人口的五‧一四％，其中約有三十萬人在音樂、視覺藝術和表演藝術產業，占總就業人口數約一％。二〇一一年廠商數為十萬八千八百二十家，其中以音樂視覺藝術和表演藝術類的廠商居多，估計有三萬零八百八十家。文化創意產業人才需求的數量，在國外已有大幅成長的趨勢，相信國內也必定跟上這股潮流。雖然從國內此類產業的發展並不如政府所預估的樂觀，而國際間的成長卻又極其的快速，因此將學生的學習與實務之間緊密結合更顯得重要且可貴。

創意學程的發展方向正是依著世界的趨勢與走向作調整，以創意產業組別為範例，我們力主積極輔導學生成立小型或微型工作室。經過多次的練習與磨合，學生們已經逐漸了解團隊成員之間的互補關係。在師長們鼓勵下，進而成立一個創作團隊。其特質便是不需太多外援

一個「創意學習」之條件與探討

而能完成影像作品。雖然目前工作室之作品未盡成熟，而團隊的技術亦未必充分到位，但卻可以獨立從事創作的行為，為未來累積更多的實務經驗。

目前數位攝影技術的蓬勃發展，在電影界掀起一陣革命，帶動整個電影產業邁入一個嶄新的數位時代。影片數位化，已經是不爭的趨勢，越來越多的電影，是靠著數位科技，才得以製作出我們今天在電影中所能看到的各種畫面、效果。因此數位是一種工具，而且主導了電影（film）影像的未來。臺灣當前成立文化部之後，對此創意的未來有了更明確的界定，因此必須致力於故事型之創意產業於前期（pre-production），以及後期（post-production）階段之人才，以較嚴密之方式教導與培養。創意學程期望對學生之學習及未來之發展能切實的配合上職場之需求以及社會之期望，並對數位化環境之後的未來產業能以實質之資訊提供，以創造出一較嶄新的學習方式與環境。

・問與答

問：可不可以講電影相關的學習？

答：在演講之前有同學打電話給我，我問說：「你們真的想知道什麼？想聽什麼？」講了許多議題之後，同學竟然講說：「可不可以講電影的？」好！，在看電影之前，我可以先來討論我曾經做過的案例。

當時我的事務所安置在臺灣和上海，員工有數十位，忙碌讓我的生活步調充滿急促感，我幾乎每半個小時就和業主開一場會議，時間被會議占滿而完全沒有機會去做任何與我自己有關的、我喜歡的、甚至是和設計相關的事情。我永遠在會議桌上，也讓我在會議桌上開始質疑自己要的 Lifestyle 是什麼？當時我曾經和業主去應酬，去了第一攤、第二攤甚至第三攤。那種疲累讓我忽然知道建築師這三個字，在臺灣原來也只是這樣而已。於是我開始自己選擇業主，我希望和有想法的人合作，想法是推動案子的關鍵，沒有想法會影響整個過程和結果，更容易使花費的精神回到原點。

一個「創意學習」之條件與探討

有次我上王文華的節目，聊設計、聊創意產業、聊臺灣的環境。我最後說到：「花那麼多時間心血學建築，這樣一路走下來之後，我會建議說假如做設計這件事情，在你的生活裡面變成是很痛苦的或者是很累人，或者是你不再有原來那個 passion 的話，這時候設計就會做不好。」失去樂趣，工作對人來說就變成不停的修改與細節變更。後來，節目播出了之後，有人上網說：「欸！張世 這樣講的話，那我們好像都應該辭職不要去工作了。」我回到我剛剛最簡單的描述，在這個所有的創作過程裡面，Fun 要存在。Fun 就等於喜樂的心情，如果完全沒有那種感覺，這對你只是一個 job。

關鍵大概是在一九九五年，上海事務所碰到了很大的狀況，市政府做了宏觀調控，事務所裡四個案子都停擺。但我那時候同時發行了「旅夢」，是和鄭愁予老師以及很多臺灣優秀的創意人與歌手合作，我讓音樂曾經對我的影響轉而去影響其他人。後來大概將近二十年，我們做了國父紀念館的兩場音樂會。如今這張 CD 裡面有一半參與的人都已不在了，但它就和一棟建築一樣需要很多人的參與，不論是造型、設計、編曲或是錄製。這是一個相關的紀錄，因為這一段音樂的創作過程其實對我來講有幫助之外，也是很大的影響。

問：如果有些同學想念相關科系，需不需要一些準備或心理準備？

答：不需要心理準備，現在就可以轉了。在英國念建築是兩階段的，教育體制跟設計，我們剛剛講的是德國跟日本，在英國假如你要大學畢業的話，建築三年，然後就擁有 part one 資格，但是你沒有執照，如果要執照的話你必須出去實習一年（第四年）。實習回來之後，再把後面兩年念完，念完之後你就直接拿 RIBA 執照。所以你真的要變建築師這件事情，是很慎重的，你要懂很多，包括了法令規範，生活行為……等；那些學問是要花更多時間去念的，除了 AA（AA 沒有join RIBA），所以你念 AA 是拿不到執照的。但是念 AA 的人不需要執照，他不叫建築師，他叫做建築大師。

很多人問我拍電影的事，他們說你怎麼跨行跨到這裡了，我說：「我沒有跨行，你們完全搞錯了，你知不知道在這創作的領域，也不就是 0 到 1」我一直都有著這樣的想法、觀念，因為我所碰到的幾乎是同樣的事情、同樣的狀態，在建築的操作過程，到電影的執行裡，其實是一樣的。我從來沒有想到說我要做導演，我相信我會是個很好的 producer，因為我對我的 integration 的能力是有信心的。事實上，

一個「創意學習」之條件與探討

一九九五到一九九七年的時候我在洛杉磯，我學到了他們對於影片創作那麼的仔細分工直到最後的結果與狀態的堅持。

自問：你們這有人接觸過影像嗎？有沒有人接觸過？都沒有。那你們建築的 presentation 怎麼做的？

影像創作現在在市場上重要的不得了，因為它的數位化觀念，你們怎麼還有那麼多模型？現在外面全用軟體作模型。我那時候的事務所模型組是十五個人，到現在一個半人就可以把所有人的工作取代掉，因為 software 軟體。現在我提醒你們一件事情，假如軟體可以把你取代掉的話，就不要學了，那太危險了。

我那時候去洛杉磯，在 Frank Gary 的事務所談事情，他們事務所裡面不放模型，我說：「你們的 model 呢？」他說：「我們 model 全部在電腦裡。」現在很多的施工圖基本上是沒辦法畫，是用軟體去把它剖出來的，因為它不再是個直角，不再是個以九十度的概念之下畫施工圖，很多型式人是畫不出來的，必須要靠電腦也就是說你必須用電

腦做了 model 之後，用電腦分析後分割把它做出來。當然模型在學生時要做，你需要知道那個感覺。

自問：你們進電影院看電影的舉手，因為產業需要電影院，它不是靠網路，網路那塊基本上來講完全創造另外一種商機！

你們對臺灣電影這個產業清楚不清楚？影像包括很多種，現在所有跟平臺 monitor 有關的都有影像，包括現在很多學生要拍的微電影，臺灣有一段時間，廣告導演很受歡迎的，廣告導演一心想做一個夢就是我要拍電影，往往在拍的第一部電影之後就停下反思了，因為廣告的美學與概念跟電影是不一樣的。廣告不是故事概念，它是一個 spot light，是一個 idea，不是一個 story telling，但你們學的基本是一個 story telling。電影是有長度的，你一個故事要說的精彩，基本要九十分鐘。九十分鐘是進戲院的電影。也是需回歸到 story telling 的根本。

一個「創意學習」之條件與探討

問：我想知道你為什麼念完建築卻想要拍電影？

答：我沒有念建築之前我就想拍電影，是我父親不讓我去學電影，你最好念一個學門你可以畢業之後自己養活自己。

問：所以是在建築系之前？

答：當然啊！

問：那你發現你是有什麼特質讓你想要碰這一塊嗎？

答：不甘寂寞，不務正業。

問：這是一個熱忱嗎？

答：對，但是我很相信我擁有一種 high touch（高感性的特質）。

問：那你在學建築的時候，有沒有覺得學到是可以運用在這方面的？

答：淡江這個環境我還滿喜歡的，老師不會管你太多。我那時候是第九屆，我有碰到很好的兼任老師，給了我們很多很大的幫助，尤其是在做設計的過程當中，讓我發覺在我二、三年級從不同領域裡面，跟老師聊很多相關的東西，我發覺寫劇本跟這個學習過程是有關聯的。我就慢慢試著把它模擬出來。

影響我最大的是英國。去之前我曾在李祖原事務所上班，我父親提醒了我一件事情，他說假如你是學建築的話，應該要去歐洲，因為你知道美國學建築的學生也需要到歐洲半年或一年，因為那些經典建築都在那裡。所以我跟家裡面商量，到英國去看看他們的學習態度和方式。學成後王紀鯤主任找我回來，我花兩個月時間，拎著一臺很大的錄像機，到處去把我看的到、我喜歡的建築物拍下來。在兩個月內，跑遍德國、義大利、法國、英國，之後回來上課。

我相信平常在雜誌上呈現的，都是攝影師的眼光和角度，但你需要的是空間的體會，所以我把影像整理完之後作了剪輯並放上音樂，當

憺，建築

074

Lecture

一個「創意學習」之條件與探討

作上課的教材。這個經驗，對我來講很重要，後來有一天我在敦化南路等公車，有部賓士車開到我前面停下來了，窗戶搖下來說：「張老師！」我才認出來他是研究所的學生，他說：「我上你第一堂課，你給我看的第一個畫面我到現在都還記得。」我用我的眼睛，看到並體會的空間，帶著學生走一遭。這經驗影響到後來的觀念。

針對著此點共識，我們以一種特殊方式達到此目的。二〇一一年夏天，我和系上全體老師與部分高年級大約三十位的學生與業界專業之技師合作，拍攝一部完整的商業片「手機裡的眼淚」，並於二〇一二年三月十一日於日本大阪作全球之首映。之後亦被新北市電影節相中於二〇一三年二月在新北市影展做了臺灣的首映，並於當年六月二十二日正式上片，從暑假開始並在全球十二個國家做巡迴的義演，其中包括了倫敦、莫斯科、聖彼得堡、香港，以及今年底的都柏林特殊放映。在世界各大國家收到了極大的迴響，其實最重要的目的便是讓學生們及老師與業界共同創作一部商業類型的影片。你在銀幕上看到戲裡有很多學生、小孩子，都是我系裡的學生，我說：「來來來！你們暑假兩個月的時間跟我拍戲。」你只有直接接觸那個實作的產業領域，你才能知道你要什麼，你不要什麼；你最會的是什麼，你不會

的是什麼。你一定要清楚的知道，即使你留在建築裡（很多建築系的學生沒有留在建築），但是建築系的這個學習過程是非常重要的。這段時間要學習的不只是技術，更要學的是你的觀察力，你如何去把這些東西 connect 連結在一起，我認為是最為重要的。

淡江大學建築系 2008 年傑出系友
TKU Distinguished Alumni of 2008

林洲民 | J.M. Lin

現任　仲觀聯合建築師事務所負責人

學歷

美國哥倫比亞大學建築及都市設計碩士
淡江大學建築學士

經歷

2002-2014	仲觀聯合建築師事務所 臺北
1997-2014	林洲民建築師事務所 / 仲觀設計顧問有限公司 紐約 / 臺北
1995-2014	林洲民建築師事務所 紐約
1988-1995	美國紐約市貝聿銘及合夥人聯合建築師事務所 建築師
1986-1988	美國紐約市 Moshe Safdie & Associates 設計師
1984-1986	美國紐約市 Araldo Cossutta & Associates 設計師

獲獎

2013	美國建築師協會紐約州分部都市設計類榮譽獎
2012	國家卓越建設獎 最佳規劃設計類 The ellipse 360
2010	Exhibitor 雜誌上海世博場館獎 最佳整體呈現獎
	上海世博城市之窗劇場設計工程
	芝加哥建築學會 國際建築獎　國立海洋科技博物館
2009	第 8 屆臺北市都市景觀大獎 特別獎
	國立臺灣博物館周邊景觀改善工程
2008	iF 設計大獎 —— 金獎、中時媒體集團空間整建案
2007	美國建築師協會紐約州分部年度設計獎
	美國建築師協會紐約州分部年度設計獎
2006	美國建築師協會紐約分部年度設計獎、臺灣民主基金會
2005	iF 設計大獎 —— 金獎、Daphne 品牌國際形象企劃案
2004	JCD 評審特別獎、臺灣民主基金會
2003	JCD 銀牌獎、JCD 銅牌獎、JCD 銅牌獎
2002	遠東建築獎首獎、南投縣民和國小與民和國中、臺灣建築師
	協會建築獎、南投縣民和國小與民和國中

作品

2011	淡江大學教育館
2009	臺博土銀分館展場設計
2007	華山文化創藝園區
2004 -2007	國立海洋科技博物館

林洲民，為仲觀聯合建築師事務所負責人。美國哥倫比亞大學建築及都市設計碩士，所設計之民和國中與民和國小於 2002 年獲英國的 Architectural Review 評選為當年度「Emerging Architecture」的代表作品之一，二〇一三年更榮獲美國紐約建築師協會（AIANY）2013 年 AIA NEW YORK CHAPTER DESIGN AWARDS —— 都市設計類榮譽獎（Urban Design Honor Award）。深耕於建築業界，作品更屢獲海內外獎項。近期作品的海科館亦融合了永續海洋資源與火力發電廠的歷史意象。

臺灣海洋建築文化的興建歷程

林洲民　主講

系主任黃瑞茂開場：

今天我們很高興能迎來系友也是臺灣目前最優秀建築師之一的林洲民建築師來演講。林建築師是淡江第十二屆系友，淡江以前的自強館——現在是教育館也是林建築師經過競圖改造舊屋的一個作品。在過去的很多演講，很多老師、建築師都會說臺灣環境不好，建築師非常辛苦，我很敬佩林建築師的是他提到：「作為一個專業者，我們就一定要全力以赴，不管行政的也好，外在環境的也好，怎麼都要把這個專業的力量表達出來。」對我來說這對我們的啟示在於臺灣社會需要更進階於專業態度上。好比很多人說建築系太過操勞，其實有部分是訓練，讓身體裡有這個專業態度，為自己的作品負責。作品不是在順利、萬事俱備的情況下產生，每個作品都是在非常奇特的條件，非常不好的環境裡面創造出來的，這是林建築師在某一個研討會上講的，我一直記在心上，也提出來和大家分享。

圖一

林洲民：

在來本次演講的路上，我簡單的計算一下一個讓人不太相信的事實，我是三十二年前畢業的，算了三次。時間的確是很快的。我一直問，今天會在哪裡和大家見面、討論？一走進來，我清楚地記得我三十五年前也是在這裡，在我還是學生的時候，用文字工作者及攝影工作者的角度講我所認識的臺灣。那是一個社團活動，也說明在七〇年代的中段，我花了相當的時間，騎著摩托車看我們這塊土地。從畢業到現在，我有機會在不同的地方，逐漸一步一步地在專業上面有所成長，現在我很清楚建築的定義，也就是說，做了那麼多年，我終於可以清楚地定義：什麼是我自己所認為的這個行業。建築，最直接的定義，是一個固定基地的一個物件，這個物件的長、寬、高是一個狹義的定義，可是，在這個固定的街廓的一塊基地裡面的建築物，它是屬於這個街廓，街廓屬於這條街，屬於這個城鎮，屬於這條街就屬於這個城鎮，屬於這個城鎮，一路放大，就看到這個國家的範圍，以及這塊土地跟這個大環境的關係。

臺灣海洋建築文化的興建歷程

主任談到我幾年前的座談會，我記得，而接下來也是這個議題的延伸，只是擴展到的是八年的集體構建，也是今天的題目（圖一）。

八年是二〇〇四到二〇一二年。我的團隊，我們今年的海洋科學博物館，但是回到這命題的第一個單字，叫海洋。臺灣是被海洋包圍的一個國家，我們對海了解嗎？二〇〇五年我在交大建研所帶研究生，所以我用海洋臺灣的觀念，帶大家走一趟。我們走了一千五百公里，從西海岸、東海岸，再回到北海岸。我們對海並沒有親和的觀念，所以我在想什麼是我們的海洋，而那長達十個月的研究結論是：臺灣並不是各位看到的那塊腳印代表的意義，其實臺灣的意義是浮動的。我們的經濟範圍、經濟活動，所有對邊緣對土地的關係造就了臺灣，我們認為臺灣除了是一個狹義上的土地邊界之外，它的經濟活動、它的人文活動，代表的才是真正的臺灣。

現在我很快的提一個歷史故事，一四九二年，哥倫布在定義上發現新大陸的那一年，一四九二年的前六百年，西班牙人是怕海的，到了一四九二年，西班牙征服海，也征服全世界，變成一個要去別的地方擴充國土的強權國家。為什麼前六百年他怕海？因為你打開歷史，西

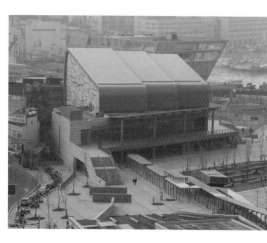

圖二：海洋科技博物館

班牙人曾經在西元八〇〇年的時候，開始被土耳其帝國殖民。我一個西班牙朋友告訴我時，我覺得那是個很好的故事。怎麼說呢？長達三百年，阿拉伯人要西班牙人怕海，所以即使當時西班牙有著在我心目中全世界最美麗的海岸，但根據我朋友的描述，海岸不是軍事基地就是禁止靠近，那不是很像今天的臺灣嗎？全世界哪有一個國家是一千五百公里都是被海包圍？平均會游泳的百分比應該是世界最後幾名，所以這是一個被海包圍但是怕海的國家，而且不了解海。但是一四九二年之後，西班牙不一樣了，只花了六百年。因此臺灣還有很長的一段時間，才會變成一個真正的海洋國家，我們現在正處於人與海洋的進化過程當中。

事實上，國民政府於一九四九年來到現在，居然到了二〇一三年才有第一個講海洋科學與科技的博物館，我認為這是一個需要被記載的事件，臺灣慢了六十年，整整慢了六十年。所以當一個團隊，就是我事務所的團隊，有機會在二〇〇四年做海科館設計的時候，我想要把這個議題拉大、拉深（圖二）。

除了建築，我先說個故事：日據時代，這是八斗子半島，甚麼叫半

臺灣海洋建築文化的興建歷程

島？因為它是離海的。但日據時代，在三〇年代做火力發電廠時，把海溝填滿後，八斗子半島變成本島。再說一件事情，在日據時代，當時的國家建設要先做基礎建設，所以有火力發電廠，也才會串連八斗子跟本島。這地方是出產臺灣最好煤礦的地方，是臺鐵的三號支線。

當我在談建築前，已經將故事的軸線拉到一四九二年，談到煤礦，回到日據時代等。我們在談一件事情就是，基本上建築物是有它的歷史背景的，包括所有的建築物。黃老師剛剛提到自強館在去年將維持三十年的女生宿舍建築物轉換成比較愉悅的形式，它的故事一句話就講完了，可是時間卻可以無限大。一棟教育學院是如此，到了海科館，當然也是。我和各位分享我們的海岸。我在報上看到一篇文章：有個博士生決定休學走遍臺灣，他要記錄臺灣人怎麼樣用消波塊，就是俗稱的海粽子，逐步的把海岸破壞。我們還會繼續破壞，破壞到有一天才會逐漸變好。那麼我認為百年來，雖然歷史上就是這樣子，可是我們逐漸、一直在製造這些歷史（後頁圖三）。

八斗子在過去曾是一座美麗的漁港，我們希望未來的八斗子也可以成為一個具商業、漁業共生共榮的港口。這個基地，這些人很愉快的就在海科館旁邊的基地玩耍，可是，你看我們是一個怎麼樣的民族，

圖四：日據時代火力發電廠

可以無所謂地去做這樣事情。所以，回到開頭，我們在二〇〇八到二〇一二年時，成立了區域探索館，在二〇〇四到二〇一二年就了海科館，我們預計在二〇一二到二〇一六年會在這裡發展一個海洋生態展示館，就是水族館。這是八斗子漁港，這是長潭里，圖像的右邊就是東邊，這個代表基地是看得見太陽東升與西落，並且是一條長達六百公尺的街道。

然而當一個博物館除了容納展示內容外，當然還要融入生活，那是一個你能來這裡，而且會待上一段時間的地方。所以我們在預設情境時，設定了一日生活圈與兩日生活圈。經過這麼多年，我們把這個海科館，在大家的協助之下，成就之後，把海岸線、長潭里，以及八斗子完全畫進來。除了看到建築物，也能同時看到有不同的使用者、不同的建造者、不同的建築師，成為短期內不會消失的建築。簡易來說，其實每一個人可以決定你怎麼用你的專業角度，貢獻你的所學在這個土地上。

那麼看這張照片（圖四），二〇〇四年我們來之後看到日據時代留下來的火力發電廠，跟三〇年代、五〇年代臺灣人留下來的火力發電

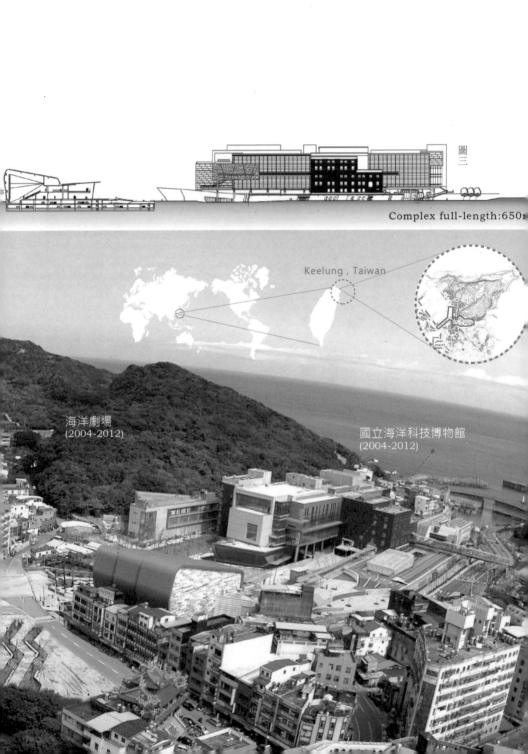

Complex full-length:650n

Keelung , Taiwan

海洋劇場
(2004-2012)

國立海洋科技博物館
(2004-2012)

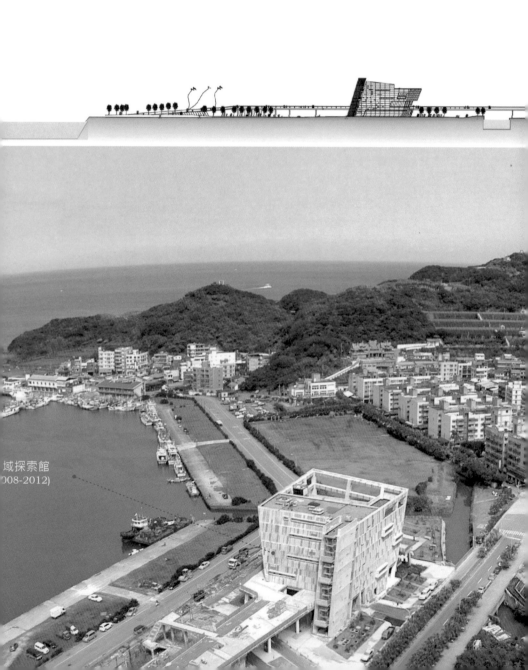

域探索館
(008-2012)

臺灣海洋建築文化的興建歷程

廠，在部分保留後的八年，你們可以看到我們所成就的海科館。其實這裡轉念之間可以跟北歐的任何一個漁港一樣漂亮，但它就不是。我常想，我們對臺灣的感情不見得叫認同，而叫認命。沒有一個人有必要認同我們破壞環境的惡劣，沒有人，包括我在內。但是我不能接受八斗子的醜，我就是窮山惡水出的刁民，我不離開。我用那股勁去對抗醜陋，再醜也不離開，像牙醫一樣，一顆一顆牙去救它。所以滿口壞牙還在，但是我們真的根植了一顆好牙齒，所以這件事情它真正的成就在於，我們沒有離開，我們在這裡開始改善。

八年前我們團隊決定對火力發電廠作部分保留（左頁圖五），你可以看到在二〇〇四年五月我們第一次走進這裡的情況。我們用想像去說未來可以有這樣的展示，進來的狀態和變成的狀態，我敘事是在描述各位學的每個軟體、每個作法，呈現時要思考我在做什麼。這個「我」，是集合名詞，是「我們」，建築是集體貢獻的行業。

這張圖（後頁圖六）說明我們怎樣作結構補強，一部分保留日據時代的 RC 結構，跟部分臺灣人做的鋼構結構。我怎麼看？基地比道路低三公尺，我們想著要怎麼讓這三公尺消失，這些圖都在描述怎麼看

臺灣海洋建築文化的興建歷程

這件事。學３Ｄ軟體不只在畫漂亮的圖面，而是學一種工具，累積呈現設計的力量，協助你的建築物被建立起來，並且符合你的想法。因此，當時我們希望有個沒有空調的大廳，那是留下的歷史，走進大廳就是走進歷史建物，再向東向西延伸二百公尺，就是講下一代的海洋科學。除了談涵義，建築最重要的還是談空間布局。

基地有幾項重大挑戰，第一是塌陷地，而我們決定用高度處理；第三，你問你自己什麼叫做海？海是沒有方向性的，海從完全不透明，深藍到淺藍，到完全的透明，卻沒有方向性可言。文字的敍述可以幫助你描述空間的作法。再來，科學館是生活的藝術，而非高高在上，因此選擇也很多元。我將八個場館做線性分配，中間有一個巡航的公共空間，隨著不同時間，不同心境，你可以選擇在長將近一百八十公尺，高將近三十二公尺的空間去做巡洋。各位要畫畫圖，包括設計的 diagram，這些都是先說你想要怎麼作，我今天畫，過去三十年畫，未來三十年也會繼續畫下去。它真的可以幫助你表達，意思就是說，假設這是另一個建築師，結果會截然不同，每個解決方法都不同，因為每一個人怎麼破題、怎麼解，都不同（後頁圖八）。

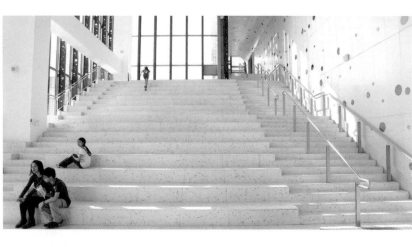

圖七

因此這個設計可以說是我表達自己是怎樣來看海這件事。我將海岸線船隻入港的設計，轉換成為欣賞館內八個展場的概念，也就是說一個海港是二度空間，可我把這二度空間變成三度空間，我要開一艘立體船，這個立體船在八層樓，在三十二公尺的高度裡，我希望參觀的人他覺得他走在海裡面，想去哪裡就去哪裡。兒童、小孩來到海科館會很喜歡，說不上為什麼，因為很自由。這是設計者自身投射的分析，怎樣呈現才產生了這些圖。我認為易懂的建築不是孤芳自賞，科學館是大家的藝術，美術館是不同特定族群的美術館。我認為那是特定的高度的藝術，不是程度高低之分，而是英文說的 high art tour。而海洋科學博物館是屬於每個人，也容易懂的藝術就是英文所說的 People's art（圖七）。

我思考什麼是基隆？基隆的雨跟國家的海洋，我很想要使用這個建築物做出基隆雨天的個性，我想做雨天、海洋的建築，所以你可以看到不同材質的呈現。它是容易懂的建築物，建築不必深奧，它是你每一天走過，一不小心會錯過，那叫好建築，而不是要張牙舞爪，帶個帽子，然後臉上要插一把花的建築物。因此這個建築像個沖不走的石

海洋流動展示長廊為全館參觀動線的樞紐帶，從這裡延展出各個展廳的動線脈絡。
因此，展示長廊在指示動線上扮演不可或缺的角色。

展示長廊連結三棟建築主體：1950年代建造之火力發電廠 (A建築)，1930年代建造之火力發電廠 (B建築)及
新建之博物館 (C建築)。

參觀者抵達長廊　　　　　參觀者平均配置至各展覽廳　　　　參觀者垂直移動至各主題館

3F 平面圖　　　　　　　　　　　　　　　5F 平面圖

7F 平面圖　　　　　　　　　　　　　　　RF 平面圖

圖八：海科館動線及平面說明

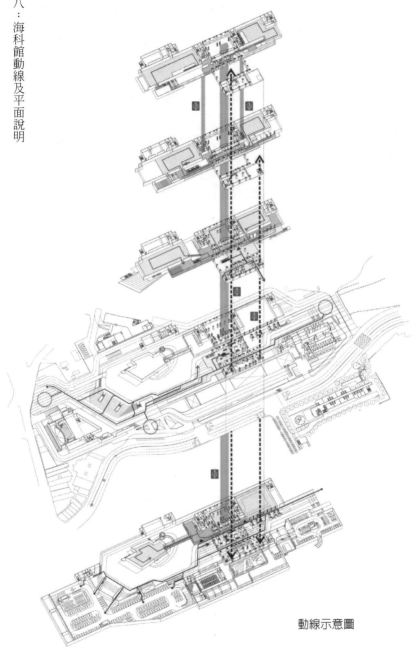

動線示意圖

圖九：日據時期火力發電廠遺留立面

頭、像海邊的紋理、像浪；它還有個基本的重要性，它是一個火力發電廠，我覺得他要像個可以燃燒的煤。這些議題可以看見我們每個氛圍，這是一個集體創作，我們有一群人說我們怎麼來做一個水火共融的建築物。你可以看到水的氛圍、感受到火的存在。

這個是日據時代留下來的火力發電廠的立面（圖九），在都市設計成立時，規定必須要維持火力發電廠原來的窗戶開口，對我來說那限制了光線，你沒辦法要求博物館的公共大廳只有這幾扇窗戶。如何改變？訂定規則是一部分，執行中，創作的材料就是建築。畫家是畫筆，寫詩文學家，一支鉛筆一個橡皮擦就夠了，建築師要處理很多事情。或許我們現在所做的，你們要畢業很多年以後才有辦法執行。

從整個立面來說（圖十），除了結構補強，還要維持與外牆之間的空間來放燈。我希望它有層次，因此從平面圖可以看到我用了九種方式，用0、2.5、5，然後再兩邊的組合，不同的九種層次。我們要傳達煤礦的層次，這些層次只要五公分，太陽就會幫你呈現出差異。我們作了這面、東向西向和整個南向，但有些地方因為價錢而沒有採用這種方法。這同時也是建築經濟的預算分配。另外我用了透明玻璃和

圖十

沖孔金屬板，第一，面是亮的，然後這些沖孔讓光線進來，替建築說故事。這是一個非常明亮的大廳，卻同時也是個完整、穩重，全部光線進入的一個立面。

建築的創作不等於一首新詩的創作，新詩的創作是一個完全個人的境界，它可以高到像宇宙。但建築，你會發現畫圖和現場的差異，你一定要再三的現場檢驗，才會發現一些層次。譬如我拿掉工字鋼去雷射切割，因為我要那個陰影，即使他一天只有太陽打下去的兩分鐘會讓陰影呈現，但那是一種情境，或許回頭再看，在同一天的另一個角度，就會看到那個切割過三十分鐘後會給你更多的氛圍。如果此時有一種對的旋律在空中，建築就不再只是建築，而是一個故事，一個海洋的故事。我在還沒拆除時拍了這個景，逐漸的呈現轉換（後頁圖十一）。

再來要去看那八個廳，在不同的時候，這個太陽到我們的右手邊到北邊了，前方是亮的。陰天時，它的層次不一樣；夏天、冬天層次也不一樣。這裡會有一些展示的告示來告訴你歷史是什麼。其實只要是建築物的痕跡都是歷史，日據時代、國民黨時代留下來的都是臺灣的

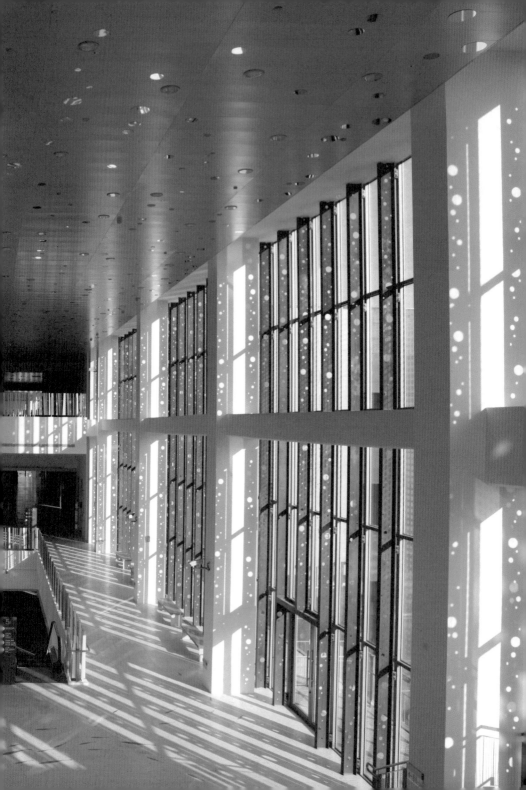

圖十一：海科館，雷射切割工字鋼

臺灣海洋建築文化的興建歷程

歷史，這是三〇、五〇年代一直延後到二十世紀、二十一世紀的海洋科學博物館。

這是我們特別留下來的兩排超高難度鋼構。營造廠好幾次告訴我說他可不可以拆掉再重蓋都比較快。即使說它結構不安全，但它有歷史，和我的年紀是一樣的，所以我決定把它留下來。我們逐漸加強結構，逐漸維持整體氛圍，這八個廳在未來的六個月，要放進臺灣的一段歷史。各位如果還記得八年前的照片，這些鋼構留下來了，這邊會做個展廳，展覽聲音跟影像。一樣地，這個基礎也留下來了，同時串連起新與舊。

這個是日據時代清水建設做的，我曾邀請清水建設駐臺代表來辦公室談，鼓勵他們保留，他連想都不想，就直接說這不會有利潤。我認為這跟我心中的日本人想法不一樣，如果我是清水建設的負責人，不收錢都要做。我可以說，很多事情的價值觀如果只從投資報酬率來看的話，這個建築物是不會產生的。因為這是三〇年代留下來的，鋼筋我們都還留著，你可以看到從圖形到呈現。我們的建築物顯然比原來的建築物高，所以在補強上我們拉回自己做的結構系統。

圖十二：海科館電梯

一樣地，走進這個情境，心想這個情境，展示空間會有一個電梯，搭乘進去就像海底總動員的魚在海裡一樣。高達二十公尺的空間只有展覽兩件事情，影像與聲音。藉著電梯帶你往上，行政空間我們往下壓，機電設施從頂端完全清除。我們做的像地下室卻又不是，那是一個中庭，高低差三公尺的落差協助讓地下室有天井，所以有光線、有它的歷史，以及它的氛圍。屋頂看不到機械設施，而是海洋遠處的延伸，沿用設計作法，我們的扶手也要像是海草。業主是一些公務員的承辦人，他們每次都問我：「是不是上面有一個橫桿？」我說：「沒有，那就是這樣子，誰規定上面一定要有個橫桿？」我要說的是，它其實是個界定人行道的一個範圍，為什麼一定要是個制式的設計呢？而且為什麼他一定要很有秩序呢？但是這樣子的作法只適合在這裡，不見得適合別的地方（圖十二）。

氛圍可以對照我們八年前的結構模型，臺灣人、日本人的RC，以及逐漸做的拆除，這些背後就是那兩排鋼構。這是象徵著原來的開口，以前海水冷卻作用的隧道。這也在敘述一件事，在日據時代這是個海溝，八斗子是一個半島，要回復海洋意象，絕對不是斥巨資將海溝重現，那不叫建築物，更不用把海溝重現，是用設計的方式，將海

圖十三：海科館外觀

臺灣海洋建築文化的興建歷程

溝的想像整合出來。所以在這個鋼構方面的架構下，將樓板一層一層的放回來，變成如今的氛圍，但我自己心存感激，逐漸的成形了。機械設施都在這後方，我們講的流動狀的屋頂也是逐漸的成形。人能照顧到的我們植草，照顧不到的我們選用大顆鵝卵石。在過程中你會看到，在全力運作、放棄、重建、拆除最後到完整時，是植物和樹讓建築物有了新的生命，過程中你去思考那些過去、現在、未來，就會去思考要怎麼看待這棟建築物，怎麼因應情況修正、校正。隨著不同工種進來，你學習到很重要的施工次序。建築是要學習的行業，學習便是資深的人帶著資淺的人。我能站在這裡演講也是成長過程中很多比我資深的人他教我、帶我，我才能進步。大建我們要看的不是只有鷹架，要想一路過來的過程是怎麼完成。築物、小建築物其實都一樣，這些建築物的過程一樣，只是有些要處理的事情比較龐雜。所以這些氛圍在告訴各位何謂逐漸的成形，你第一時間是怎麼想這個故事的時候，他絕對是像創作一樣，要一想再想、一想再想，所以才會進化成這樣子的解決方法。這裡面為什麼有光線？因為當時只有天上有光線，可是這個開口也就僅有這幾個，可是我要的開口是那麼大，我們有沒有做到？我們有做到，而且還有層次（圖十三）。

圖十四：全力運作發電廠

我們講的這些過程、這些紀錄，都在說明一件事情是，我們一而再、再而三的參與了這個過程的演進，當整個時間繼續推動，臺灣繼續發展的時候，我們心中要想起我們這一塊土地的演進過程。

這一張就是全力運作的火力發電廠（圖十四），以這些氛圍來講，它有新有舊，都是過程。不會協助你觀看建築物的感情更加嫵媚，你可以批評它但是你不要離開它，因為這就是我們大家的土地，它過去八年是這樣，它未來八年也會是這樣，我們只要有行動，這裡就會變得更好。

但不要抱怨，這都是我們的一部分，不離開去把它做起來。這裡雖然漂亮卻沒有人在乎環境，假如這裡是哥本哈根，你可以想像會有多漂亮，我們的環境最大的缺點，就是沒有相對應的對待。其實，臺灣人的創意很厲害，我走遍世界都沒見過有人能把水泥灌成像木頭的感覺，在水泥還沒乾以前，刮掉然後漆上咖啡色的油漆，看起來就像木頭，我們用這樣的材料來取代木頭扶手。

另外，有些照片是描述駐軍歷史，雖然我們已經不再反攻大陸，但

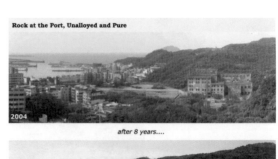

圖十五：海科館建設前後

是公文跑了兩年，最後還是不能動，因此，把它變做了戶外空間。同樣是軍事基地的邊緣，但我們有想像，我們認為有一天可以有不一樣的場景。而現下的環境中，我們做了區域探索館，它其實是入口第一棟，我希望把人帶到八斗子內來紓解戶外的交通。上次去可以看到有人在拍婚紗，這是對建築師最大的肯定（圖十五）。

回到兩日生活圈這件事，我們有了個公園，建築師需要交通顧問計算停車，還有環評才能進行大型工程，建築師其實需要很多平行的顧問去完成所有的計算。透過這些圖告訴各位，怎麼樣做建築物，以及它的過程。其實長潭里、八斗子，我們不必挖開海溝，但是我們逐漸回到海洋意象。但我們在公領域上，這條街的居民也有所反對，我們畫很多圖去解釋方案，參與居民討論。其實這些人不一定關心公共建築，反而更多是在想自己的生意，經過十次會議、各種討論解說，但最後卻沒有蓋，這些就是我們天天要面對的事情。

當時畫的公園，後來逐步成型，周圍條件很不佳，但是沒辦法把我趕走。如果有人挑這種顏色去漆自己的牆壁，那我就在旁邊蓋一個公園，整合之後還要告訴他我要做車流的控制，如果不讓我做空橋，我

們就作全世界最複雜的四叉路口，我就不相信車子可以開，後來雙方妥協，做成這樣子的系統，然而我還是希望有一天能蓋回天橋。海科館還沒蓋完，就有人要租自己的牆給蠻牛作廣告，我不能忍受這種紅色放進來，實在太難看，所以就放了艘自由中國號在那邊。這艘自由中國號是一九九五年的時候，從基隆出發要開到舊金山參加世界帆船比賽，可是就我所知到達的時候比賽已經結束。前兩年，文建會打算把它買回來，基隆市不要，後來送給海科館，海科館也只好接收。

接下來的幾年，我們會成就一個軍事基地旁的水族館。旁邊是海科館、區域探索館，這是八斗子的水族館、海洋生態館。水族館更要屬於這裡，在我心目中它是一個不必買票進來就可以看到魚的地方。本來的公園我也還給你，我們把原來在地上的公園拉到空中，你照樣可以使用公園。建築物的個性要降到最低，以一個開放空間串連前面和後面的公園，然後用順時針的方式上去、下來，可以看不同的空間。中庭可以看到一個漁港，地面層是魚市場。水族館更不能是拒人於千里之外、自以為是的博物館。它跟海科館要更不一樣，大有可為，要有社區公園，要站在裡面看得到社區，要有在行進過程中看得到的魚缸，當然也要講北海岸的各種生態氛圍。

臺灣海洋建築文化的興建歷程

建築師其實是協助整個經營團隊可以繼續經營，我個人對臺灣 OT 跟 BOT 的文化政策非常反對，臺灣除了臺中自然歷史博物館，其他國立博物館好像都是委外經營，就像一個婦女懷孕第二天就登報說誰十個月以後要來養我的小孩。我們國家的文化深度是這個樣子，所以花了二十九年的時間，花了相當多的金額，蓋了這個博物館要 OT（operate-transfer），水族館要 BOT，要未來的經營者來蓋，未來的經營者如果不把它當一個回饋的事業，這個水族館就令人堪憂。

這是我同事拍回來的一個照片（圖十六），他不安的把照片上方遮掉，但你要放回全部的照片才是完整的。當我們要利用這個土地做設計，可是有沒有想過設計完，原來這張照片感動人的地方，像是這些白鷺鷥、打槌球的活動等能不能重現？功能上我們要做到水族館，可是要還給社區當初的歷史記憶。其實這就是我們這個行業逐漸的累積，逐漸的整合，一步一步做過來。從八年前的第一個的競圖開始，我們在心中去想一個景，然後再想像要怎麼呈現，要怎麼做出來，圖面、模型、如何分配與整合等等的。後來我們取得這個案子，在二〇〇五年的時候日本 JAA 來訪問這個案子，一群日本攝影師來到現場，那時候我們把辦公室模型全部搬到現場，去做一個現場再現。在

圖十七：海科館周邊環境

當時，這個建築物完全還沒開始蓋，我們畫了四年半的圖，不停的討論比例、樣式等，去確定所有的現場感覺。這些就是一而再再而三往前推動的一個設計過程。建築絕對不是發發圖交出去就結束的，要一路走下去，在不同的時候在現場討論，才能夠成就這一切的集體成績。

我一直提到的公園就是在這裡（圖十七），我們真的好像有多拔掉一顆蛀牙一樣。史上最複雜的四叉路口在這裡，其實只要交通號誌正確，我想這裡也會變成一個親合的公共空間，但是我們未來做水族館，我會努力的把這空橋再圍過來。對生活在這塊土地的人來說，我們就是在這樣的環境長大的，這是一個很漂亮的地方，可是這個城鄉新風貌的海粽子、消波塊，是標準的環境破壞，不論臺灣任何地方都一樣。試想，我們是允許這些發生的一群人，這些山海都在看我們怎麼做，但我真心希望能將這些理想呈現。

13th
淡江建築第十三屆

魏主榮 |Wey, Chu-rong

現任　　中原大學設計學院副院長
　　　　臺灣室內設計空間設計學會理事長
　　　　中華民國室內設計協會副理事長

學歷

美國密西根大學藝術研究所室內設計碩士
淡江大學建築學士

經歷

2007-2014　中原大學室內設計系主任
2005-2007　中原大學公共事務暨校友服務中心主任
2003-2005　中原大學課外活動指導組組長
2003-2014　中原大學室內設計系專任副教授
1992-2003　中原大學室內設計系專任講師
1992-1998　輔仁大學應用美術系兼任講師
1992-1993　外貿協會展覽規劃組室內設計講師
1988-1992　實踐設計管理學院專任講師、科主任
1989-1991　中國生產力中心企業形象規劃顧問
1983-1986　淡江大學建築系助教

參與建教案

2008　　　　桃園城的記憶甦醒——市中區舊城歷史景觀營造計畫主持人
　　　　　　新竹縣竹東鎮舊區環境及生活色彩系統調查及應用研究計畫
　　　　　　委託專業服務案主持人
2006 - 2009　中原大學電資學院環境美化及改善計劃顧問
2005　　　　中原大學校園環境標誌系統規劃主持人
　　　　　　中原大學力行宿舍創意色彩環境改善計劃主持人
2004　　　　桃園古蹟標誌系統規劃主持人
　　　　　　中原大學視覺形象系統規劃主持人
　　　　　　中原大學校園指標系統規劃主持人
2002　　　　國立海洋大學學生餐廳改建規劃研究主持人
　　　　　　國立陽明大學生化研究所視覺形象系統規劃主持人
2001　　　　臺北市文化局古蹟標誌系統規劃主持人
2000　　　　臺北縣烏來鄉形象商圈商業環境視覺設計規劃案協同主持人
1999　　　　新竹東門護城河河岸商店街視覺環境標誌系統規劃案主持人
1998　　　　花蓮市形象商圈商業環境視覺設計規劃案協同主持人
1996　　　　托育機構空間設計之研究（行政院內政部社會司委託）

踏上教學之路雖然漫長卻又活潑有趣，於教學過程中常有豐富的收穫。除了室內設計專業學門，近十年來，並深入於休旅產業及創意生活產業專題課程的研究，也參與商業設計研究所合開的跨領域課程──「空間視覺訊息設計專題」，豐富研究視野。室內設計為應用學門，重視學用合一，所教授之研究所亦多來自業界之學生。

臺灣常民生活環境創新加值設計新願景

魏主榮　主講

很高興能在畢業三十年後再來學校與各位分享，看到臺下的各位，讓我回想起我大學時的模樣。我民國六十五年進淡江，七十年畢業，當了兩年兵後，回來系上當了三年助教，所以在淡江建築系就像念醫學院一樣，前後待了八年。今天中午去渡船頭附近吃餛飩，麵店剛好是六十五年我來淡江那一年開的，老闆是淡江化學系畢業，念化學卻來賣餛飩麵。

和各位先談這些的原因是，當年我在淡江服務期間，一直思考以後要做什麼，是不是如同多數建築系同學，出國念建築研究所？系上王秋華老師剛從美國回來，我是她第一屆的學生，成為助教後王老師也一直關心我。我記得有一次王老師下課回臺北前告訴我說：「魏助教，你要不要到美國讀室內設計？你的個性適合。」那時我不清楚什麼是室內設計，但王老師的建議很有吸引力，因此我就申請了室內設計研究所。到美國後，我才認識到當年設有室內設計系的大學很少。

我進入室內設計研究所被告知要選副修學門，對我而言工業設計絕對

不能選，因為室內設計模型都做不完還要忙工設的模型，於是我選了平面設計副修。我副修平面設計學得很快樂，才知道原來平面設計有這麼多有趣的學問，密西根平面設計的老師都是從耶魯過來，教的很好，以至於我有一度想轉行去做平面設計。反而，室內設計本科因為有淡江八年的基礎，讓我的設計學分完成得很順利。回臺灣後，我起初任教於實踐，主要是當年遇到了他們現在的副校長官教授，實踐那時要從美工轉型為設計需要跨領域師資，問我要不要去，因為他們需要一個知道建築、又懂平面設計、室內設計的師資。所以各位學生要開始懂得經營第二、第三專長，將來不論畢業後就業或進入研究所，你有跨領域專長就較有機會讓別人注意到你，成為你的競爭實力。

實踐在應美科時代畢業設計是混合評圖制，評圖時六個學生，兩個作室內設計、兩個作產品設計、臺下有八到九位不同領域的老師評你的設計，我學習到活潑的產品設計、平面設計與室內設計整合在一起的魅力。也是為什麼後來我在中原擔任系主任時思考室內設計未來發展時，都重視跨領域整合。中原室設目前有九位老師，專任老師中除我以外有兩位畢業自淡江建築系，都是我的學弟。這裡面有一位學弟到澳洲念建築碩師，約八十位研究生，三百多位大學生。

士，之後卻勇敢的轉到日本念醫學博士。我在中原看到了他的申請履歷，很快的系務會議就通過聘任他，臺灣目前朝向高齡社會發展，銀髮人口越來越多，我們需要積極發展老人生活空間相關的專業。吳燦中學長是臺灣極少數大學讀建築，修建築碩士取得醫學博士的跨領域稀有人才，所以各位學弟妹你們自建築系畢業後，我鼓勵你們開始思考未來第二專長的發展。

第二個部分想要跟大家分享，室內設計現在在關心什麼？這個領域跟建築很近卻又不太一樣，室內設計是建築的延伸，室內環境需要空間色彩的加值，建築師的空間常是黑灰白的色彩，但室內設計是探討人於室內生活環境相關議題，色彩與材料質感必須更細心的去設計，更體貼地去照顧生活於其中的人。交大龔書章教授曾說：「建築師事務所，如果要聘用一個室內設計系的畢業生，他對於照明色彩與材料質感必須更為敏感，更重視身體五感體驗空間的經驗，會積極的轉化為設計的創意。」

因此我想先談照明設計。中原有很多畢業生到美國紐約修帕森（Parsons）設計學院的照明碩士，臺灣照明設計表現頂尖的一位設計

圖一：彰化陳宅

師是淡江建築畢業，姚仁恭先生也是我的同班同學，現代人越來越多生活和工作於缺乏自然光的環境，很多百貨公司與地下街商業環境都需要優質的照明設計，照明設計課程已是我們大學部和研究所的核心專業課程。臺灣未來的競爭力將會聚焦於文創與觀光休旅產業，室內設計未來的發展方向會是觀光飯店和民宿餐廳。我在美國聽老師分析室內設計產業的競爭力，很重要的指標是星級飯店的室內設計，一間三顆星級以上的旅館平均一間房間投資額要兩百萬臺幣，如果這個旅館有一百間房間，那投資額是驚人的，因此細部設計與圖說是重要的專業門檻，這應是臺灣室內設計要持續努力的方向。

第三個部分，今天演講主題是臺灣文資與文創的鏈結亮點。現在過年各地觀光客消費最熱情的地方是臺南老街，臺南近幾年認真的發展結合文化資產與文化創意的產業，吸引許多年輕人去歷史空間進行懷舊之旅，年輕人在懷舊之旅中主要的消費，不外乎吃與喝，現代人習慣的咖啡與輕食如熱門的霜淇淋店，平均要排一個多小時才買得到，我概略算過從十二點開張賣到下午四點，一天營業額極為可觀，我們很難想像在歷史街區賣冰淇淋這樣有趣的對比，成為新的地方消費亮點。

圖二（右頁上）：烏山頭水庫

圖三（右頁中）：八田與一故居外觀

圖四（右頁下）：八田與一故居室內

我去年暑假去參訪彰化著名的古蹟馬鳴山陳宅（圖一），整體環境修復後原來的建築格局和戶外稀有的旗桿都還健在，親眼體驗到這些過去的好東西真令人感動，剛整修好的門面格局都動人。但參觀者進入室內卻失望的看到空蕩的空間，沒有留下過去生活美學的痕跡。當一個文化資產環境失去人文的生活見證時，裡面的空間也剩下蒼涼的外殼，讓人失望。

另一個介紹地點是臺南的烏山頭水庫（圖二），它有優美的自然環境卻缺乏優質的人工設施，很可惜被認為是不好玩的地方。烏山頭水庫的水灌溉嘉南平原農田成為臺灣著名穀倉，雖然有已故八田與一工程師的故居（圖三）和他規劃的水庫工程。他們過去的宿舍區現地復原蓋了回來，但可惜八田與一的日式宿舍室內塌塌米上空空如也（圖四），觀眾只能在宿舍外環繞一圈，難怪其他觀眾覺得不過就是間普通的房子，很難和八田與一有歷史的關係。這不能說不好，卻是個空殼，沒有其他領域的進入，房子就失去了故事，就無法和後人溝通。復原過去的宿舍是好的開始，缺少展示的引導，無法吸引觀眾注意，當然離開後也不會有好印象。

圖五：
馬來西亞檳城古宅

我們要注意展覽體驗這件事的特色，對於現代人而言，觀賞展覽是一種移動中的創意體驗。像我在淡水中正路看到一個修建洋行裡的回顧展，展覽圖面說明文字太多，無法體貼觀眾於移動中不易閱讀這麼多文字的心情，產生空間資訊無法與觀眾銜接的困境，於展示過程積極協助觀眾進入學習的樂趣。因此文創也應該要重視教育體驗也就無法發生。所以就如前面提及八田與一故事館的例子來說，如果可以將大量說明簡化為生動的多媒體和模型，讓我們體會到烏山頭歷史宿舍群與灌溉水圳土地的感人故事代替目前觀眾普遍參觀完無感的遺憾。

去年學校派我去馬來西亞的檳城訪問僑校，同學會大力推薦我去訪問一間位於檳城老社區，有名的歷史建築。印象極為深刻，因為建築外牆的色彩是我們少見卻又熟悉的藍色（圖五），據說曾經名列世界十大精采的民宅。為什麼房子是藍色的？因為藍色是當年最隨處可得的植物染料。這大宅的主人是一位當年經商致富的傳奇人物。這棟大宅的設計很有趣，因他位於馬來西亞貿易樞紐，故相較於熟悉的中國傳統建築，內部風格呈現迷人的混搭。基本架構上是東方中國的，但在許多細部表現上又具有西方的表情，室內空間裡充滿過去生活美學

的見證，讓參觀者知道這間大宅過去和現在都有人認真的在維護和經營。從外面走進大廳，可以看到辛苦從中國福建運來的木雕，精緻的細部和華麗的裝飾，提供觀眾如電影場景般觀感而不禁讚嘆。大廳和不同的房間則忠實呈現當年的布置，透過這些傢俱和道具，建構出十分具有說服力的故事環境。這棟大宅遠觀讓人驚嘆於外牆神祕誘人的藍色，近望又屢屢驚喜於室內精緻的細部（如漂亮的玻璃窗），每一件生活物品都有極高的藝術美感，很容易留下產生深刻的記憶。

過去我曾聽過很多專家講解傳統中國和臺灣建築，可是當時我卻第一次聽到一個外國人，一位約七十幾歲的比利時老先生以標準的英文發音，在老宅內生動的講解中國建築的特色。老先生面帶笑容、充滿自信，再配合手勢道具，緩緩說明老宅過去的故事和中國建築的風韻，整整半個多小時沒人離開，各國的觀眾都專心地聽老先生的介紹。直至今天我還印象深刻當天的氛圍，一般人自己看不懂老房子，只知熱鬧卻不知門道，但透過專人這麼生動的說故事時，就成了難忘的教育體驗。例如，他講解老宅中庭下雨時如何洩水、如何避免潮溼的建築智慧；中庭兩側的柱子與鐵件是向蘇格蘭訂購的，經介紹整個中庭就有生氣盎然的理解（圖六）。中庭介紹完畢後引導到大廳，他

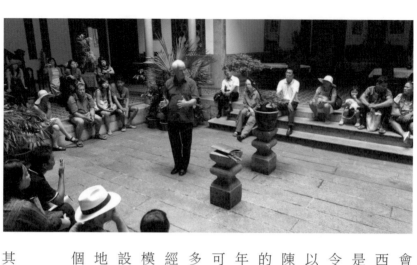

圖六：檳城古宅生動的中庭講解

會讓你邊望著過去的黑白放大照片，邊講屋主的家庭故事，告訴你穿西服的是這位傳奇性的富豪，左邊是他年輕漂亮的七太太，這棟大宅是為她蓋的，但這位太太卻不是這富豪的最後一位太太。說到此已經令一堆老外驚嘆不已，故事就這麼巧妙地連接到二樓的臥房。老先生以一個好聽眾的角度告訴我們，臥房當年的女主人傢俱與衣服配件陳設的細節。在這大宅中，半小時傳神地從建築格局談到細部和神祕的中國風水等等，這些豐富的事情會讓你產生聯想，誘導觀眾體驗當年的屋主是怎麼使用這些物品，如何生活在老宅中。現在臺灣設計界可以積極做的事情，是努力將文化資產跟文化創意綜合起來，創新的多元使用，歷史建築才能生生不息的存活下來。歷史建築也應有多元經營的想法，例如轉化為旅館、活化古蹟周圍環境，運用創新的營運模式，白天提供大眾參觀，晚上轉變成特色餐廳與優質旅館等等。假設前面提到的彰化老房子可以這樣經營，外國觀光客一定願意留在當地，體驗當年臺灣的生活文化，就不需要住進一般的連鎖飯店。在一個文化資產的環境，經營文創生活產業是非常具有競爭力的。

下一個案例是臺灣的北門鹽業文化園區（後頁圖七），那是臺灣米其林三星的旅遊推薦景點。它這邊原來是北門鹽的加工工廠，海邊鹽

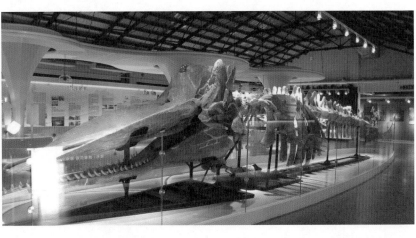

田的鹽曬完後，會被送到這個工廠精煉。以前拿來精煉鹽的地方現在轉化為觀光局嘉南區域特色展示館。這個展示館很生動，他將畫家洪通過去著名的素人畫轉化成牆壁上的馬賽克藝術（後頁圖八）。北門那邊原來海邊鹽田地貌十分單調，當年洪通就在農舍牆壁與門上面畫很多深具特色的素人畫，我在報紙上看到展示館開幕的報導，很訝外立面就像這張照片一樣，展示館將這些創作複製巧妙的活化老房子的異臺灣怎麼有這麼完整精彩的鯨魚標本，呈現在品質極佳的展覽空間中。展示館原來是一個洗鹽的工廠，建築師把它改造一個區域特色展示館，創造老屋新的生命。他將一個主題故事性的標本規劃於空間中，以照明強調焦點，讓大人小孩都自然的被吸引過去，鯨魚的超大尺度就在觀眾靠過去觀看時戲劇性的展現（圖九），生態教育就這麼自然的進到腦海中。另一邊再用放大的照片，傳達鹽田鹽工工作的狀況以及生產鹽的辛苦。區域觀光導覽地圖規劃於地面，牆壁和地面都變成展示的元素。藉由優質的圖文整合，告訴大家過去畫家洪通、在地物產、北門自然環境的歷史故事，好的展示空間會將實質生活環境創新鏈結在一起。

我再回頭講北門這個地方，原來北門的房子因應強烈的海風都很

圖七（右頁上）：鹽業文化園區

圖八（右頁下）：馬賽克藝術

低矮，我逛到一間平凡的老房子，由後門進入。起初房子沒有特殊的地方，但逐漸深入走進去，我看到牆上展示吸引著我，讓我不禁肅然起敬。那是已故王金河醫生的住宅，當年他從日本畢業後，回到北門家鄉，在這兒作了一輩子的醫生。牆上展示著他和太太的合照，夫妻相愛在這裡幸福的過了一輩子，他的醫院大家都稱烏腳病醫院，免費醫療北門烏腳病患者。低矮的平房是他的故宅，透過照片與圖文分享傳達著姻緣天注定，牽手走一生，體驗這故居你就懂王金河是什麼樣的人，生活簡樸，卻又充滿喜樂。再提到北門的臺灣烏腳病文化紀念園區，當年北門周圍的水曾被重金屬汙染，產生不少烏腳病患。當年染上烏腳病，腳就一定要動手術截肢避免危及生命，醫院裡面的診所空間還原了這位醫生當時對病人的愛與關懷。從候診室當年的照片與像俱陳設、塌塌米上的多媒體展示、診間和診療櫃旁原封不動的書，構成了充滿說服力的醫療故事。手術室中間玻璃瓶放了當年泡在福馬林中病患截肢的腳（圖十）。另外還有一個謝緯外科醫生的愛心，他是南投人，每個禮拜從南投帶兩個護士到臺南這裡開刀義診，當天忙完直接自己再包計程車回去南投，後來他因一次開刀太累，於彰化二林回南投的路上車禍英年早逝。手術室牆上的木牌上，就書寫了一段謝緯醫生感人的話：「其實我沒有權利替你決定，其實我應該親身承

圖十：王金河醫生診所

Top right: 嚮，建築 / 122 / Lecture

擔這種痛苦，雖然我知道截肢是為了減輕目前的痛苦，這也不是一個容易的決定。」這寫自一個幫人截肢的醫生，非常傳神。謝緯醫生非常有愛心，當年他家境極好，但他立志服務病人，為這些陷入困境的病患醫治、關心他們。我們看著這些圖文展示和空間展示才知道過去會喝水喝到生病，才理解烏腳病會痛到要讓人自殺，必須要截肢的辛酸，透過參觀烏腳病紀念園區，體驗歷史空間與在地文化交織的文創案例。

北門主要的產業就是鹽，鹽業博物館則分享如何曬鹽也讓你體驗鹽村的生活，博物館外的示範鹽田也鼓勵你下去操作曬鹽過程（左圖十一），提供你親身體驗的機會。看過烏腳病院再來體驗鹽的形成。鹽博內的教育不是消極的用文字說教。他們創意的運用模型與大尺度的壁畫，將教育當成一個娛樂體驗來規劃讓大家願意付費來看鹽的生產過程及鹽的故事。當年鹽很貴，所以有鹽的警察，負責鹽地生產放與運送；這些曬好的鹽存放在倉庫，準備運到日本及大陸。鹽博館運用劇場的概念，將當年鹽的生活文化做生動簡要的說明，看到各個生活片段的圖片布置，串聯在一起變成一個鹽村故事，當我們走進去體驗的時候，你會被放大的圖跟模型吸引，慢慢想知道故事，觀眾藉

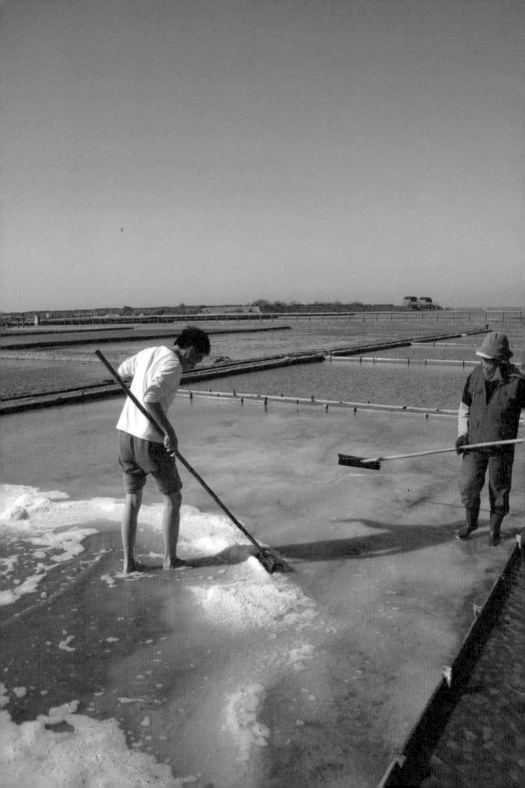

臺灣常民生活環境創新加值設計新願景

由規劃動線深入認識當年鹽工的生活、社區理髮廳。以前鹽村有自己的醫院和雜貨店，鹽工挑鹽通常是一百公斤的擔子。如何挑？就要體驗一下，鹽博提供擔子衣服和帽子全套裝備，穿戴好就可以照一張看起來很吃力的紀念照片。而這展覽館最印象深刻的角落，是結合居民親切錄音的聽覺體驗和歷史照片視覺體驗，構成鹽村土地的記憶。當年那些人的聲音抱怨北門太陽正午的毒辣，它現場說，你現場看，過去鹽村生活活生生的再現出來，讓參觀者留下十分深刻的記憶。

最後我要提的是，因為我從前學建築，許多人都喜歡安藤忠雄純淨的空間美學。當年在美國讀書的時候我也認真寫過安藤忠雄的空間專題報告。牆壁是神聖的，所以他的建築，牆壁不鼓勵掛任何東西，安藤的牆壁適合與光線進行對話。而我們過去學習建築時，對牆壁上掛東西的想法，總覺得是裝飾的創意，但回過頭來，一般老百姓反而會重視空間怎麼與他溝通、空間如何講故事和空間如何與親子互動，如今我們研究現代人移動的空間課題如：車站、機場、鐵路車站、公車車站還有輪船碼頭，這都是目前最重要的公共空間。因為現代人生活頻繁移動，當你移動時，空間提供的訊息就是很重要的行銷產業，因此移動的過程訊息與你對話。捷運站的電扶梯牆壁廣告費很貴，因為

群眾有一短暫時間不能移動自然會接收廣告要行銷的訊息，那也是一個設計文創產業的新契機。因為人在移動的時候，眼睛活潑的掃描空間吸收訊息，不像以前人在固定的空間停下來看東西，我們現在都習慣利用移動的過程內完成溝通，所以設計文化創意產業因應移動特質會是新的亮點。大陸兵馬俑來臺灣歷史博物館展覽，大家以為門票賺錢，其實最有特色的卻是後面的文創紀念品販賣區，每個參觀者大概都願意花錢購買兵馬俑紀念品。文創紀念品專區就是等待消費的產業亮點。所以好的展覽是一個新興產業，是一個教育體驗，提升教育體驗成為娛樂，你不用花心思自然就得到該有的知識，最厲害的教育是讓資訊成為知識、學到過程不知不覺還津津有味。巧克力博物館每天人山人海，是因為現代人很好奇巧克力怎麼做的，巧克力蛋糕怎麼形成？現代人活到老學到老，很多熟悉的事務都想知道為什麼。黑松汽水怎麼做的？可口可樂怎麼做的？未來展覽產業想知道的「為什麼」就是極大的商機，各位可以好好預備自己的設計創意迎接創新機會。

淡江大學建築系 2010 年傑出系友
TKU Distinguished Alumni of 2010

梁銘剛 |Liang, Ming-kang

現任　銘傳大學建築學系專任副教授

學歷
英國愛丁堡大學建築研究所博士
美國賓夕法尼亞大學建築碩士
淡江大學建築學士

著作

年份	著作
2013	〈都市再生的動力：大型社區重建的居民參與，回顧英國拜克社區的重建案〉《建築師雜誌》
2009	〈整合設計與施工的啟發－安德森‧安德森建築師事務所〉《臺灣建築》
2008	〈匱乏的年代，巨人的崛起－50～70年代的沈祖海〉《建築師》
2007	〈眷村文化與舊建築再利用展覽〉，《眷村驛到眷村藝》〈國父紀念館建館始末－王大閎的妥協與磨難〉徐明松編，梁銘剛、曾光宗、蔣雅君、謝明達著，國立國父紀念館出版
2006	〈初探王大閎的美國時期－葛羅培斯、密斯、與中國情〉，《建築師雜誌特刊》
2000	〈實驗性的空間設計展示－追求原創性的建築教育－銘傳大學空間設計學系畢業展暨系展後記〉《空間雜誌》

設計案與研究案

年份	案名
2012	〈桃園縣復興鄉比亞外部落空間再造計畫〉桃園縣復興鄉。
2009	〈桃園縣龜山鄉 眷村故事館，古蹟歷史建築及聚落修復或再利用建築管理土地使用消防安全處理辦法 因應計畫〉，桃園縣政府文化局
2000	〈嘉義市公共藝術設置資源調查及整體發展計劃〉，執行單位：淨土景觀工作室，委託單位：嘉義市文化局
1997-2000	〈花蓮丁宅新建工程〉
1997-1998	〈應用英語學系語言實習教室〉，銘傳大學，桃園龜山

畫展

年份	畫展
2011	梁丹丰，梁銘毅，梁銘剛，梁銘潛〈各畫各的〉繪畫聯展，福華沙龍，臺北市。
2008	梁丹丰、梁銘毅、梁銘剛、梁銘潛，〈有無之間的合弦〉繪畫聯展，福華沙龍，臺北市。
2003	Art Exhibition, Capability Scotland, Edinburgh Appeal Committee, Assembly Rooms, Edinburgh, UK.
2002	Annual Exhibition, Edinburgh Sketching Club, Edinburgh,UK.

梁銘剛，現任於銘傳大學建築系專任副教授，英國愛丁堡大學建築研究所博士、美國賓夕法尼亞大學建築碩士。除以建築之專業任教多年，亦曾多次參與臺灣、英國二地間畫展。以建築為眼，咀嚼古今中外之城鄉，將旅行中所見所聞與天地萬物畫為手中之景。

柯比意的探索與實驗：繪畫與建築

梁銘剛　主講

一、前言

因著柯比意（Le Corbusier）的影響而夢想著前進巴黎的我，是在一九六五年，二十三歲的時候…到了「巴黎」之後我馬上便跑去觀摩柯比意的建築作品。

安藤忠雄的都市徬徨，田園，二〇〇七，18-20。

未來世界的變化常常不在我們現有的教科書之中；而每個時代都各有不同的困境與機遇。當我們思考如何面對我們的世代時，可以觀察前輩建築大師們學習成長的經歷，看看他們如何面對他們的時代並能脫穎而出？二十世紀最重要的建築師之一——柯比意的許多經典作品與理念，至今仍然不斷被人研究、討論與引用。在他的年代，歐洲一片古典建築當中，他如何探索出自己時代的新建築而成為一代大師，持續影響著當代與後世。

二十世紀初的歐洲充滿了對新事務的追求與實驗。愛因斯坦的相對

論初發表於一九〇五年；畢卡索的第一張立體派繪畫實驗完成於一九〇七年；汽車、鐵路的發明與普及大幅影響了都市的發展，而鋼筋混凝土在建築上的發展應用，更擴張了建築的可能性。在建築領域裏，當時巴黎美術學院的主流傳統也不斷的被質疑與挑戰。建築中現代主義的健將如包浩斯學院、柯比意等均是這些運動的要角。

終生反對巴黎美術學院傳統的柯比意，投注心力在更根本與更貼近當代精神的議題上。他研究了許多大自然的現象及物件，例如貝殼的數學比例等，並從汽車、輪船、飛機等當代科技，以及旅行各地觀察傳統地方性民居等建築中，汲取諸多啟發和借鏡，並以現代繪畫為其造型藝術的研究與實驗場域。

二、學生時代的柯比意：探索、旅行與研究

柯比意（Le Corbusier，一八八七—一九六五）本名江納瑞（Charles Edouard Jeanneret），生於瑞士西北方的法語區區海拔約一千公尺的山城「拉修德芳」（La Chaux-de-Fonds），該城是瑞士的主要鐘錶中心之一。父親從事鐘錶搪瓷裝飾，母親教授鋼琴。柯比意十四到十九歲期間就學於當地的「裝飾藝術學校（the École des Arts

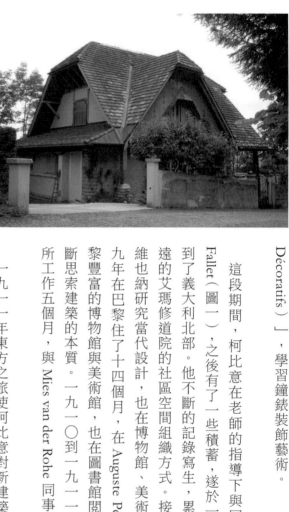

圖一：柯比意的第一棟房子 Villa Fallet,La Chaux-de-Fonds，瑞士。

Décoratifs）」，學習鐘錶裝飾藝術。

這段期間，柯比意在老師的指導下與同學合建了第一棟房子 Villa Fallet（圖一）之後有了一些積蓄，遂於一九〇七年開始第一次旅行，到了義大利北部。他不斷的記錄寫生，累積空間經驗，包括影響他深遠的艾瑪修道院的社區空間組織方式。接著一九〇七到一九〇八年赴維也納研究當代設計，也在博物館、美術館探究。一九〇八到一九〇九年在巴黎住了十四個月，在 Auguste Perret 事務所實習，並參觀巴黎豐富的博物館與美術館，也在圖書館閱讀，研究聖母院等，同時不斷思索建築的本質。一九一〇到一九一一年到柏林 Peter Behrens 事務所工作五個月，與 Mies van der Rohe 同事。

一九一一年東方之旅使柯比意對新建築有了許多啟發，例如義大利南部羅馬時代古城龐貝。柯比意觀察到城中建築有微妙的軸線錯位，沿著軸線的一切空間都那麼豐富有秩序，同時微妙的軸線錯位化了量體的效果，這些都是在一個沒有遵循嚴格對稱的中軸線展開。

柯比意一生的系列作品集（Oeuvre complète）的起始並不是在家鄉

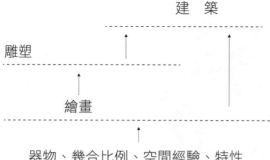

131

建築

雕塑

繪畫

器物、幾合比例、空間經驗、特性...
民俗、歷史、人性尺度、材料技術...

表一：科比意的創作轉化來源

所設計的住宅，而是他所研究各地區建築的手繪記錄，包括旅行速寫，閱讀各國建築書籍的圖文筆記，以及參觀博物館的寫生記錄等，範圍擴及中南半島、東南亞、日本與許多世界古文明。

一九一七年柯比意遷居巴黎後，與歐贊凡（Ozenfant）共創了「新精神」雜誌（1921-25），以及純粹派繪畫（Purism），並以筆名柯比意（Le Corbusier）發表多篇文章，後集結出版「邁向（新）建築」等書而一舉成名，改名柯比意。除了建築之外，純粹派繪畫也在現代繪畫中佔有一席之地。

三、繪畫：建築的實驗創作場域

柯比意有隨身攜帶速寫簿的習慣，隨時記錄與創作。他說他「幾乎每天都畫畫。經由繪畫，他已找到了建築的形式。建築、雕塑和繪畫，定義上都是取決於空間……每一個都依照自己的方式。」

他的速寫內容或寫實或記錄，但是他的繪畫並不寫實，而是一種物件形體組合的創作。組合方式接近立體派的觀念，但是多了嚴謹的幾何秩序與分割比例。畫中的物件綜合了透明重疊、輪廓結合（Marriage

of contour）、多義語彙、平立剖面轉換、變形與轉化等多種手法。這些都非常接近建築設計的手法，也成為柯比意建築設計的重要泉源。

· 純粹主義

純粹派是現代繪畫中重要流派之一。一九一八年柯比意（當時名為江納瑞（Charles Edouard Jeanneret）與畫家阿梅杜·歐贊凡（Amédée Ozenfant）共同發表了宣言「立體派之後」（Après le cubisme，以下簡稱「宣言」），隨後又於一九二〇年一起與 Paul Dermée 創立了前衛的新精神雜誌 L' Esprit Nouveau，到一九二五年結束為止共出版了二十八期。在「宣言」中針對當時畫壇主角的立體派展開許多批評，認為立體主義繪畫沒有清楚的秩序，僅僅呈現偶發的面向。相反的，科比意等人提倡的純粹主義作品在追求永恆、普遍、明晰、與秩序（圖二）的畫面構成。

· 物件的選擇

柯比意在當時的畫作除了有清晰的幾何秩序之外，主題內容並沒有風景、花卉或人物，而全部都是靜物，大多是取材自日常生活的用品，例如碗盤、瓶子、杯子、書本、樂器如吉他或提琴等物品，並予以不同方式的抽象化。這樣的題材使得畫作的主題比較不在物件本身的故事性，而更集中在組合的秩序與變化。柯比意說：「因為這些素材質樸無華，所以必須絞盡腦汁去創造出可以創新的造型藝術交響曲。」[1]

一九二五年柯比意設計了巴黎「新精神」展覽館，其中陳列了許多他稱之為「激發詩意的物件」（Objets à réaction poétique／Objects evoking poetic reactions），包括在海邊撿到的卵石、實驗室的器皿，風洞實驗的飛機模型等。一九二八年他開始將人體納入畫中主題，也加入岩石、燧石、貝殼、碎木、骨骼、樹根等[2]。隨後陸續加入其他物件，例如在紐約長島拾獲，啟發了廊香教堂屋頂的蟹殼等等。

「宣言」中也闡釋了藝術和科學的共通性，二者都基於法則（Law），也可以有並行的分析方法。「科學和偉大的藝術都秉持著共通法則的理念，這就是最高的精神目標」[3]。就秩序法則的呈現而

圖二（右頁）：柯比意畫作中，畫面的組構如同立體派的繪畫有多視點影像重疊的手法，但有清晰的幾何秩序。圖為靜物（左 Nature morte a la pile d'assiettes et au livre, 1920），與畫中的幾何秩序（右

1、Le Corbusier，New World of Space，Reynal & Hitchcock，1948，p. 14.
2、Ibid.，pp.15 — 18.
3、Carol S. Eliel，L'Esprit Nouveau: Purism in Paris，1918—1925，p.150.

圖三：柯比意，靜物，Nature morte du pavillon de l' Esprit Nouveau, 1924.

柯比意的探索與實驗：繪畫與建築

言，科學是借數字圖表，而藝術則用造型比例來傳達。亦即新時代的藝術如同科學，應該呈現秩序法則。又說：「科學吸引我們注意所發現的秩序，藝術家也受其鼓舞，經由這個特定的秩序來發現新的美。[4]」「這是明確的：科學與藝術的進步是相互依存的。[5]」因而，純粹派的繪畫特別重視秩序規則，明晰與恆常，沒有多餘的浪費。物件的呈現特別強調以明確、精準、客觀的線條和形體。

· 物件圖像化方式

柯比意純粹派的繪畫主要盛行於一九二〇年代中期。本文以一九二四年的 Nature morte du pavillon de l' Esprit Nouveau 畫為例分析。這幅畫曾於一九二五年在巴黎新精神館中展出，也在柯比意系列文章中陸續出現。這幅畫有彩色與單線圖等版本（圖三），同時期也有類似構圖的作品。在柯比意作品集第五冊當中，對這幅單線圖標註著：「繪畫與建築研究的同時性，正是在這幾年間，誕生了柯比意建築形體的語言」。

4、Ibid.，p.158.
5、Ibid.，p.155

西方繪畫在文藝復興時期及以後多採用透視圖原理；但純粹派繪畫企圖呈現共通性法則。畫中用工程製圖中投影圖的方式來繪圖，如此不會如透視圖因為所在位置視角不同而產生不一樣的圖像。物件呈現方式常用正投影圖（Orthogonal projection）、等角圖（Axonometric projection）、展開圖（骰子）、半視圖（Half view drawing）等方式呈現。

畫中單獨的物件，如同立體派的繪畫，已有多視點重疊的手法，但不同的是主要以正射投影視角進行，包含正反重疊、同圓心套疊、多視點重疊等等。例如一個酒杯的多視點重疊是用上視圖（杯口─圓圈）＋側視圖（側立面）＋上視圖（杯底─圓圈）組合而成。菸斗也是上視圖（口─圓圈）＋側視圖（側立面）組合而成。這些重疊會降低物件的主題性，但也開啟了多重閱讀的可能，例如以多視點或移動背景解讀、解讀為平立剖面等等，增加了繪畫與建築元素構成及發展的可能性。

四、薩伏瓦別墅與廊香教堂

創作純粹派繪畫的同時，柯比意設計了一系列建築，其中最經典的

圖四：薩伏瓦別墅二樓中庭冬日

是位在巴黎市郊 Poissy 地區的薩伏瓦別墅（Villa Savoye）（圖四）。該建築整體組合就像一幅純粹派的繪畫，例如建築的平面與剖面就像方形畫框中的各個物件的組合，並運用「輪廓結合」的手法穿插融合各個空間量體。一樓基本上是對稱，車子駛入或人走進架高的柱廊內，停妥車進入室內，迎面的是洗手檯，彷彿進入教堂先滌淨一般。接著從中央斜坡道逐漸往上，來到明亮的二樓。二樓中庭方形的量體就像畫布上的方型燈籠（lantern）一般，圍繞著一系列的客廳與臥室等空間。坡道逐漸再往上升，進到更光亮的屋頂露臺，做為日光浴等休閒空間。柯比意認為現代建築的五個要素，包含自由平面、自由立面、水平長窗、底層架空列柱與屋頂花園，都充分體現在這棟建築物中。

一九二五年柯比意與歐贊凡因理念差異而分道揚鑣，柯比意的繪畫雖維持幾何秩序，但加入更多題材內容，形式組合愈加自由。與薩伏瓦別墅嚴謹的方盒子外型比較，其晚期作品廊香教堂（一九五〇—五五）完全是自由有機的形體，在柯比意的作品中十分獨特。但是，如果觀察柯比意同一時期繪畫中的自由曲線形體組合時，會發現其建築與繪畫是相呼應的。

圖五：薩伏瓦別墅西南向

廊香教堂的基地在法國中部 Ronchamp 地區，一座丘陵起伏的山頂上，當地原本有一座中世紀的教堂，二次大戰時被轟炸損毀。重建時，柯比意運用原有教堂殘存的石塊做為牆壁的材料，並用鋼筋混凝土的結構重新固定成新的整體。建築上自由有機的形體呼應著四周起伏的山丘。從山下進入神聖領域的過程中，由山下逐步拾級而上，不久轉折之間看到向陽光亮的南向立面；屋頂尖角飛向空中的自由造形，具有多重隱喻，例如諾亞方舟、修女帽子，或是祈禱的手等等。從較低的門逐步進入相對晦暗的室內，剎那間從向南牆面彩色玻璃窗灑下多彩的光束，聖母像隱約矗立在迎向朝陽的東向立面窗框內，悲憫凝視著會眾。曲面的清水混凝土屋頂與牆之間有一道縫，可滲入光線，讓沉重的屋頂似乎「浮在」厚重的水泥牆上。教堂真實尺度並不大，但是神聖空間的戲劇張力非常強。（圖五、六、七）

五、結論

從瑞士邊界山城的鐘錶裝修學校的學生開始，柯比意在歷經多次學習旅行與工作，並創辦雜誌與純粹派繪畫之後，逐步蛻變成為世界舉足輕重的建築師。柯比意研究了許多大自然的現象及物件，並從當代科技，以及旅行各地觀察傳統地方性民居等建築中，汲取諸多空間啟

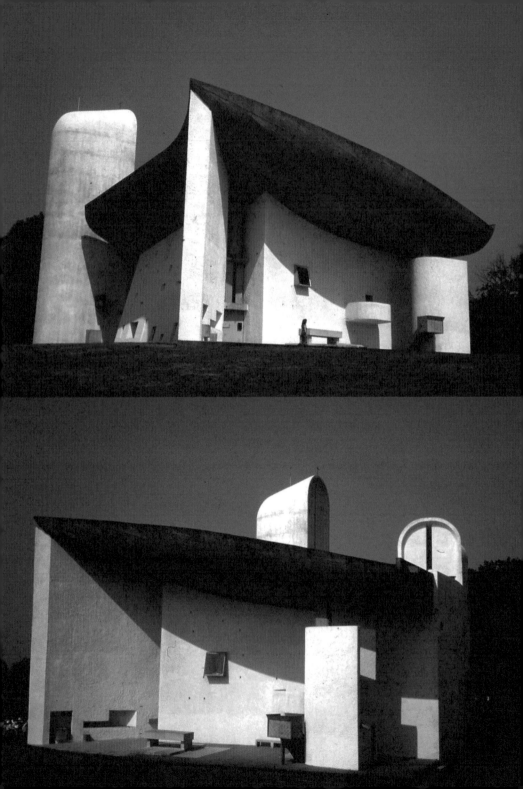

圖六（右頁上）：上午廊香教堂東南向立面

圖七（左頁下）：廊香教堂東向立面

發和借鏡，並以現代繪畫為其造型藝術的研究實驗場域。柯比意的作品持續影響當代與後代，而我們面對著這個時代不斷思索如何走出自己的路時，如同柯比意一般，秉持著批判的態度，以旅行、閱讀及研究等充實自己，追尋根本問題而不追隨流行，從更廣闊的建築內外的領域來研究探索建築更多的可能。

・民歌的年代

偶爾在網上聽到呂昭炫的吉他名曲「楊柳」，像是突然遇到多年未見的舊識，因為上一次聽到此曲是在民國六十九年畢業的前夕，同班同學陳克帆在仁愛街英專路口附近的小樓上彈奏的。民國六十四─六十九年念大學期間，物質比現在貧乏的多，全班僅有四、五位同學很炫地擁有摩托車。那個時代不但沒網路與個人電腦，學校的電腦也是用當時非常先進的打卡輸入，要辦活動則要刻鋼板，油印做宣傳。

然而那時是經濟起飛的年代，也是民歌飛揚的時代，鄉土文學藝術與建築不斷被討論著，林洲民等同學舉辦了許多藝文活動，也為英年猝逝的李雙澤舉辦展覽。建築潮流中現代主義盛行包括柯比意等，但是後現代主義已經萌芽受到討論。中美斷交時「龍的傳人」在街頭巷尾

四處傳唱，而黨外活動也在校園中激辯著。班上同學相當活躍，除了五虎崗文學獎被我們抱走之外，也有多位擔任學生社團負責人，包括美術社、溜冰社、新聞社、登山社等。我們大一到大三時系主任是王紀鯤先生，大四、大五時是白瑾先生。二位主任都非常用心教學，心念總在學生與系上，還聘請當時多位建築新銳來校評圖，記得有潘冀、夏鑄九、黃永洪、李祖原等前輩。白瑾先生的嚴格是出了名的，不合格的圖模常常現場立即被「拆除」，某學長的模型被扔出評圖室的那一幕迄今記憶猶新；但同時白老師非常照顧學生，也很鼓勵同學進修，或許因此我們同學後來攻讀國內外碩博士的比例很高，從長春藤、柏克萊等名校回來的也不少，在產官學界有所表現。江山代有才人出，很期望學弟妹們更好更優秀。

圖八：大一郊遊合影。前排為作者，後左為李方正建築師，後右為呂欽文建築師

吳光庭 Wu, Kwang-tyng
現職 成大建築系專任副教授
美國密西根大學（U of Michigan）建築碩士
中國文化大學建築及都市設計學士

對談一

主持人：吳光庭

與談人：陸金雄、劉綺文、陳珍誠、阮慶岳

時間：二○一三年九月四日

地點：淡江大學建築系圖書室

吳光庭：

我跟各位認識很久了，我知道各位是淡江的菁英，容許我這麼說，不是因為這種場合才這麼說。我跟各位的年紀大概差不多，也許同一年，也許上下一年，我很能夠理解當時的社會環境與氛圍，對於我們這一代的成長是一種標的。

我不是淡江畢業的，淡江對我來講是高攀，能夠認識各位淡江的學生真的是高攀。這是很不容易的事情。我還有印象，當時淡江和東海是我們認為學校風氣最自由的，有比較不一樣的老師也好，或是學生的表現也好，都很積極。這種自由是相對的，比較起我在文化念書，我不認為文化那時有多麼的保守。文化也很自由，但不是很有組織的

體系。我總覺得淡江和東海基本上是另外一種類型。請每一個人很簡短的介紹一下你自己，像陸老師怎麼樣進逢甲、轉進淡江，大概過程講一下，很簡單交待一下背景。然後到淡江來以後，你所看到的淡江是怎麼樣子的一個狀況。陸老師，你那時候應該不是在淡江念一年級。

陸金雄：　我是插班生，來淡江念三年級。

吳光庭：　其他三位是大學聯考考進來的，有一些不一樣的背景。我再看看各位講的內容，再更進一步來整理，或是提出問題來問各位、請教各位。從陸老師開始吧！

陸金雄：　我應該說是專科畢業，然後當兵。當完兵後工作了兩年半，再插班進逢甲建築系。我是抱著一萬五去念大學的，學費交了七千後只剩七千，兩個月就用完了。為了念書沒辦法只好找工作，就去郭基一事

務所打工。那時有課上課，沒課就到事務所。可是逢甲在臺中，女朋友在臺北，後來就到臺北潘有光事務所那邊工作。所以我在臺北上班，在臺中上課。

吳光庭：
那時候還沒有高速公路。

陸金雄：
那時候沒有高速公路，臺中到臺北要四個小時，所以每個禮拜三晚上坐公路夜快車去臺中，從朝馬走到文華路，中間只有一戶農家，其他全部是稻田，每個禮拜五晚上坐公路夜快車回臺北。維持了半年多，發現這樣子太累了。公路夜快車不知道你們有沒有聽過。是臺北高雄對開，中間停臺中。在那裡等車不一定有位子，是幾個人下車才能讓幾個人上車，所以常常要等好幾班車才會坐到臺北時，已經清晨五點多，還沒有公車，就到新公園裡面晃，晃到第一班公車來。到事務所後躺一下，九點才開始上班。我覺得這樣真的不行，就轉到淡江。

很明顯，逢甲和淡江有一個很大的差別：淡江沒有圍牆。我來考插

班的時候，從文館的四樓可以看到三芝，那個感覺非常不一樣。坐在教室裡，大家都知道陳德華的結構課很苦悶，但是頭一轉就看到大屯山，心境很開朗。淡江校園給人的感覺完全不一樣。當時逢甲是滿封閉的，旁邊是水湳機場，每天下午修戰機的發動機嗡嗡嗡嗡低頻的聲音，很悶的感覺。

來了淡江以後，開放的感覺完全不一樣，加上在臺北可以接觸很多學校以外的藝文活動。那時候給我一個很大的感觸是：如果我繼續待在逢甲，我不見得會出國。但是來了淡江，到了四年級以後，每個人都在補托福、都在補GRE，每個人都想出國！受到氣氛的影響，也會想出國。所以我那時候跟我女朋友說我也想去補托福，結果她問我說：「你要出國？」我說對，女朋友說：「出國就分手。」所以我就沒有去補托福，沒有去美國。我當時想：我念大一之前就一直在工作，畢業後我再做五年、十年，也就是這個樣子，不可能有什麼太大的突破。若說有什麼辦法改變，那就是出國念書。我從逢甲考淡江時，日間部考建築系，夜間部考法文系，其實都考取了。美國既然去不成，那再念法文系好了，所以我建築系畢業後又念了五年的法文系，通過留歐語言考試就去法國。

吳光庭：
你那時候插班進來是二年級對不對？

陸金雄：
我插班進來時學籍其實在三年級，實際修四年級設計，因為在逢甲三年級就念完了。那時候白瑾系主任就很阿莎力讓我念大四。

劉綺文：
因為他學籍是大三，然後修大四設計，課都跟我們一起修，所以我還曾經調侃他說是學弟。

吳光庭：
所以白瑾當系主任時你們都是四年級？

劉綺文：
是，1978年。

吳光庭：

陸金雄 Luh, Jin-shyong

現職 淡江大學建築系專任副教授

法國國立巴黎建築學院建築專業研究文憑

法國國立巴黎建築學院國家建築師文憑

法國巴黎第四大學地理及規劃研究所博士

淡江大學建築學士

那時候進淡江的第一個印象是什麼，例如設計課。

陸金雄：

　　說句老實話，我以為到淡江會比較輕鬆，結果發覺比逢甲還累。因為在逢甲每個禮拜我只要熬一個晚上，第二天設計課就有東西交。淡江有兩次設計課，要熬兩個晚上。平常也沒時間念書，所以考試的時候才唸書，也都是一個晚上就唸完。

劉綺文：那你都全過喔？

陸金雄：開玩笑！我還去修國際貿易！考了八十幾還是九十幾，一個晚上念150頁。

劉綺文：那我們系上的課呢？

陸金雄：那更輕鬆啊（眾人笑）！

阮慶岳：很多課他專科就修過了，必修課大概都抵光了。

陸金雄：

國際貿易我全年只去上兩次課，然後到期中考前一個禮拜去問考到第幾頁，考150頁，就啪啪啪一個晚上唸150頁。我花了三天才把那些東西全忘掉。其他課很輕鬆啊，我還去修易經、去修書法、去修打字。

劉綺文：
你沒被陳德華當過喔？

陸金雄：
來淡江沒被當過。

吳光庭：
那個年代建築系的結構課都很兇悍。

陸金雄：
所以我在逢甲被當過。我在逢甲只上過設計課、結構課、體育課還有油畫課，其他都沒去上。逢甲點名超兇的，每堂課都有人在外面點名。我要去上班，就沒有辦法去上課，所以找了朋友幫忙去坐位子。

吳光庭：
陸老師你最後畢業設計做什麼？

陸金雄：
我做農村，呂欽文做漁村。

吳光庭：
你一個人做？

陸金雄：
我和周素珠兩個。

吳光庭：
你們就一起畢業了。

陸金雄：
沒有！我再等一年。

阮慶岳：
他學籍不在我們班。

陸金雄：
我們做得輕輕鬆鬆就畢業了。然後呂欽文做得很辛苦，一天到晚問夏鑄九，到處去請教，搞得很辛苦。

吳光庭：
那個時候教畢業設計的老師有誰？

陸金雄：
白瑾啊！

阮慶岳：
那些農村啊漁村啊都是白瑾帶的。

吳光庭：
那還有誰帶畢業設計？

白瑾

劉綺文：
我的是費宗澄。

吳光庭：
那陳珍誠呢？

陳珍誠：
陳其寬。

吳光庭：
陳其寬。

陳珍誠：
陳其寬？我的天哪！哈哈哈！

阮慶岳：
我是虞日鎮。

吳光庭：
所以是四個還是五個老師？

劉綺文：不只喔！七、八個。

吳光庭：有夏鑄九，還有姚仁喜？

劉綺文：他們都是常常來評圖的，他們沒有帶畢業設計。

陸金雄：還有王秋華。

陳珍誠：王秋華是隔年。

阮慶岳：還有教環控的那位老師叫什麼？

劉綺文：
許美惠？沒有吧，她應該是教都市計畫什麼其他的課。

陳珍誠：
李俊仁有沒有？

陸金雄：
李俊仁帶四年級，他是四年級導師。

阮慶岳：
帶畢業設計都是像陳其寬、虞日鎮那種比較大老級的。

陸金雄：
我印象比較深刻是白瑾（上圖）來了，找了很多年輕的老師，對我
們啟發、衝突都滿大的。他在科學館辦了一個論壇，找了一票人來，
才知道原來建築界也有明爭暗鬥。

劉綺文：
你看到了什麼？

陸金雄：
論壇的主題大概跟建築師有關係，然後黃模春一上來就拿著建築師成功的條件，講了一堆大道理，說建築師成功一定要這樣那樣。輪到老漢（漢寶德）上來講的時候，說：「你剛剛講的那十個條件，大概成功的人都需要那十個條件（吐黃的槽）。」等漢寶德講完後，林建業又接著講說：「不要只革人家的命，要革自己的命（吐老漢的槽）！」

阮慶岳：
你比較有社會經驗，我那時都聽不懂。

劉綺文：
我完全不記得這件事。搞不好我還沒去。

吳光庭：
那個座談會我有印象。

陳珍誠：
那個座談會三場還四場，白瑾好像有特別挑過，兩邊的人是有點對立的。一邊是找商業派的，例如沈祖海，另外一邊就找學院派的。白瑾刻意要讓兩邊對話，我記得在植物園那裡的科學館，系展好像全部都有刊。

吳光庭：
劉綺文妳講一下吧。

劉綺文：
我是刻意要念建築系，但我的聯考分數考不上東海，就跑來淡江。可是那時候我們的對手是中原，老實講淡江的資源那時候是好到不行。

吳光庭：
那你可以說一下妳為什麼刻意要念建築？

劉綺文 Liu, Chi-wen

現職 淡江大學建築系專任副教授

美國威斯康辛大學建築與都市計畫學院博士
美國紐約州立大學水牛城分校人類學碩士
美國紐約州立大學水牛城分校建築碩士
淡江大學建築學士

劉綺文：

　　因為我對建築有興趣。大概從高一我就知道我要念建築系，所以我就以建築系為目標。老實講我剛來的時候非常的鬱卒可能是對自己很失望吧，我認為我不應該上淡江的。那時候我通學，大學五年幾乎都沒有住校，非常辛苦。我記得大一早上的課是 8：20 就要上課，我們在臺北車站趕第一班車。我們不是坐 6：30 就是坐 7：04，再不然就是 7：30 或 7：50。我記得 7：04 那班在第四月台，好多次我衝下來月臺，就看到火車轟轟轟就這樣走掉，我通常就回家了，就沒有等下一班。

阮慶岳：
那時候班上有一群通勤族。

劉綺文：
對，我們班有好多個住臺北，學號前面幾號的。陳珍誠原本也是，通學一、兩個禮拜就不見了。我們通勤族都會約倒數第一、二節車廂，如果有坐上車就是在那節車廂。那時候坐早班車擠到不行，我常坐到淡水就頭昏腦脹，就又原封不動搭同班車坐回臺北去。那時候身體不是很健康。如果抵達淡水覺得沒事，就會下車去學校。那時候從淡水車站要走英專路，然後爬克難坡，從淡水車站走路到建築系的教室，正常也要二十多分鐘。

吳光庭：
那時候建築系在哪裡？在蛋捲（書卷廣場）那裡嗎？

劉綺文：
不是，就是在現在這裡。舊工館二樓的空間是工學院圖書館，上面

就是我們建築系。我記得從車站走到我們系上，而且走很快喔，經過

克難坡，至少都要二十五分鐘。所以即使我搭7：04的火車，走到教

室也一定遲到，大概遲到個十分鐘左右。

陸金雄：

不坐計程車嗎？

劉綺文：

也有啦，那時候一部車八十元，四個人分。大一進來就有一個教室，

裡面是一張一張的木桌子，一個人一個位子，跟高中的感覺是完全不

一樣的。之後上設計課是林利彥、劉正明，那時候我們一年級就是四

個老師帶全部，轉學生也很少，就只有我們一班進來的。我們進來的

號碼都是照學校排名，我知道我前面那一號不知道為什麼過兩天就不

見了。剛進來的時候人好像滿多的，兩個禮拜後就走掉七、八個人。

當時印象最深刻的就是老師規定做作業有一個規格，是一個正方

形。我信心滿滿的交去，結果被老師大 R，那時候叫 Repeat。當時真

的是怵目驚心，之後好像就習慣了。那時候我們班有一個很厲害的叫

程正德，他坐我鄰三個位子，他素描畫得真棒！林利彥就說這樣的學

對談 陸金雄×劉綺文×陳珍誠×阮慶岳

生才是真正的有 sense，我們其他人好像都不知道在幹嘛。

二年級要修應力、材力什麼的，就是陳德華開始進入我們的生涯裡面，我個人是每修必當。他的黑板字非常漂亮，但他講的話沒人聽得懂，寧波鄉音吧。他很認真上課，教我們的時候已經七十歲了吧，頭髮不多，梳得油光油光，我還記得他不是打領帶，是絲領巾塞在襯衫裡面，是一位老紳士。後面能夠通過，是因為我們班是很可愛的一群人，會的人教不會的人。先是大一物理，林炳宏教的。到了大三大四，就有一個李江山。我們下課後自成一個班，他就在黑板上重新教一次給我們聽，所以我們都是靠這兩位同學平平安安的過了。

阮慶岳：　陳珍誠就是我教的（眾人大笑）。

劉綺文：　你們是家教班。我們那時候 Studio 不是有一面牆有個大黑板嗎？李江山一上去就直接教我們。

阮慶岳：

淡江建築系館舊照

就教你們這種美女的啊。

劉綺文：
不是，那時候大概有十個人聽他上課，他就上臺教我們。然後林炳宏教我們物理。

吳光庭：
那後來李江山在幹嘛？

陳珍誠：
他好像在員林一個職業學校教書，跟建築相關。

阮慶岳：
他非常快的考到建築師，非常快的結婚。

劉綺文：
他非常快的考到建築師，非常快的結婚。

劉綺文：
我對他印象最深刻的是那時候我們上英文課，要用英文自我介紹。

「My name is Johnson Lee」他叫江山，就叫 Johnson，我永遠記得。

淡江建築系館舊照

對談　陸金雄×劉綺文×陳珍誠×阮慶岳

他是一個很木訥的南部小孩。可是他畢業以後，一下就結婚、一下就生小孩了，還滿好玩的。一直到大三，我們的生活大概是這樣吧。到了大四，我們的生活就比較有變化，先是李乾朗，然後白瑾。

吳光庭：　那之前的系主任是誰？

劉綺文：　王紀鯤。建築概論就是他教的，大一設計他有教嗎？

阮慶岳：　大一沒有，但他有帶我們做一個大模型。

陳珍誠：　有點像 Fuller 的東西。

劉綺文：　對，一年級那時候的系展，未來城市。那時候我沒被選到，是廖月

阮慶岳：
我們都說白瑾有他的「白寶寶」，就是他中意的學生。

阮慶岳：
他弄來了，淡江在這部分開了了先例。大四我沒有給白瑾帶過，可能有，也是一大群的。白瑾都只跟好學生講話，不會跟我們這些人講話。

四年級我印象最深刻的就是李乾朗帶我們去參觀古蹟，他真的帶我們去好多地方。我記得那時候李乾朗他沒有碩士學位，還是大費周章把

劉綺文：
俞麗澤大我們兩屆，她男朋友比他小一屆，現在是她先生。謝英俊大我們三屆。那時候他們幾個很厲害，我們都在旁邊看，好羨慕喔！

阮慶岳：
還有一個啊，系花，三年級那個啊，俞麗澤。

瑛被選到。我記得她用氯仿放針筒去黏壓克力，我印象很深刻。那時候我們學姊有誰？花錦仙你們記不記得？去MIT，像大姊頭一樣去帶他們。

劉綺文：
他那時候最喜歡的有楊維楨、劉國泉、林洲民，程正德，陳老師你是不是？

阮慶岳：
陳珍誠應該一半一半。

劉綺文：
那你呢？

阮慶岳：
我絕對不是啊。

劉綺文：
我也絕對不是。我記得陳珍誠那時候有教我們評圖的妙招，就是當大家都在菜你的設計而你無法招架的時候，你就趕快蹲下來，讓自己看起來很渺小，其他人就不忍心再繼續攻擊。

陳珍誠：

　　有一年，大四，白瑾很誇張，他會找連他大概十個人來評圖。我們很喜歡看評圖，因為一定會有人被端模型、有人會哭，所以我們與其說是去看評圖，不如說是去看熱鬧。以前除了大一之外，都會去看評圖。我有印象有一次在評圖，在以前那個素描教室，裡面都是人，我被罵得很慘，實在是前一天也沒睡覺，我就蹲下來。結果發現，咦？下面的空氣好清新！然後人家說什麼我都說好，就沒事了。

阮慶岳：

　　有一次更誇張，是那個支毅武。

陳珍誠：

　　那一天我們大四評圖，早上已經評的有點火爆。吃完午飯回來，第一組是林洲民，第二組是支毅武。我覺得他們做得也還OK，他們也很認真，一二三年級做得也還不錯，老師對他們印象都很好。但上去評圖，有人很不喜歡他們。

劉綺文：

　　他們畫了一張圖，那張圖就是學小孩子畫圖。他就先用蠟筆畫小孩

淡江建築系館舊照

對談 陸金雄×劉綺文×陳珍誠×阮慶岳

子，就是兩隻手加上一個圈，有男的、女的，就當成他的設計說明。後來那張圖就被撕掉了。

阮慶岳：

白瑾就問他的平面圖：你這裡怎麼到那裡？他就說：用走的。白瑾就開始踢他模型，踢踢踢踢到樓梯，再把它踢下去。

陳珍誠：

那是一個美術館還是活動中心，他就做得很像結構主義。事實上我是接著那組評圖，他都已經這樣玩了，那我想慘了，什麼時候不好評，怎麼抽到第三組？好吧，一上去，下面大概坐了十個人。兩個人一組，就我上去講，下面的人問什麼，我 partner 就要回答。我當然知道不能回答「用走的」。那有點延續上一場的氣氛，實在有點招架不住，我就蹲下來，發現效果還不錯。

阮慶岳：

陳珍誠那時候長得還滿可愛的。

劉綺文：

那時候評圖不是每一組都去，他們都是設計比較好的。我們是幾乎沒評過。那時候就是圖模放出來，白瑾過去看一看，挑這幾個去評圖。

阮慶岳：

就早上幾點的時候，圖全部貼好，不好的當場被撕掉。

陳珍誠：

還有一次是四點交圖，樓上的門一關，就完了。那時候還能騎著摩托車進來，你就會三點半的時候，看到很多人騎著摩托車上來，後面抱著模型。有些模型做得比較陽春，摩托車一載，風一吹，轟，他臉都綠了。

劉綺文：

那時候夏鑄九、馬以工、黃永洪、姚仁喜、李祖原、趙建中、王秋華，一個月可以看到兩三次，系上很熱鬧。四年級之後我們必須這樣過日子，但是我們沒有住校，就要帶睡袋。那時候每個人都有一個櫃子，除了放盥洗的東西，我們還開始帶電鍋來。所以大四大五的日子

對談　陸金雄×劉綺文×陳珍誠×阮慶岳

就是這樣，我們是睡袋族的，我是覺得還滿好玩的。

大四的時候，我們禮拜六下午還要上課，有一個 RC 的必修課，老師叫做姚燦鈺，是公路局的工程師，開著吉普車來上課。我們這些住臺北的都很想搭他的便車回去，他也都讓我們搭便車。我們都不敢跟老師說我們要搭便車，但他也知道我們想搭便車。所以下課後，我們就在老師後面跟著走。他後門一開，我們就趕快鑽進去。那時候高速公路建好了，所以我們都被放到承德路那邊。這就變成我們這些通車族的回憶。

吳光庭：　那時候老師與學生之間，除了上課之外，課餘有互動嗎？

劉綺文：　幾乎沒有，李俊仁比較有，他是我們的導師。我們有去他家開party，就一次。

吳光庭：

陳珍誠 Chen, Cheng-chen

現職　淡江大學建築系專任副教授

瑞士聯邦理工學院博士

卡內基美倫大學碩士

淡江大學建築學士

那白瑾和你們的關係呢？是一個很嚴的老師嗎？

劉綺文：

　　對我來說，他是一個天高皇帝遠的老師。

陳珍誠：

　　最早他有住學校，後來就搬到臺北去了。他每次出現就是要來看設計。

劉綺文：

　　我們都嚇壞了，所有人怕他怕得要死，所以留在 studio 作設計時間很長。到了五年級，開始要做畢業設計，我是跟林柏年。那時候大家都在系館做事，有一個轉系的合唱團團員劉煥成，每天到了凌晨四點整，美軍電臺收播要唱國歌，他和林柏年一個高音一個低音，就在那邊唱歌。四點鐘是人精神最弱的時候，所以每次他們唱完國歌，我都說不行我要去睡覺了。這就變成我們幾個通車族的一個記憶。

　　那時候班上有很亮眼的明星學生，我就覺得他們怎麼這麼會講他的想法？老實講，我們這種後知後覺的人，就會對於他們這種能力覺得自嘆不如。特別是林洲民、李瑋珉，我覺得比我們早熟很多。我覺得我們班整體而言是比較憨厚的一班，好像公務員小孩的比例比較多，所以給我們壓力我們就會乖乖去做，沒有造假或蒙混過去的行為。到現在我們同學會還會有

三、四十個人，感覺還滿好的。

吳光庭：
那陳珍誠怎麼會來念建築？

陳珍誠：
就亂填啊。當時就念工學院，我有點色弱所以不能念化工。電機和資工在我們那個年代也不大清楚要做什麼。想說也不一定考得上，就亂填，土木建築土木建築這樣填，因為臺大有土木系。我哥就跟我講說：建築好像比土木高分，後來我就把它倒過來（建築土木建築土木）。

吳光庭：
那你填什麼第一志願？

陳珍誠：
臺大電機吧，我忘了，反正就是不可能考上的。然後放榜就上淡江建築，就跑來念。我有一個高中同學也考上淡江建築，跟我一樣通學，他更誇張，他從桃園通學。他大概通了兩三個禮拜就受不了，後來我

高中同學離開了。

第一個作業是做「我對淡江最深刻的地方」。我們那個時候 Studio 有天窗，所以第一個作業很容易，反正我的座位上面有天窗，我就畫天窗，就交了，老師也沒有意見。第一次正草評，我本來畫了一些，我隔壁坐了程正德。我們禮拜六下午上課，他一打開圖，我就趕快把我的圖藏起來。他畫從宮燈大道看淡水，整個是水彩。他現在還是畫家喔，他自己有開課。我就想說怎麼會有這種同學！我就趕快把圖收到抽屜。輪到我的時候，老師就說你的呢？我就說還沒畫完，根本不敢拿出來。

到了第三個作業，我高中同學也離開了。坦白講，一開始我都和我高中同學在一起，和其他人也不熟，那時候有一點點想休學，我連針筆都沒買。有一次上課，我真的很想休學了，就趴在桌上睡覺。那時候大家剛熟識，聊得很開心，林利彥進來就吼了一聲，你們就看著辦，四點前沒有畫出來你們就怎麼樣怎麼樣。我就趴在那裡睡覺，林利彥就真的四點走進來。我上去講我在畫什麼點線面，就亂講，林利彥把我臭罵了一頓，我從小到大沒有這樣被罵過。然後劉正明就繼續罵，劉正明就說這位同學你下去。後來同學說，那一刻全班都認得我了。

那時候我想休學，但休學前一定要把這個作業做完。那時候我還是通學，但我借住在另一個高中同學那裡。我記得我們是禮拜三和禮拜六下午上設計課，禮拜二晚上我決定要開始畫那份作業，想說畫完了、交了、及格了，我就要去休學。結果那天晚上淡水停電。我八、九點開始畫封面，我就拿我哥的鴨嘴筆開始描，描了一個鐘頭。描了一半我就已經累了，因為我點蠟燭，眼睛都快看不見了。我最後想說算了，沒做完就跑去睡覺。整個晚上淡水都停電。等我醒來的時候，封面只畫了一半，早上就翹課。我第一次翹課就是那個時候。翹課到中午，我高中同學回來一看，我還是沒畫完。我高中同學大概四、五個人，就跟我說乾脆算了。封面要畫人，我真的就不會畫，也搞不大清楚。到了下午一點半，我就拿資料集成第一冊的人來描一描。我就想奇怪，把東西移來移去，怎麼就畫得出來？大概半個鐘頭，就畫了幾十個人。時間到了我就跑到系上，從教室後面溜進去，結果林利彥一眼就看到我，叫我把作業拿給他看，他說還可以。最後我們每次作業結束都會從全班的作品中選封面，我的竟然就被選上了。我就想說這個建築系好像不太難念。

之後每次作業，他（林利彥）都會檢查我的，看我做得怎麼樣，對我稍微認真一點。因為我常常被檢查，我都會早做完。我們那時候不

是全部評圖，是自願評圖，所以有時候同學還沒畫完，我就會先上去評圖。

吳光庭：
熬不熬夜？

陳珍誠：
我不太熬夜。尤其是後來跟阮慶岳住，阮慶岳是絕對不熬夜。我們最誇張是評圖前一個禮拜，圖就已經畫完了，模型已經做完了。後來我們兩個慢慢地被其他同學知道，所以我們模型做完就藏在床底下。他們會覺得很奇怪，趕圖前一個禮拜到我們房間去，我們圖都趕完了，房間也收拾乾淨了，所以我們有可能趕圖前一個禮拜房間非常乾淨。有一次有一個同學騎著摩托車跑來我們房間，我們兩個圖也趕完了，模型也藏在床底下了，他來問我們這次設計要做什麼。大概就是這樣，有時候覺得設計題目有意思就會多做一點。

吳光庭：
聽你們這樣講，淡江那時候算是自由囉？

陳珍誠：你說當人我覺得還好，說不定沒有那麼誇張。但是，好像現在學生評圖比較沒有……還是現在老師人比較好，我不知道。

阮慶岳：白瑾那時候盯我們班盯很緊，他說一學期就最後的那五個當掉啊。

劉綺文：結果真的有當嗎？

阮慶岳：有，還有走掉一些人。

陳珍誠：我們二、三年級結構課比較重，四、五年級設計課比較重。那時候一個老師大概帶十五個。

吳光庭：
我聽林洲民講過一件事，就是他說他念書的時候就是一部摩托車和一臺相機，他說他除了設計課以外，其他的課他也沒什麼印象。所以言下之意就是淡江那時候是一個很自由的地方。

阮慶岳：
真正盯得很緊的課大概就是結構啦，還有電算。

陳珍誠：
有的科目也還好，反正就交報告，你有交就好。然後考試，大家都會念嘛，大概考試前會準備。設計課的話，大一也沒幾個被當。大一、大二、大三，他會走也都走掉了。

吳光庭：
那你們手上有系館生活照嗎？

陳珍誠：
王紀鯤老師有留一些啦，有掃成電子檔。

陳珍誠：
很簡單，那邊二、三、四年級切成三大間，每間大概就六十張桌子，中間用箱子隔起來。一年級跟五年級在另一邊。

劉綺文：
所以我們好像有一個空間儀式的過程，每升一年級就往裡面搬一間。

陳珍誠：
高年級你一定都認得，因為二、三、四，先到二，你一定看得到三、四。

劉綺文：
你坐在二年級教室，一定都會看到三年級、四年級的學長經過。

吳光庭：
那時候系辦前面有個教室？

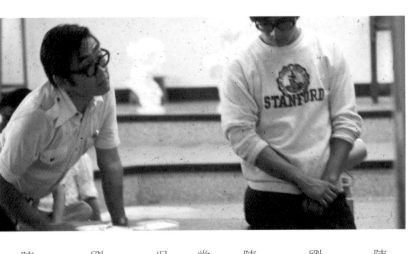

淡江建築舊照：王紀鯤老師評圖

陳珍誠：
對，那就是結構課的教室。

劉綺文：
你們還有鄭茂川對不對？我沒有修那門課。

陳珍誠：
鄭茂川，一個工務局的。他那門課有一點點嚴，教得還不錯。他非常嚴，你動一下，他就會拿點名本過來「砰」這樣打下去。

吳光庭：
所以淡江建築那時候工程占的分量很大？

劉綺文：
對，非常大。

陳珍誠：
那門課用的教科書到現在我還是覺得用得很好。建築結構與造型那本，那時候我們是看英文本。

阮慶岳：那時候淡江在推「原文教學」。

劉綺文：噢，講到這個，我們二年級的建築史你記不記得？白色的、這麼厚的、英文的。

阮慶岳：那時候我們上應力什麼都是英文本。

吳光庭：那你畢業設計做什麼，陳珍誠？

陳珍誠：就⋯⋯那時候陳其寬帶的，然後他那時候做華僑中學。

吳光庭：你們那時候畢業設計怎麼選老師？

阮慶岳：有些人是被分配的。

陸金雄：自己選啊。

阮慶岳：但你選了不一定選得到啊。

陸金雄：我們是題目沒有定的人都到白瑾那邊去。

吳光庭：所以白瑾不挑學生？

陳珍誠：不過白瑾會覺得哪些是重要的，會叫學生去做。

阮慶岳：

通常都是 Housing，然後農村啊、漁村啊。

陳珍誠：那時候很流行做農村和漁村。

阮慶岳：那時候還是很多人想去他那組，去他那組大概一定會過。

吳光庭：那你之後去念電腦，去卡內基，是和淡江有什麼關係嗎？

陳珍誠：有兩個。第一個是我第一次修電算概論其實我是退掉的，但是那個時候我好像會會一點。然後，現在回頭看那時候教電腦程式有沒有用，事實上我會寫電腦程式是在淡江。

吳光庭：Fortran？

阮慶岳 Roan, Ching-yueh

現職 元智大學藝術與設計學系專任教授

賓夕法尼亞大學建築系碩士

淡江大學建築學士

陳珍誠：

對，Fortran。後來因為是重修，所以有壓力。第二個是我大四的時候做了幾個設計，一個建築學院、一個青少年活動中心，還有一個 Housing，要歸類可能都是結構主義。有一天白瑾跟我講說：「你如果要做這個，你以後出國去好了。」我說：「為什麼？」他說：「國外都用電腦在做。」因為白瑾之前在 Carnegie Mellon 教過書，他認為這個東西適合用電腦做。那是第一次有人跟我說「要做這個的話你到國外去」。那時也才大三大四，還懵懵懂懂。後來我選 Carnegie Mellon，當時白先生好像已經在國外了。我不知道怎麼跟他聯絡上的，

好像是寫信。他大概也知道我做的那些東西，他說去那裡也很好。那時候臺灣知道那所學校真正在做什麼的人也不多，白先生就說去試試看。

阮慶岳：
陳珍誠那時候申請很多學校，不是只有這一間，所以他不是說要一定要走這條路。

陳珍誠：
那時候也不是很清楚。

阮慶岳：
陳珍誠那時候作品集放的兩個作品都像是模矩化的。

陳珍誠：
今天回過頭來看，在一九七〇年代的時候，我也不大清楚，但我覺得這個可能和電腦有某種關係。

阮慶岳：
那些作品看起來就非常的模矩化，非常像是電腦運作的。陳珍誠常說他設計課很混，其實他那個模型超難做的。他那柱子原本一根，結果不要這麼粗，改成四根細的。全部都改成四根細的，他就在那邊做，做得要命。

陳珍誠：
那個還好，定案了就很快了。

阮慶岳：
其實他電腦沒這麼強，但他的作品超像是電腦做出來的。

吳光庭：
手工做的？

阮慶岳：
對啊，全都是手工做的、手工畫的。看起來就超具有電腦潛力的。

吳光庭：那阮慶岳呢？講講你的吧！

阮慶岳：我喔？我剛進來是比較特別的。其實我剛進來第一個感覺是，因為我高中聯考考得滿爛的，考到新莊高中，已經是倒數的志願了。結果進來淡江一看，怎麼是北一女啊、師大附中啊，尤其是師大附中，我們師大附中的好多喔，有六個，非常囂張。

陳珍誠：大概有十幾個。其實那個年代師大附中那麼多個考上淡江是很反常的。

陳珍誠：我們第一節課，老師和學生在爭論「到底要用平行尺還是丁字尺」。對我來講，平行尺和丁字尺我都分不清楚。不知道是誰在中原念過，說中原都用平行尺，為什麼我們還在用丁字尺之類的。我好訝異，大學生可以跟老師這樣爭論。

阮慶岳：
我一進來就很驚訝，我那時候連平行尺和丁字尺都分不清楚，就有一群人好像什麼都懂，非常的自信。

陳珍誠：
或是有些人他是真的要來念建築，我猜我和阮慶岳不是那麼了解。

阮慶岳：
我記得第一堂課老師就問說：你們本來就是要念建築系的舉手。結果有三分之一的人舉手，我覺得好恐怖！怎麼會這樣，他們好像什麼都會！另外我這個學校在班上是排序很後面的，好像怎麼會有這個學校的考到淡江這裡來。我大一的時候跟我幾個高中同學，連我四個人，就在側門那邊一起住。問題是我做作業都要做到半夜，他們睡覺的時候我都不能睡，就這樣日光燈開著，他們都不能睡，所以我壓力很大。

陳珍誠：

所以這就是你之後不熬夜的原因？哈哈！

阮慶岳：
可能是吧。不過我本來就不太熬夜。可是我那時候的壓力是他們都不用花那麼多時間，而且他們要睡覺了我還不睡，他們完全被我干擾，所以第二年就跑去跟他（陳珍誠）住了。這大概是大一的印象。其他的課程，我的成績沒有很好，但我很少被當，幾乎沒有。

劉綺文：
你沒有被陳德華當過？你好厲害喔。

阮慶岳：
我通通都六十幾分。我到畢業的平均是六十多，沒有被當，一次補考。結構課沒有被當的人沒有超過五個。我都是邊緣過，陳珍誠知道我大概不太認真。

陳珍誠：
好像是因為我們工學院，所以強調那些科目。可是我們不太了解那些科目和建築有什麼關係。那些科目強度比現在的強很多。微積分、

物理是大一的關卡，大二是應力、材力。大三是結構，大四要修鋼骨，有十門課左右。

阮慶岳：
我們必修學分多到滿滿滿。

劉綺文：
那時候幾乎沒有什麼選修，非常少，五個年級加起來不到十門課。

阮慶岳：
淡江當時的時代背景，在臺灣的大學中是極度活躍的。當時校園民歌在這裡誕生，李雙澤帶出來的民歌運動，淡江是重鎮。我們即使沒有直接參與，但是校園的氛圍是十分激烈的。

陳珍誠：
我記得大四的時候退出聯合國。有一天晚上我走克難坡。

劉綺文：

陳珍誠：
　　沒有啦，是中美斷交。

陳珍誠：
　　我看到整個克難坡貼滿海報，好像臺灣快完了。

阮慶岳：
　　那時候淡江周刊很激進的。

陳珍誠：
　　那時候淡江周刊很激進的。

阮慶岳：
　　阮慶岳是五虎崗文學獎第一屆的得主，寫了一篇「日出」。

陳珍誠：
　　那時候大四還大五，我跟陳珍誠住，就看到有貼第一屆五虎崗文學獎，就想說來寫寫看好了。我那時候是橋牌隊和籃球隊，整天都是打球。

阮慶岳：
　　不太忙的時候就是看電影，那時候有兩、三家二輪電影院。天氣不

好的時候就打打撲克牌，天氣好就打籃球，沒了。

阮慶岳：
　所以我在大學的時候完全不是文青掛的，文青掛的反而是李瑋珉和林洲民。

陳珍誠：
　後來陳玄宗、吳永毅、林洲民也得了報導文學獎。

阮慶岳：
　李瑋珉和林洲民好像大二、大三就是時報的攝影記者。我得獎還滿有趣的，那時候我不是文學掛的，我不寫東西的。

陳珍誠：
　阮慶岳有去修中文系的課。

阮慶岳：
　那堂課我沒有修成！李昂的姊姊，施淑女有開一門課，但是我一個

淡江建築系館舊照

人不敢去，我就找人跟我去。開學第一天，我們坐在教室裡面，就有兩個男生站起來對我們說：「你們是來這裡交女朋友的對不對？你們不要在這裡，早早給我走！」第二天我就不敢再去了，就把課退掉了。

後來有去修共同選修的課。

那時候我決定要寫一個小說，可是之前沒有人知道我和文學有什麼關係。要寫，我又跟他（陳珍誠）住，不敢在他面前寫，會被他們笑，有人在我就不寫，所以沒有人知道我寫了那個小說。寫完之後我準備去投稿，要交到中文系辦公室，我在外面看，想說交過去他就會問我什麼系的，又會被羞辱一頓，就不敢交。我不知道怎麼辦，就買個信封寫一寫，到學校郵局寄到中文系。後來我就忘記了。有一天去上課，走過去看一看公告有我的名字，是第一名，哇！就趕快走過去，不敢看第二次。到了教室，上課上到一半，林洲民來上課，他大概遲到了半小時，不敢進來怕被罵。他就在窗外晃來晃去，跟我比手畫腳，意思就是說他看到了，想告訴我這件事。我覺得那是一個氛圍，那時候淡江是三三（集刊）基地，還有電影、攝影。

吳光庭：

這就是我們在外面看到的淡江。

劉綺文：
但那還是小眾啦。

陳珍誠：
大部分的時間還是在 Studio 裡面度過，尤其是高年級的時候。

阮慶岳：
課占掉很多時間。不過那個氛圍還是有，有些人很熱情的去參與，去相信一些事情。那段時間淡江的氛圍很好，淡江週刊辦得多好，之後主辦人就被踢走了，因為辦得太前衛了。

劉綺文：
之後又有美麗島事件，其實不是你想像的自由。那時候還是有一種很恐怖的氛圍，就是你不要亂搞。

阮慶岳：
那一代的淡江，很精彩！不管你有沒有參與，那種理想性與對抗的

態度與姿態都很強。這是第一個。第二個重要的因素是白瑾，他對我們這班的影響太大了。他一進來就鎖定我們班，全力栽培我們班，之後也比較跟我們班來往。

劉綺文：我們班畢業了，他也就離開了。

阮慶岳：所以我們班出國比例很高，應該有超過一半。

吳光庭：我一九八○年出國，到密西根聽到白瑾會來，想說天哪！白瑾耶！

劉綺文：你們那時候知道白瑾這個人？

吳光庭：怎麼會不知道？就像你們剛剛說的丟模型啊、罵人啊。但基本上，白瑾是一個很不一樣的老師，那就是我們聽到的淡江。到了密西根，

聽到白瑾會來，就想說他來幹嘛，來教書嗎？沒有，他是來念博士。

天哪！我們都快昏倒了，竟然和白瑾變成同學。我們就開始緊張，想說怎麼辦怎麼辦……搞得我們兩個成大的、一個中原的，還有我想說怎麼辦，白瑾要來了，就很緊張。後來白瑾來了，相處之後發現也還好啊，沒那麼恐怖。有一天就偷偷問他說：你以前怎麼這麼兒？他說：故意的啦！我好錯愕喔，故意可以故意這麼久，還裝得這麼像！

阮慶岳：

在他進來之前，淡江都還不夠有自信。他一進來就一副「我們當然是最厲害的系啊」的樣子，他找誰誰就來，突然我們就變成中心了，一切都繞著我們。

劉綺文：

而且那時候開始做大模型。我們以前從來沒有做過基地模，是從他開始的。所以我們的基地模，一組就是兩個桌子大。很多年之後其他學校才慢慢開始。

阮慶岳：

我覺得他的自信、他的國際觀，都影響到他的理想性格。他的理想

性格也漸漸傳到我們身上。我們這屆從商成功的，幾乎沒有。而且我們班出國比例很高，那種一定要出國的想像是被他打開的。而且我

劉綺文：
而且我們班開業建築師的比例也特別高。

阮慶岳：
教書比例也最高，專任的算一算有八、九個。

吳光庭：
以前在聯合大學當系主任的叫⋯⋯

陸金雄：
吳桂陽，比我們低一屆，是十三屆的，我的學籍跟他一起。我因為轉學，所以學籍沒有跟你們同一年。第一次轉學有五個來考，只取了四個，我沒上。劉金獅考第一名，進來之後就休學，我氣得要死。第二年我又來考，他也來考。他考第一名，我考第二名。

阮慶岳：
你說白瑾是裝嚴，我們不覺得。他那時候真的很操很操，每個人都

怕他怕得要死。那已經不是嚇嚇學生而已，真的是很恐怖。

吳光庭：

劉老師，我覺得你很特別，你要不要講一講你為什麼大學畢業後去美國念建築時還去念人類學？

劉綺文：

我覺得這個和淡江有關係。在淡江所有的課都修光了。我到 Buffalo 第一學期告訴我自己要修建築系以外的課，我要去修看看。因為我在淡江的時候，除了共同選修之外，不像他們有去修中文系的課，我沒有修過建築系以外的課。我就告訴我自己要有新的開始，要去修不一樣的。但是要修什麼我不知道，就把學校一本厚厚的所有課程拿出來翻，唯一想到的就是從 Urban 開始，就翻到 Urban anthropology，那時候我還不知道 anthropology 是什麼，就跑去修課，教授也說可以來修課。第一學期我就修了那門課，修完我也覺得滿好玩的，所以下學期我也修了。修到一半的時候，有跟白瑾聯絡。白瑾就說：「既然妳對這個這麼有興趣，要不要修一個學位？」

淡江建築系館舊照

吳光庭：　妳那時候是念建築？

劉綺文：　我那時候是申請建築，到了那裡之後我想同時去修別系的課，開開眼界。

陳珍誠：　他還拿了一個人類學的碩士。

吳光庭：　所以你有兩個碩士？

劉綺文：　是白瑾提醒我要不要修兩個碩士。老實講那是一個很可怕的選擇。那時候我不是一個很有自信的人，覺得很恐怖。後來我去問我的指導老師，他說很好啊。我和建築系的老師和人類學的老師三個人討論完後，第二年我就正式的成為人類學系和建築系的學生，所以我那時有

兩個身分。建築系的課一樣繼續修，到了正式上人類學系的課之後才發現事情重大，就是我要和那些本來就有人類學背景的人一起，寫那些考試我都不會。上生理人類學時，在上進化論，要量人的骨頭。我記得桌上有一堆人的骨頭，要照時間序排出來。那時候每天都在念書，就想說要是大學聯考這麼用功，大學聯考狀元就一定是我。之後就把建築與人類學結合在一起，去 Milwaukee 的博士班跟 Amos Rapoport 專注於文化與環境領域。

阮慶岳：
我要更正一下，陳珍誠剛剛這樣講好像我們都混混混。我們沒有很混。所謂的沒有熬夜，是指有睡覺。我們都會聽廣播，聽完那個節目都已經兩點。只是別人到四點，我們兩點就睡了。所以不是像他說的，我們兩個什麼都不幹。

陳珍誠：
應該也算滿輕鬆的。

阮慶岳：
也不是很輕鬆，而是我們沒有很緊張，就悠哉悠哉的。

劉綺文：
那時候我們念建築就懵懵懂懂，把該做的做完，把該念的念完，也沒有很痛苦。

阮慶岳：
到大五快畢業的時候，我就想說，都要畢業了，那房子怎麼蓋的，我完全不知道。

吳光庭：
各位都在教書。像以前，你們講得很真實，就是做完嘛，會面對它，把它處理完。可不可以從這個角度來講一下你們教書面對的事情。

劉綺文：
我覺得或許是現在的學生選擇的東西太多了，我們那時候生活中就只有學校和家裡，沒什麼社會社交的部分。還有，我們那一代的人比較單純。在我們的過程之中，遇到白瑾那種不講理由的，就被嚇壞了，所以現在就會有一種企圖去補償的心理，試圖去跟學生解釋為什麼。

對談 陸金雄 × 劉綺文 × 陳珍誠 × 阮慶岳

但老實講，有很多為什麼是解釋不出來的。我們受過研究的訓練，對於學生天馬行空在講事情這件事，我個人會覺得不能這麼隨性。我覺得現在學生的創造力比我們當時好很多，尤其是這幾年。我畫我還不一定會畫。像是素描的能力，真的是比我們那個時候好很多。

陸金雄：
我自己走過這個路是比較辛苦。想說要出國念書，要去補習不如從頭念，就去念法文系。通過語文考試之後，到了法國，發現都聽不懂。

吳光庭：
那時候很有趣的是，念書都是自己去處理，沒有說什麼老師會幫你，除了白瑾跟你講說有什麼可能性。

劉綺文：
那時候我們申請出國也不會去找留學代辦，所有東西都自己來。

陸金雄：
我們自己走過這個路，所以對學生會比較嚴格。很多學生你就放著

他去發揮、去摸索，但他不見得摸索得出來一個結果。因為我們經過這樣的過程，一次、兩次大概就知道他能做到什麼程度。所以他跳來跳去，絕對是抓著不要給我跳，你只要抓到一點點東西，就繼續往前走。反正最後我們會讓你走出來一個好的結果。我們開玩笑講說：好學生也不用你教，無論誰去教，他都是好學生。我們是要教那些不好的學生變成還可以的學生、把還可以的學生變成好學生，只要把學生稍微提高一級，可以很清楚地抓住他，在整個過程的思路很清楚，那大概就夠了。這大概是我對教學的一點點看法。

劉綺文：

我再補充一點點。我覺得我們那個時候，我們班不是所有人都是設計很棒，但不會想說和某人一樣。在很高壓的環境下，我們的多元性是在的。我們班不會是以有名的設計師為目標，大家都可以在自己的範圍內發現自我。所以我比較希望現在的學生也是如此。但現在很少看到學生在這塊以外的地方去發展，這部分是我們還需要更細緻地去引導。

吳光庭：

那阮慶岳怎麼看，同時是建築師、藝術設計系的主任、文學創作者。

大一

大二

大三

大四

圖：擷自淡江建築第十二屆畢業紀念冊

滑落在歲月裡的歡笑與喜悅
都會是我們年輕的激情

阮慶岳：

我覺得我們那時候的建築教育是有它的原因和必然性，對現在的學生是完全不適用。第一個是我們一切能學的就只有老師，沒有任何其他的來源。沒有網路，工學院有個圖書館也是爛到不行，什麼都沒有，就幾本爛雜誌。你沒有任何資訊，唯一的資訊就是這些你上課的同學和老師。這是一切來源，你當然要抓住這個來源給你足夠的養分。這個世代，他們要去上網，看什麼東西都有，要去修哈佛的課程，上網就可以看。這完全是不一樣的。所以用傳統的方法，老師給你百分之百的方式是有問題的。

就有點像劉綺文那樣，兩個老師幫你量身訂做課程。現在應該要變成像師徒制，一個老師收十個學生，這十個學生他就帶他的資源，根據他的特質他的資源，幫他設定一個東西，他就不要用到學校太多，學校也提供不了。他們需要的是一個身教，人的身教很重要。因為他看不到全局，所以你可以幫他調整這個東西，幫他拉方向，給他一個適度的建議。

老師不是要會一切，教學生所有技術。這些技術就上網去找，通通有答案，遇到問題再說。我覺得應該要回到師徒制，把這些學生放出

去，讓他們自己去找資源。他們在外面的東西學校不接受，如果有一個像是導師的人，無論他看到什麼東西，就算是看場電影，回來也可以跟這個導師討論，這個導師再告訴他可以跟建築有什麼關係、跟都市有什麼關係。應該要是這樣的模式，而不是像以前一樣，我給你排十個人，你就學十個技術，然後這就是一切。

時代不一樣了，老師的角色也不一樣了。老師比較像一個導師，負責一個身教的部分。學生跟著你，是因為從你身上得到啟發，而不是你一個人要負責教學生所有技術，技術我覺得不是關鍵。你要指導，為學生量身訂做一個 Program。以前不一樣，每個人通通都要會這個會那個。我自己是覺得大學教育雖然一直改，但還是四、五十年前那一套，換湯不換藥，還是那個結構，結構沒有改。你說，換這個課、換那個課，就能提供完整性嗎？

陳珍誠：

剛開始教書也沒想這麼多，越到後面，越覺得當老師不是那麼容易，因為學生不見得只問你專業的問題。就好像是說，今天班上有四個同學聚在這裡，隔了三十幾年，我們都還在建築這個行業裡。但每個人的專業都不同，像劉綺文懂人類學、陸老師法文很好、阮慶岳寫

小說。現在學校這種教育方式，基本上就是把一班六十個人都當作同一種人在訓練。像我們之前有討論過大四的 Studio，我認為每個人花了很多時間才能找一點點自己的特點。在這樣資訊發達的時代，怎們樣讓學生更早知道自己跟別人不一樣、以後更有潛力的地方，我覺得這個是重要的。但是我們的教育有點像是量化，或是大量處理的方式把一班學生處理掉了。但很細緻的部分，比如 A 學生和 B 學生根本是不一樣的。

雖然我們在建築系這個比較自由的環境下，我們的教學方法還是很保守跟制式，甚至比以前更保守。因為以前資訊不充足，你還有些空隙去弄東弄西。我們誤以為我們現在的建築教育比以前更好，其實沒有。但我們反而給學生塞更多的東西。我們誤以為時代進步，建築教育就會跟著變好，這讓我們的建築教育不能往前進。看現在這些大四大五的學生，三十年後應該要比我們更多樣吧。但現在這種教育方式，我沒有那麼樂觀。他們的空間反而被一些不相關的事情給填滿了。當然不能完全說是教育造成的，但建築教育就我的理解，進步不是很大，一樣是期末交出圖和模型，變化不大。但就啟發性來説，例如有的學生，我們在面對他的時候，他可能是另外一個我們不太清楚的人，但我們的題目把大家都設計成都要到事務所去。又一樣回來看

我們這一群人，沒有一個是當初教育設定所要達成的目標。就個人的發展是成功的，但就專業來說，沒有一個是當初教育訓練的目標。如果當初照著老師很嚴格的學結構、做設計，那五年這些占了很重要的部分，現在回過頭來看，很難衡量這些有沒有達到目標。

劉綺文：
我認為當初有一些超出我們生活經驗的事蹟，從老師或從其他地方，我覺得重要的是那個啟發。

阮慶岳：
你看到老師，像是李乾朗、蔣勳，這些人這些多樣性，他也沒教你什麼，但你會被他影響，好像看見了什麼。

劉綺文：
那我們現在能不能給學生這樣的啟發，引起他們的興趣？現在資訊太豐富了，我們要找到能引起學生啟發的這件事情難度比以前更複雜。

阮慶岳：
　陳珍誠選擇了電腦，這種更新得更快，竟然沒被K倒，我覺得你還滿厲害的。

陳珍誠：
　我已經被K倒了。

陸金雄：
　我們再回頭看，拿起成績單，哪些課是你修過卻沒有印象的。

陳珍誠：
　有時候我會去喝學生喜酒，就和學生聊說：淡江哪門課你最有印象？他就會說都很有印象啊！再問說哪年級設計課比較有趣？他就說都很有趣啊！哪個老師教得比較好？都很好啊！問他哪些事情比較有印象？他想了想說去宜蘭童玩節、去山上蓋房子。意思是說，正餐的部分就是該做的都做，印象深刻反而是寒暑假。現在回頭想一想，專業好像沒有那麼重要。像老師有時候會很氣學生圖沒畫好，牆沒畫好，說不定評圖場上現在還有老師這樣。但是老實講，活到我這個年

紀，要蓋一棟房子，牆畫單線，工人也蓋得出來。好像我們太強調了知識性的傳達。大學有兩個部分，但我們通常只強調建築專業的部分，比較少提到他們逐漸成熟的人格要怎麼去養成。

吳光庭：
這次的對談選了兩個班，一個是你們班（註：淡江建築系第十二屆），一個是王俊雄他們班（註：淡江建築系第十八屆）。這兩個班其實都有點類似是後來教書的人很多。當然他們班比較多在做第一線的設計。在我們那個年代，隱隱約約之間，他們班比較多在做第一線的設計。在我們那個年代，隱隱約約之間，念書還是重要的，念建築就去拿一個博士。這件事情到王俊雄那個年代開闊了一點。

阮慶岳：
我們班大部分的人一開始都沒有設想要念博士。

劉綺文：
而且我們去念也不是因為我們要教書。

阮慶岳：

我們班沒有這麼多人去走設計，我覺得是和白瑾有關。我們在大一、大二、大三之間，真正設計鋒芒畢露的人，都被白瑾K過，那條路線有被挫折到。

劉綺文：

我們一、二、三年級真正很露鋒芒的人，不見得是很用功的人，他們靠的是臨場機智。照阮慶岳這樣講，白瑾是不喜歡那種靠神來一筆的學生，他要腳踏實地的這種人。

阮慶岳：

白瑾他有一點反明星建築師的態度，他比較在乎人的尺度、建築的尺度這種事情。我們班也有像支毅武那群人，但那群人最後就被挫折下去。

陳珍誠：

白瑾不全然是負面的，他在那個時候是比較權威性的角色，他讓我們比較不會馬上想要衝進實業界。另一方面，那個年代，我們都有去念一些其他的東西，所以後來就繼續念下去。

吳光庭：

我從美國回來看了「戀戀風塵」，那是我接觸的第一部本土電影。後來就去買劇本來看，是三三書坊朱天心寫的，裡面有一段，是非常典型的在描寫淡江。男主角念初中以後，沒有繼續念高中。他的同學念淡江建築系。有一天，男主角載著女朋友要來淡水玩，找他的同學。他看到宿舍門沒有關，他就開門進去，看到滿屋子的書，都是存在主義的哲學小說。男主角沒有念大學，所以他不知道什麼是存在主義，他就從書架上拿下一本書，跟他女朋友說下次來淡水再還給他同學。

我是局外人，雖然我在淡江十幾年了，但回頭看，這是不可思議的淡江！之後有一次我邀請朱天心來演講，她很久很久不接受任何邀約的場合，但她答應來淡江建築系。她說她有個目的，她想知道她和淡江建築系的關係很密切，但淡江建築系在對某些事情的看法和她有出入。

阮慶岳：

她那時候可以很清楚感覺到丁亞民和吳永毅。丁亞民是三三的，所

以他想什麼做什麼都像徒弟一樣。吳永毅就不一樣，吳永毅對他來講是有點野的、壞的、叛逆的、不知道跑到哪裡去的，可是怎麼可以寫出這麼好的小說？她不懂。就一個是乖的，一個是放牛的。她是乖乖的，所以她覺得放牛的不可能交出好東西。

劉綺文：
　別的學校好像差不多。

吳光庭：
　除了白瑾帶進來比較特別的老師，例如蔣勳，淡江在知識性方面和

劉綺文：
　我覺得是刺激，而不是人。

阮慶岳：
　我覺得我們班在白瑾出現之前已經有一個個性。白瑾進來之後有五個班，獨獨看到我們班。

陳珍誠：
　應該要問白瑾為什麼選我們，是陰錯陽差，還是因為他要待兩年，

就找個大四的。

劉綺文：
老實講，雖然我們同班，號碼也很近，但是大學五年我和李瑋珉講話大概沒超過十句。就是我們這麼近，我們卻如此的遙遠。我記得大一的時候，程正德在討論《少年維特的煩惱》，他是我算還有對話的。他在講什麼我聽不懂，我就回去找。那都是白瑾來之前的事。

陳珍誠：
那是因為那個年代，鄉土文學還有西洋歌曲，跟我們十年前比，那幾乎是得不到。

阮慶岳：
可是我們上一屆、下一屆也是跟我們同樣的時代，可是他們沒有這樣。那就是班上有些人開始帶，只是大一、大二就開始了。還有看藝術電影，那是要去台映租片借場，一次要十五個人。

陳珍誠：
可能是因為我們覺得文學、藝術、哲學側面和建築有一些關係。我

們其實也不太清楚，老師也沒有講。那個年代，建築也沒有什麼資訊，外國書也拿不到，我們可能隱隱約約覺得有某種關聯。

阮慶岳：
我覺得最早的影響還是李瑋珉、林洲民以一種附中青年的方式看我這些菜咖，覺得我什麼都知道，我接觸的都是一線的人了。我當時感覺很衝擊。

吳光庭：
今天大概就這樣，Somehow 我們會不會管太多？回過頭來想，以前的老師就給你一個價值觀、一個美學，可是今天我們回來教書，我們覺得不能這樣。我們要講道理，可是道理越講卻越⋯⋯我覺得比以前更不自由。

劉綺文：
我覺得當老師要越來越嚴謹。

吳光庭：
所以我覺得要有些機制去調整。

劉綺文：

而且我要跟學生講，我們把我知道的跟你共享，剩下的就要靠自己再延伸了。可是我們以前的老師就是天，好像他們什麼都懂，但事後再看卻非如此。我覺得現在的老師要知道自己的限制和不足。

陸金雄：

白瑾他一進來就帶我們大四，又接著帶我們畢業設計，所以對我們影響比較大，他沒有下去帶一、二、三年級。不像王紀鯤，他都喜歡帶一年級。

阮慶岳：

我覺得他有挑啦，他進來之前有先問他的學生李俊仁，李俊仁已經來了兩年了，所以他進來這個系之前，李俊仁也是非常挺我們班。我們班那時候是被期待的。

劉綺文：

我們班的同學肯用功，但是又有想法。

陸金雄：

我覺得最重要的是白瑾創造了那個環境，同學之間又互相影響，這個影響比老師告訴我們什麼還重要。

阮慶岳：

白瑾絕對是拉開了我們的視野和高度的關鍵，對於我們的自我想像也被他拉開。

李學忠 |Li, Hsueh- jong

15th
淡江建築第十五屆

現任　重耀建築師事務所董事長

學歷
美國密蘇里州註冊建築師
上海同濟大學建築與城市規劃學院博士
美國華盛頓大學建築碩士
淡江大學建築學士

經歷
2003-2006	內政部建築研究所古蹟暨歷史建築物維修匠師培訓班講師
1995	受邀於北京清華大學建築客座講授
1994	受邀於上海市政府殯葬改革研討會
1993	受邀於六年國建經建研討會，主講「21 世紀購物中心之規劃與設計」
1992	受邀主講「1992 年巴塞隆納奧運會對巴塞隆納都市之建設與衝擊」於臺北市政府第二屆都市設計研討會講師
1991	中華民國第二十九屆十大傑出青年（80 年度）
1989	美國建築師 AIA 設計獎
1986	西班牙巴賽隆納大學都市設計研究所研究生，並師承西班牙建築大師 Oriol Bohigas 與 David Mackay 參與奧運村規劃

獲獎
2007	臺北市政府「國定古蹟士林官邸凱歌堂暨慈雲亭修復工程」模範工地
2004	臺北市政府第三屆都市設計景觀大獎
1991	中華民國第二十九屆十大傑出青年（80 年度）
1991	李總統登輝先生召見

作品
Noorwood Country Club-Spring Filed, MO, USA
Barnes Hospital, Clayton, St. Louis, MO, USA
St. John's General Hospital, Springfield, MO, USA
Hammon's Heart Institute, Springfield, MO, USA
St. John's Cancer Center, Springfield, MO, USA
Stockhoff Nursing Home, Fredericktown, MO, USA
St. Louis University Medical Center-Firm in Desloge Hospital, MO, USA
St. Louis University School of Medicine, MO, USA
St. Vincent Hospital Extension, Toledo, St. Louis, MO, USA

李學忠，現任重耀建築師事務所董事長，為臺灣著名建築師李重耀之子。一九八九年李學忠建築師自美修習建築設計返國加入重耀建築師事務所與龍鼎建設集團設計經營團隊迄今。一九八九年亦曾榮獲美國建築師 AIA 設計獎，一九九一年獲選為中華民國第二十九屆十大傑出青年。一九九二年亦曾參與巴塞隆納奧運村之規劃。現亦為中華民國建築技術學會名譽理事長。

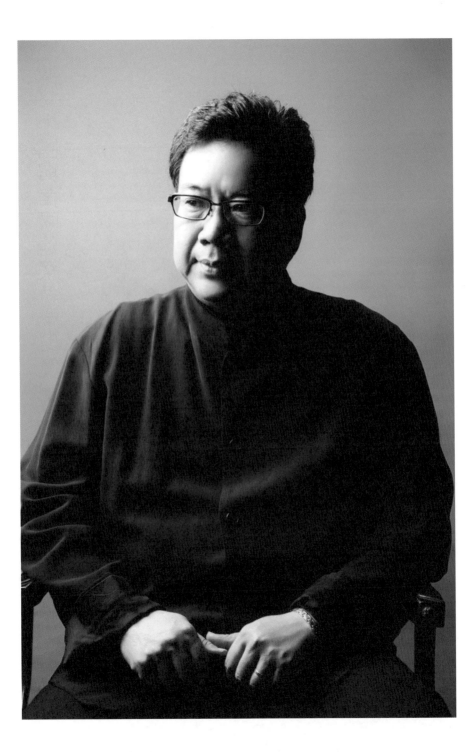

臺灣、中國與美國建築執業環境差異

李學忠　主講

時隔了三十年，很高興我又站回這間教室和大家分享我的經驗。

三十年前，我正是大四的系學會會長，也同樣在這間教室開會，規劃系務。回國後我在淡江建築系任教直到西元兩千年。回過頭來，看待建築系，熱情或許是最重要的一個關鍵，當年我們的系主任是白瑾主任，能在他手底下畢業的幾乎必須具備強烈的使命感或熱情。

我是第十五屆，民國七十二年畢業，在美國華盛頓大學念了碩士，研究所期間也交換到西班牙半工半讀了一年，再回到美國工作。我和建築的淵源可以回溯到我的背景。我的父親是本土建築師中老一代的建築師，他的建築師號碼是中華民國第○○六號，從日據時代任職於總督府營繕課到行政長官公署，以及後來的公共工程局（更晚名為臺灣省政府建設廳）。民國四十七年，他自行離開公職創業。我的伯父從事營造業，是現任福住建設的董事長，日據時期在鹿島建設服務，練就紮實的施工經驗。早年在南京東路上，只要是新光系統的都是他們蓋的，圓山保齡球館和兄弟飯店也是他們的作品。我的堂兄簡學義

也是位建築師。簡單來說，我是在一個建築浸潤下的家庭中長大。

五歲開始，父親就會帶著我去四處巡視工地。在我有記憶以來，我就經常跟著我父親到處跑，尤其是暑假。民國六十二年、六十三年暑假期間，因為自宅在蓋房子，我父親便讓我到工地去實習，在那裡我學會如何推運磚的獨輪車、如何走鷹架。到大二時，我到了高而潘建築師事務所實習，不支薪的就是去學點經驗。大三則是去陳柏森老師那裡實習，在那裡碰巧遇到中央圖書館的案子，從中我也學習到美式細膩的施工圖法。

整個大學到就業的過程，在分享學習過程之餘，也分享如何在學習的過程中盡量充實自己，充實自己被利用的價值。在大學系學會時，舉辦活動和設計課占滿了我的時間，我幾乎沒有時間作設計，卻要每週交圖，但是我把握了很多重要的機會去讓自己的設計得到高分。其實建築學習的過程當中，很重要的是從模仿中學習，再加諸自己的轉換就變成自己的東西。每次的設計課，我必定出席，仔細傾聽老師對每個學生的評圖，學會如何分辨好壞；除了自己組內，我也周遊列國到其他組聽評圖，而且勤作筆記；觀察高年級同學的表現技法，思考如

何轉化在自己的設計上，那時候因為沒有電腦，所以我們都是手繪。我就把每一個人最後的那一招，都學起來、記起來。沒有時間的我，在交圖前的一個星期，就把自己關在宿舍裡，請同學幫我代買三餐，不眠不休的將所有在這段期間學到的一切設計、表現法整合表現出來，也因此得到了最高分。

另外，筆記的重要也在於整理。在閒暇時，我待在圖書館。把所有建築的雜誌，像 PA、AR 雜誌，翻遍所有跟我的設計有關的平面圖、立面圖以及 site plan 通通影印起來，整理成冊。我把所有看過的雜誌影印起來，分門別類心得報告，自己做註解，作成自己的一本聖經，平面一本、細部一本、site 好的一本。因為我時間很有限，很多都在辦活動、搞公關，所以我就快速的翻閱翻閱翻閱，哪些東西是我能夠參考的，能夠參考的我就用上。這不僅幫助我之後四、五年級的競圖，甚至到美國也讓我獲益良多。

就這樣我一路到了大五，大五那一年我只花了兩個月將畢業設計完成，其餘的時間我和老師或學長一起作了十個競圖。競圖的重點不在於獎金，更在於過程。在競圖的過程當中，我學習到業界對於建築，

或是執業老師對於建築的看法。聽他們的經驗跟他們討論，我也快速的學習到利用最短的時間提出最好的表現法。那時候競圖成績斐然。我們做了十二個競圖大概有七個競圖是拿到的，其他沒有拿到也大概都是第二名。

憑著這些快速的累積經驗，畢業以後我去了美國。如果有人要留學，我建議還是選在大都市，因為建築就是一種應用藝術，需要不停觀摩學習。然而，在美國，或者說在異地裡，語言的能力非常重要。

當時我托福考了六百三十分，很得意，我們設計課是禮拜一、禮拜二、禮拜四、禮拜五，四天的下午，一點到五點。所以一個禮拜有十六堂的設計課。根據過去在淡江的經驗，設計課哪有什麼，第一天發個設計課題目講一講就回家了。但是在華大第一天去上設計課，我才發現當場就要交出一個快速設計，讓我急得跑回校外宿舍拿工具回教室畫圖。那時的題目我還記得是一個 high-rise building's core 的處理，時間一到，大家圖都貼好了，我卻還在忐忑到底要貼在左邊還是右邊，擔心被點到時我要怎麼作設計說明。

考過了托福好像很屬害，但真的身在美國才發現自己連買東西要不要購物袋都聽不懂。和我一起住的同學，也因為語言問題，而多繳了

臺灣、中國與美國建築執業環境差異

不必要的電話服務費。當時我們去校外租房子，租房子之後都要去申請水、電，還有電話。最後第一個月帳單來，我電話費才十五塊，他要五十塊。原來他聽不懂對方問他要不要什麼服務，甚麼都說 yeah，就多了一堆奇奇怪怪的服務。那些費用只是出於幾個習慣回答的「yeah, yeah」，也是學習中的一個趣聞。

美國的系統因為有 NCARB 這個所謂的 professional degree 跟非 professional degree，在淡江因為我們是五年制的，等於是 professional degree，所以我們可以去申請美國的 post-professional degree 的碩士課程。一般他們有五年制的學校，也有四加二的。四加二的拿到 master degree 也是 professional degree。好險我們淡江是念五年的，如果是申請到像這樣子的一個學校的話有一些學分是可以 waive 掉。Waive 掉可以提前畢業。一般說研究所碩士念兩年的話，淡江念五年抵掉學分就可以最快三個學期結束。這三個學期兩年大都是修六十個學分。依我在淡江的經驗，我們學習的經驗，可以 waive 掉十五個學分。十五個學分大概一年半或是再加一個 summer 就可以畢業了。我覺得學校的選擇很重要。我建議要準備出國留學的同學們，一定要到大都市

去，因為建築他本身就是一個應用藝術，需要在很多觀摩中學習。在大都市中你才會有機會去實際體驗與觀察。

美國研究生生活是一種經驗，工作以後又是另一種體驗。在我從歐洲回來後，我去了間事務所，大約有一百二十幾個人，在美國是做hospital這種規模的前百大事務所。那間事務所有三個老闆，其中一個華人老闆是陳柏森老師的成功大學同學，不過是位香港人。進去後，我頭兩個月幾乎都在作模型、擦橡皮擦，雖然心有不甘，但拿起施工圖就會發現當時我連施工說明也看不懂。美國當時的結構系統是鋼構，和臺灣的鋼筋混凝土截然不同。同樣都是桁架，什麼是purlin什麼是joist搞不懂。然後truss跟joist有什麼差別？即使會做設計，卻也不懂法規。

因此，為了不再擦橡皮擦，不再做模型，我花費六個月每天晚上五點下班以後花五個小時的時間，把每一個案子所有的藍圖一整本、一整套的藍圖，用tracing paper一個一個描。所有的剖面與施工圖一邊描一邊查施工說明的生字，再記錄在自己的工程字典上回家去查。六個月的心血，讓我建立了一本新的聖經。另外美國有本building code

臺灣、中國與美國建築執業環境差異

叫 boca code 也讓我在這六個月中認真讀懂。這些做完後，我和自己的老闆說，我可以 do something，我可以作設計了。

人要創造自己的一個被利用的價值，充實自己。我花六個月充實自我，得到了第一年加薪一〇％，在別人調薪都是三％的時候，我得到的是一〇％，其實那也不多，三萬塊的一〇％也才三千，但是因為你的付出，你被肯定。認真的態度會讓老闆看到，當我要離開那個公司一年後，我再回去跟那個老闆聊天時，老闆跟我說你的位置還留在那個地方還沒有動，還沒有人坐，你要不要回來？我工作、學習態度的第一點，就是自我的學習，快速的成長，然後不怕加班。努力跟實力才能贏得當地人的尊重。當時事務所有一個 graphic department，我們做好設計之後那些曬圖、影印、貼 tone 都是由 graphic department 做。但是，老外對我們東方人還是有歧視，當我把這些東西做好之後，graphic department 都不幫我做。雖然剛開始心態是很不能調整，但是心念一轉，沒關係你不做，我自己做。我就將 graphic department 所有的機器，全部都摸得一清二楚，比他還更會操作。

而其中有個插曲，什麼插曲呢？我不是都加班嗎？加班到十點鐘。

然後開一個小時的車從高速公路回去，洗完澡十二點，六點多準備起床上八點的班。有時不小心，你就會遲到個五到十分鐘。那時候我覺得我很有能力，假設有四個剖面，同事一天畫兩個，我是畫兩張，一張有四個剖面，我的進度比他們快很多，我也願意加班。但我還是被老闆抓去說你可不可以不要遲到？遲到實在是讓我這三老闆的地位站不住腳。因為大家都是東方人、中國人，很像在包庇你，讓你有遲到的權力。我心裡很不開心，我加班到十點，效率是隔壁傢伙的四倍，卻因為遲到十分鐘被責備。但是，他講了一句話：我沒有要你加班，你加班是為了你自己要快速融入這個社會、融入這個 team 去展現。公司沒有要你加班。如果公司要你加班一定要經過我的核准你才可以加班。所以你沒有權利遲到。

我想，這一段的故事是說我們東方人的通病。像是我最近看到的網路文章說臺灣優勢不在了。尤其是我們臺灣人的情味，沒有執行力。我講的這一段故事要告訴你們一個訊息：我可以不要你啊，同樣的價錢搞不好請到更好的。我今天有這個機會讓你來，你當然要表現好，你的表現好當然是為了要充實你自己。你為了公司的付出，那公司會考量，但不是這個時候考量。公司在年終加薪

臺灣、中國與美國建築執業環境差異

的時候會有考量，所以你並沒有遲到的權利。

後來，老闆有天問我，願不願意幫公司做一個很重要的競圖，是個一間大百貨公司 Shopping Mall 的競圖。我當然說可以做，但同時，我也提了三個條件。這三個條件第一個，我要了一間辦公室。因為以前我們是 cubicle，我要一間氣密的辦公室。我老闆想一想說我辦公室旁邊有個他的會客室，清一清東西搬著，就給你用。第二個條件，我要一把噴槍，那時候還沒有這種快速的 rendering，我們就去買一把噴槍做表現。第三個條件，他擔心是不是要加薪？但我第三個條件是你不要管我幾點上班。我就待在那裡面大概二十天的時間，我吃喝拉撒睡都在那個地方。

過了三星期後，我完成了競圖的計畫案，當時有個將近三公尺的立面圖，拿下到展廳時，坐我旁邊的同事看到我很驚奇，因為他們以為我三個星期沒有出現在座位上一定是被 fire 了。之後，我們去 present，得到這個案子的設計權，設計費大概有一千五百萬美金，約是五億的臺幣。對我們公司來講，算是很大的一個案子。在大廳喝雞尾酒慶祝時，我們大老闆在大家面前 announce 今天能夠拿到這樣的

案子，要非常感謝 Li（我的英文叫 Li），他花了三個禮拜的時間，不眠不休的在這個地方工作，才很順利的拿到這個案子。那時候你才真正獲得了尊重。歐美國家就是一種英雄主義，強化自己的實力，勝者為王，敗者為寇，不論工作或是學習，自我的成長才是最有力的武器。

在臺灣當建築師不是件容易的事情。這可以回溯到我們的考試制度。若比較美國、中國、臺灣的考試方法，美國一開始和中國同樣是考九科，目前美國濃縮改考七科，臺灣則是考六科。但最大的不同在於美國和中國都需要有實務經驗才能參加考試，臺灣則鼓勵學生大學畢業就可以考，然而卻必須先去實習，工作兩年後才能真正地開業。

過去在美國我們只有一個 predesign site plan，作圖題只有兩道建築設計，跟這個 site planning。現在美國的考試都是電腦，包括繪圖也是用電腦系統在畫。臺灣是偏向申論題，但現在改成了一些有標準的題目，美國則是用標準的題庫。中國是比照美國，但是在近幾年建築執業環境上面，他是比照英國的系統。若比較起我這幾年在美中臺三地的經驗，臺灣的建築師所執行的業務遠比其他國家的建築師多。

臺灣、中國與美國建築執業環境差異

在美國，分工制度較為清楚，設計就是建築師的工作，請照、監照是其他人負責；中國因為九二、九三年才發展出建築師制度，九五年才有第一次考試，早年建築是工程，近年則也和美國相似地專心作設計，而且是集體式的設計院，下面再分所，估價也有估價公司來做。在這環境中，建築師可以專心在自己的設計上。

換作是英國，也有公司專門幫忙編列預算，跟隨著設計細部變更即時更新材料預算。但回頭來說，臺灣的建築師要將這一切攬在身上，臺灣的建築師就是 Superman，什麼都要會。在臺灣請建築線要請建築師去，設計、跑照、監造都要跑，還要跑公關、喝酒，下午三點半跑銀行。我覺得臺灣的建築師真的非常辛苦，尤其臺灣的建築是一個建築師所執業，不是一個公司化的治理，所以建築師必須是萬能的。也因此，近年來慢慢形成合夥的建築師事務所，大家來分工合作。但像我在美國的公司，都是公司的制度。管理的部分，就請學管理EMBA的人管理。每一個人的分工都很細，甚至我們老闆都不見得是建築師，就是出錢的股東，建築師也不用自己再去跑三點半。美國的事務所就是公司的法人制度。

然而在臺灣作設計的價值也正在於建築師需要學會非常細緻的事務。美國跟大陸的建築師很難設計臺灣的案子，因為案子的尺度相差太多，臺灣必須去實際想想那小坪數中能夠改變的設計，當然也會作得比較細緻。

淡江大學建築系 2012 年傑出系友
TKU Distinguished Alumni of 2012

黃宏輝 |Irving Huang

現任
黃宏輝建築師事務所主持建築師

學歷
北京清華大學建築碩士
淡江大學建築學士

獲獎經歷

1999	中華民國室內設計金獎
1999	第一屆遠東建築師獎入圍
2002	日本 INAX 國際建築年鑑
2004	上海當代金琮獎
2007	講義年度最佳作家
2008	獲邀參加威尼斯建築雙年展
1992 - 2011	建築作品獎項：
	臺灣省優良作品 1 次
	建築師雜誌獎佳作 1 次
	國家建築金獎 3 次
	建築金石獎 5 次
	建築金鼎獎 1 次
	國家建築金質獎 7 次
	國家卓越建設獎 1 次
	新北市設計大賞特別獎 1 次
	優良綠建築獎 設計獎 1 次
2004	著作──精 · 工 · 禪 出版
2007	著作──極上之味 出版
2007	《時尚旅遊，風格時代》電視節目訪談 3 次
2008	著作──極上之宿 出版
2009	著作──極上之湯 出版
2010	《極上之湯》新書發表會 at LV 旗艦店
2010	Discovery 瘋臺灣電視節目報導 -Gene21
2004~2010	LaVie 雜誌──饗樂主題，祕境之湯專欄作家
2007~2010	中廣、飛碟、漢聲電臺廣播節目訪談約 20 次
2010	豪宅旗艦王電視節目專訪 3 次：── 陸江當代
	── 德年澳底
	── 震大菩方田
1993~2010	溫泉建築，生活品味，設計旅館：── 報紙雜誌 40 次
	── 建築講座 60 次
2011	著作─極味之選 出版

黃宏輝建築師現為黃宏輝建築師事務所主持建築師，其建築作品屢獲國內外獎項，包括建築金鼎獎、國家建築金質獎、建築金石獎、中華民國室內設計金獎等。黃宏輝建築師亦多有著作出版，其認真研究品味生活所出版《極上之味》在二〇〇七年出版即獲得「講義雜誌年度最佳美食作家」，二〇〇八年出版之《極上之宿》亦成為誠品暢銷書榜第一名，二〇〇九年之《極上之湯》甫推出更成為啟發日本頂級溫泉旅館追尋者之聖經。

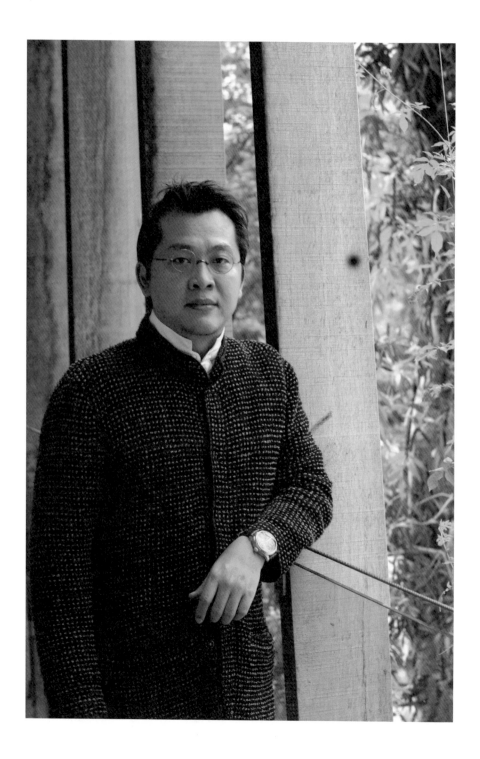

建築旅人的宴饗——世界設計旅館

黃宏輝 主講

建築旅人遊走世界各國，入住「設計旅館」已成為了建築宴饗，也幾乎成了一種朝聖儀式，入住與否差別在體驗的深度及未來的廣度。於是不得不了解，旅館到底在這二十年內發生了何種生態變化。從古國崛起引發的文化風潮，東亞都會實驗性設計、東南亞特有休閒氛圍的 Villa，到許多古老建築再利用……都可看出匠心獨運，優質設計師給「旅館」多了意想不到的驚喜！

Udaivilas 令人迷亂的印度線條

二〇〇七年專業旅遊期刊 Travel+Leisure 中 World's best awards 評鑑中赫然出現第一名名單——Udaivilas。搭船趨近 Udaivilas，從遠處便看見一低矮高低起伏大小弧形屋頂形成的天際線。上岸後經過一偌大水庭，四個角落四座亭子，藍底白花池底圖案與青草地，黃色砂岩建築形成極飽和的顏色。沒停留欣賞空間便進入一八角形大廳前庭，是一處八角星湧泉水庭，罌粟花狀盆上的紅色花瓣點出大地顏色中的高

彩度。經這微小前庭壓縮空間後進入旅館大廳，挑高金與藍色大穹窿下一盞水晶吊燈讓人心情大解放。不一會再轉進另一銀灰色閃光釉面磚的大穹窿的過廳，途中經過一處 Lounge Bar 客室，準備前往客房。

沒進入客房前，放射狀四處動線中，拉出另一條軸線通往 SPA Center，這一段路可是長路漫漫，在火燄型窗拱回廊的引領下一路往下，只見和另一拱廊對望，中間夾著一高往低處的階段式水景流瀑，而過程中又不時發現神龕雕塑，最後下了一層樓才到了 SPA Center。

從原本銀灰穹窿過廳轉出之後，是另一條通往客房的動線，一出過廳即被這長長軸線震懾，真另有洞天。只見向上爬升的路徑，一路而下的階梯水瀑與如太陽圖騰噴泉，在柱列引導下不時瞥見兩旁起起落落的印度火焰拱亭，直到最上方是一座游泳池。

從入口開放極大水庭，經過「壓縮」的八角型微前庭，進入「擴張」的金藍大穹窿大廳，轉進放射狀四處的「親切」尺度招待客室，再穿越「解放」銀灰色大穹窿的過廳，直到戶外水瀑「豁然開朗」，一系列的「解放」、「壓縮」再「解放」，意在多層次鋪陳設局旅人心境，

然後才終得重見天日進入主要空間。不斷地放大、縮小的東方情境在西方是少見的。極度優美的印度線條和軸線產生了虛端景、畫框中的畫框，這是一種我們所不熟悉的唯美！

麗江悅榕莊，雪山下的文化重現

麗江悅榕採用當地民居聚落式建築來表現它的 Villa 型式，以納西式建築，強調尊重地方歷史，民居建築樣貌全本再現。這五十五棟 Villa 各自向著東北方玉龍雪山，長年遙遙相望，盡擁天地間珍貴寶藏。

灰磚、五彩石階、鐵灰瓦頂、微彎屋脊、起翹簷角等元素創造出納西

進入悅榕中庭兩旁是入住登記前檯的東西廂房，長長軸線穿越門屋，水池端點為一寶塔，而後方極大極夢幻的背景便是撒上一層白粉的玉龍雪山。透過互相交疊的小方庭、廣場、迴廊、戶外水邊 Lounge，不知不覺連通了中、西餐廳與書齋 Lounge Bar「文海」，最後才一一通往各 Garden villa 與 Pool villa 為數眾多的火紅燈籠和戶前的流水，讓這過程彷彿進入了麗江古城時空裡。

復刻建築外觀——取其形，是容易的；難在取其義——空間氛圍的凝塑。納西式建築的重現不是創意而是法則，合院空間的塑造，包括量體比例、虛實關係、生活元素，種種精準鋪陳才是創意。因此麗江悅榕一般人見其形感嘆雲南之美，不知其作崇者實為「聚落合院生活步調」。

古色木門內的庭院深深如同納西族國王的莊園，看到的是「戶戶流

水、家家楊柳」。在主殿（臥房）正對面的院子裡設有37℃的戶外熱水池，絕對是Villa最重要的形象指標，讓納西民族多了現代國際休閒的新生活體驗。建築物四周以灰磚立起圍牆密植竹林，圍住Villa隱私範圍，室內中軸對稱或以通透格扇或以透明玻璃直接取景竹影搖曳，旅人在其內而融入自然。內部分成臥房、起居室與衛浴空間三部分一字羅列，中間臥房低矮床炕背後是竹林，敞開木格扇即可坐臥遠望白雪罩頂的玉龍雪山，這是設計史上少見極大視野的床空間，少了點安定感，多了點異樣風貌，從門外向臥室看去，床的功能不太存在，像是焦點空間元件——「亭臺樓閣」，極具視覺上效果。

藍天白雲下的玉龍雪山在春天融雪之後是獨特景致，顯現即將重新開始的朝氣，不變的是泉水楊柳、紅燈籠的納西民族泛中國情。文化氣息濃烈、奇景自然天成，休閒氣氛成功塑造，有人說這是最接近天堂的Villa！

富春山居，悠遊元明的江南山居

二〇〇五年時獲選為《Condé Nast Traveller》旅遊雜誌的最佳旅館，

富陽的富春山居靈感來自於元代四大畫家之首黃公望的「富春山居圖」，希望回復一種「歸隱富陽、依山暫隱、江畔小憩」的隱式生活，以江南文采與民居恬靜生活，在這片高低起伏的茶園中布局了這聚落合院。畫中的意境如今活生生呈現在現實世界裡，一點也不超現實，是個「寫實主義」。

Villa 區地處球場邊較高處亦較隱私，從球場向上或更高處往下望去，只見簇群式建築高低起落的江南風灰瓦屋頂互為錯置，融在茶園

丘陵裡真如畫中實境。在此共有五組 Villa，分為兩層與平層式，每組含有四間大套房與共用的起居室、宴會廳以及大尺度的室內溫水游泳池。

進入前廳，一條長廊引導至起居室與宴會廳。迫不及待便直奔泳池而去，早便聽說泳池的種種美麗，果然最初的那畫面與此刻呈現在面前是一樣的，只是尺度大超出預期。斜屋頂木構造橡樑與白牆完全反應江南民居的建築風格，灰色質樸石材地坪是 GHM 集團低調用色基準。四處休憩藤椅與青銅中國風雕塑、池畔多不勝數的燭臺、挑高屋頂懸掛中國八角形青銅吊燈與最引人矚目的古銅色圓形列柱。

其實這組 Villa 的設計是在東方特有合院空間文化的前提下完成的。四個套房位於四個角落，正中央是一中庭天井水景，水池前方是起居室與宴會廳，後方則為室內泳池。全室以迴廊環繞這水中庭聯繫著各個不同空間。遊走四處水景在側，透過水庭又可對望另一邊的空間。

起居室與宴會廳左右相連，與泳池是一樣的建築室內空間氛圍，青銅壓花壁燈、吊燈與銅桌使內部多了古意。推開大門面向球場望去是一層層茶園景象，與聚落裡櫛比鱗次灰瓦白牆江南風。另外四間大套房

擁有各自戶外平臺，床後方設有書桌，軸線向前探出一對高長雕花木門，門把飾以壓花青銅，雙門開啟端景即是浴缸。標準的對稱中軸端景是 GHM 休閒風常見的設計手法。

在這般江南聚落、穹蒼天頂、大木架構、飛簷曲瓦、粼粼湖光、蒼鬱大地，這「大器」山居重現黃公望「富春山居圖」裡，歸隱富陽人生終究所求之情懷。

首爾 W Hotel，強烈震撼的趣味

W Hotel 屬於具知名度國際旅館連鎖集團 Sheraton 的副牌，首爾 W Hotel 開幕於 2004 年，擁有 253 間房，位於華克山莊，連接著舊有的 Sheraton 飯店。由於入口處不明顯，容易錯過而走進 Sheraton 飯店。

經過極小的入口壓縮過後進入旅館大廳，前廳亦不是大尺度空間，直到轉進櫃檯正前方，才發現這連續兩層樓的 Lounge 區，這各不同高程的休憩空間以劇場般大階段的形式一路向上延伸，是一種極大器壯觀的畫面。階梯的過程空間就是看臺式沙發區，在最上層部分又是

建築旅人的宴饗——世界設計旅館

一處挑高十米的超尺度 Lounge，由高往下只見吧臺處人影晃動，是一處 people watch people 的明顯企圖，是首爾當今時尚據點。

公共區域廁所同樣採用如 Lounge 區劇場式階梯。小便斗槽正對著一個不斷播放一根漂浮蠟燭畫面的螢幕，數座洗手臺則位於一階階的階梯旁，一階就是一座，在充滿藍色昏暗的燈光，詭異的情境意想不到。

客房則又是一驚奇次序重組的空間。一進門便發現以紅色為基調的高彩度視覺經驗（另一房型為寶藍色），在盡頭落地玻璃之外是被框起的漢江風景，而之前提及立面的漸層網點帷幕玻璃，在此更看出端倪，上透、中疏、下密的圓白網點玻璃如一層濃淡不一的霧氣，在高樓處室內往外看更似在雲海上端。

浴室空間配置一反傳統，透過玻璃隔牆，不僅從浴缸可看出，連緊鄰在前的洗臉臺亦可穿越浴室至窗外之景。而天、地、壁材料全採用白色二丁掛，亦非尋常，天花板處取下兩片磚的位置即成通風口，再取下兩片裝上崁燈即成照明設備，地坪取下一片即成截水洩水口，看

似不按牌理，卻精準模矩化。設計師捨常用的高級大理石，而採一般人認為廉價的二丁掛，實在有些冒險，所幸整體效果呈現出獨特性，也完成了「設計旅館」的首要使命。最後還是有一項最令人驚嘆的事物──入口大廳旁如積木之牆，牆上上千塊木頭隨人走過而轉動。起初以為背後是通風口，所以木塊才會掀起翻飛，然而仔細研究後發現，只要有人走過，人形輪廓透過隱藏式攝影機，回饋至電腦中心再

發出訊息指令，接著牆面上每個小單位積木就旋轉出不同的角度，利用三角形積木不同角度所產生影子的明暗度，呈現出人形立體光影。

於是行經此處，即時看到自己在「積木牆」上現身了……戲劇性效果十足，在這個進化快速的時代裡，設計的鋪陳也科技化了。

由大廳大階段驚心動魄的空間起，白色二丁掛的浴室天地壁，客房浴室與景觀的層次關係，雲海迷霧模樣的網點玻璃，昏藍光階梯狀公共洗手間，電梯奇幻車廂與迷樣走廊……尚有季裕堂的日本餐廳、商店、SPA中心、泳池……這一連串曾知悉的設計構想皆屬意外，最後果真成為大多建築師的驚歎號，這也是為何「首爾 W Hotel」堪稱設計旅館的最高峰。

東京東方文華，歷史與夜景的輝映

一九二三年時東京一場大地震震垮了三井銀行以及附近的建築，一九二九年時開始重建仿文藝復興三井大樓，到了二〇〇五年時，以新古典主義的風格將新增的部分跨建於舊有三井大樓建築之上，於是誕生了「站在古蹟上的建築」。以噴砂玻璃包覆著隔壁的昔日古

典建築，玻璃上所噴的是一排原寸比例的古典列柱，而後方又正是一九二九年就存在的隔壁古典風貌。因此產生難以想像的結果──新舊建築之間有了影像重疊的關係，虛幻與真實在一線間，以設計手法而言如同一招幻術。

超高樓飯店採用 Sky Lobby 概念，位於三十八樓的櫃檯區有一極長的矮几，旁邊散布著沙發，在高聳大廳中，極長的矮几對比出更空泛的抽象空間感。緊接在旁的向下挑空區，一只大樓梯連接三十七樓 Lounge 區，這樓梯除去動線功能不看，以一副向東京夜空探去之姿懸掛，戲劇效果成為東京文化最主要的代表畫面。

客房部分一如標準尺寸四‧五乘以九米，大面落地開窗前搭配極簡風貴妃椅，向內探視只覺空間變大了，因為浴室水泥牆被落地玻璃取代，形成更通透的室內空間，穿透後軸線焦點正是最重要的浴缸。床尾上擺著精細盒子，是日本傳統漆器之作，盒內置大師級 Reiko Sudo 設計的和服（尚有其他房內織品），另外悄悄躺著象徵「東方文華」的扇子。在人文底蘊深厚的文華風以外，日本傳統漆器更形在地文化高感染度。

現代與古蹟垂直、水平並存的建築表現，大廳裡戲劇性大梯在夜空盤旋，客房室內通透放大的效果，極成功的浴室乾溼分離得以創造木地板浴室，人觸感溫暖了起來，躺在浴缸亦可隨意穿透欣賞夜景……日本漆器與和服織品文化鋪陳，最後點出文華象徵——漆器盒子內的扇子，「人文文華」所以很難不戀上它！

芽莊 Evason Hideway，素人粗獷的原始風格

位於越南芽莊的 Evason Ana Mandara，是一處神祕原始無人島上的 Villa 莊園，不但必須先搭船過海再搭小車前往大廳，接著必須走上十分鐘的山路才能抵達。位於處女地的它，充滿了自然粗獷的味道，不論建築材料是石頭或木頭，都保留了南越占婆王國時的模樣。相較於一般所熟悉的休閒渡假旅館，更多了一份「Escape」的意義。

隨著逐漸脫離俗世凡塵，會發現前方開始出現有趣的畫面：海中間的巨大岩石可能被框上水泥，形成一座座游泳池，而 Villa 茅草屋的四柱彷彿直接插在岩石上一般，錯錯落落隱密時而現，岩、溪、灘、

山是此地的特色，在長達七公里的白色沙灘上，散置了範圍廣達二公里的 Villa。

最早吸引我注意的這照片，即是海灘最左側的兩棟茅式 Villa，這獨一無二的特殊房型，其前方三塊海中巨石以水泥框成池邊，組合形成十八公尺長巨石中的天然岩池，兩棟茅草屋一為客房室一為起居室，以干欄式建築浮懸跨越在巨石之間，建築四壁多為大落地拉門可全開，室內各有床炕與罩帳，真的天地為壁的豪情，遺世而獨立。

這所有 Villa 建築不用任何一根釘子，全部木榫相接，室內必需的現代化設備開關面板，都以原始木盒掩蓋，絲毫不想露出現代文明產物的面貌，此外以竹子製成洗手間門板、置物架，以粗麻繩充當門把，復古青銅製的水龍頭……人要學習如何以智慧克服原始？這徹底的原始，完全是這無人島上孤絕生活的寫照。

岩石和 Villa 產生 on to 和 in to 的三度空間關係，這些架在石頭上的 Villa 下方流動著海潮，一整天都能聽到海濤，而海浪拍擊的聲波帶來了建築物的撼動，足足歷經十二小時的洗禮之後，離開此地重返

城市後，耳朵裡稀仍存在海浪的聲音久不散去。

遁入無人島，進入去都市文明的生活領域，沒有科技的汙染，走入海中巨岩間泳池的無邊盡頭，由房內直接縱身躍入海裡，享受一整夜海濤聲的洗禮…真的逃離那「凡間」了！無怪乎這裡號稱 Six Senses Spa 的精神，意指當人類五感齊備之後在「逃離的心靈」融合下，第六感於焉而生。

惠安 Nam Hai，難以定義的美好設計

越南惠安的 GHM 集團 Nam Hai，是投宿經驗當中住得又亢奮又失魂的 Villa，不知該說它好或不好，雖然充滿戲劇性，但同時也莫名失魂，唯一能得到的結論是：這 resort 太不同了，不是一般凡人所能承受的特別！

Villa 布局概念完全來自中國「合院」，不論一組 Villa 是兩棟客房或三、四棟客房，皆環繞著一棟大宮殿式的起居室和餐廳，推開落地窗即見泳池並連通至私人海灘，另一端則是與入口門屋間的前院。院

249

落配置的概念使得中庭幽靜，而建築高度與庭院深度比例相襯更顯尺度親切。

外觀是越南當地建築型式，但其實空間是屬於中國宮殿式建築，整個空間充滿儀式，層次甚多。從入門以來就是一段段上向的階梯，像前往紫禁城晉見皇上的敬畏感。室內的空間則是一連串的向下景觀，從浴缸、day bed、書桌、床、沙發、戶外 day bed、游泳池到海景各部分一路陳列，高度一路遞減，反之如果回頭從室外往內看，又成了向上的宮殿式風格。

回頭一望那張被高高抬起，如「炕」一般的大床，床鋪是整個房間中最高的地方，四周圍塑極大的帳幕非同一般床罩帳，此時圍的不只是入眠，更是將更多活動與人這本體給囚禁了。加上大量呈現迷幻的燈光，產生前所未見的戲劇性感受，如置身於張藝謀的電影「英雄」中秦始皇在宮殿中的孤獨。

由於主要設施皆在中央，四周自然留設出一圈走道，但 Mini Bar 和客廳沙發區是對角線，白天的我一直在這環繞式的走道上不但轉圈，還必須上上下下，中間的重點設施白天只看不用似個荒島。晚上當入

眠中途起床上洗手間就麻煩了，因為突然要找走道燈光開關是困難的，而床高於地板三十公分但高於走道七十公分，一陣跌跌撞撞後才點亮了燈，這儀式似乎被我破壞了，好似遊魂在當下真正又醒來了。

一路以來都持著設計驗收的高標準看待 Nam Hai，似乎高聳非人尺度、冷漠孤單、遊魂般終日迴繞、室內中央的浴缸令人不放心濺水問題、轉頭看電視、超大冷清的客廳、太多又找不到的燈開關、莫名氛的白色帳幕降下……其實對 Nam Hai 的肯定卻是最多的——若非高低五層次配置：浴缸→day bed→書桌→床→沙發，就不會創造此多樣風景，戲劇性燈光其實是柔和的，中國南海文化風潮的陳述是迷人的，精緻高質感飾品點出現代品味……興奮與失魂就在一瞬間，原本應當個單純旅人來此放鬆的，但這太誘人的「設計性」讓人忘本把自己一個建築人弄得「很忙」！

墨西哥 Condesa DF，無拘無束的自由設計

當初因為 A+U 雜誌上一張照片出現建築物內部的三角形天井，各邊白色推折木窗重複出現所圍塑出迷樣氣氛，這極具建築大氣而非裝

建築旅人的宴饗——世界設計旅館

飾的設計手法，讓人留下深刻印象。到達後才又發現了這飯店還另有意想不到的懾人美感，直覺長途旅行為了這畫面的真面目是值得的。Condesa DF 前身是一棟一九二八年的新古典主義歷史建築，花季時開滿一片紫色花海壯闊驚豔，當這古蹟新生為設計旅館後，它成為墨西哥市最時尚的據點。

由於建築本身為三角形，因此圍塑形成一座三角形中庭，中庭最上方覆蓋了薄膜結構的天頂，白天陽光透射入內，夜晚外觀如一座發亮的富士山。

高四層樓中庭天井四周原本是三角形迴繞式走廊，Remodel 的手法亦是簡單明確，只在廊邊外牆掛上一層似窗的皮層，這白色推折窗在全折開啟，半折虛掩，拉平閉合的重複變化下，見識到「數大便是美」的意境，數大是重複，統一中的變化才是神來一筆。這推折窗在夜裡又具備特殊功能，不入住於此不可能了解這「簡單豪氣一筆」的無限，由於一樓中庭是時尚夜店 Lounge Bar，為了房客入夜安寧，將推折開格扇全數拉平閉合，不但達到隔音效果，天井中的紅色燈光投映在白色木格扇上，又是另一番迷樣醉人的氛圍。

設計界一般處理老建築 Remodel，多希望在立面上露出建築師自我存在的痕跡，也許是結構玻璃皮層或金屬收邊框……其他現代的細節。而 Javier Sanchez 保留原立面，不留下任何紀念自己的事蹟。只有內部中庭天井，低調優雅的白色推窗重複律動，在浪漫拉丁風潮下又有極大器的建築表現。

日本銀山藤屋，極簡風格中的經典藝匠

具四百年 史的銀山 泉，最早被發現於康正二年（一四五六年），到了康永八年（一六三一年）為最盛時期。此地原為日本三大銀礦產地之一，盛世時有二萬五千名礦工，但於十七世紀礦山崩塌幾乎成了荒城，而後透過溫泉湯治場的再造，才讓這小鎮復甦。溫泉鄉中共有十四棟興建於寬永年間（一六四〇年左右）的古老建築，一九三一年時又因一場大洪水，使得這些老舊木建築面臨重建的命運，這些新建築多以三層木造的溫泉設施居多，在當時大正時期算是「超高層建築」，直到最近其中一棟「藤屋旅館」百年後又再新生，而這復甦任務落在日本中生代最具代表的建築師──隈研吾身上。

過橋橫跨銀山川進入「藤屋」，經過一景觀水盤，映在眼前的是正面客房房透出微光的窗櫺，以虛掩面貌與大街相望。這二、三樓立面是以一．二乘以四公分的木格柵，並以每九公分的間距，與一樓十五公分細木柱列聯合構成建築外觀主要部分。進入大廳即見挑高兩層主要樓梯前的屏障又稱「簧虫籠」（是古代防止蚊虫入室內的細格柵屏障），在上下燈光洗牆效果下，又與屏障後燈光產生的剪影，立面外層與大廳內層兩者交織，完全透露出「藤屋」的新和風性格。

這「簧虫籠」是用寬幅四毫米、每二公分為間距的一百二十萬根「大分」竹製成，編織這龐大數量的傳統手工藝是費時耗神的，然而竹子編織職人「中田秀雄」在還沒完成這一百二十萬根前便已去世⋯⋯而後另一工匠師接手後續。這竹編不是工程而是工藝，長長連延二十公尺的牆面，形成了數大便是美的畫面，而「藝」在於編排成列細竹的「節」根根相延續高低漸次錯位，眼再一閃竟如同一幅山水畫⋯⋯。

而這在西北側三樓三〇〇號和洋客房則是旅館中最具代表性的，完全保留原有建築的斜屋頂天井，只更替幾根毀損的木樑，於是這客房

擁有深具古意的挑高屋頂，更顯其他元件的渺小。低矮床架、床頭一側的洗臉檯上方鐵絲懸掛的明鏡、簡單陳設的邊几、起居室裡線條精煉極薄的木桌椅板與金屬細骨料架構……都是極限的少，幾近無形。

位於一樓配有四間湯屋，一為「竹之湯」，完全以竹子為材，直徑三公分乾燥處理過編成竹壁，及細竹簧蟲籠天花，光影洗練之下一室「和氛圍」油然而生。二為「石之湯」，利用來自中國大陸的山西黑石材為地、壁、風呂之材，全室「闇空間」裡微弱陽光與溫泉蒸氣，相演色，這是十足日式傳統湯旅的再現。四為「地下之湯」，其實原為舊館時期位於地下室的湯池，如今整建為罕見的現代立體溫泉空間，一樓部分為入口及梳洗檯面，穿越玻璃隔間透過樓梯往下進入地下風呂，但見一路光影，原是上方天窗陽光散落的印記。

三為「檜之湯」，採用來自青森縣的檜木製成，或為實牆或為虛格柵，燈光與純淺色的檜木互形成一股現代已難得一見的「澡堂」經驗。三樓設有「總檜、半露天風呂」須事先預約，是另一個更大挑高五公尺的私人湯屋，全室大多以檜木為主要材料。湯屋面對外面景觀的開口部分，限研吾取名為「無雙窗」，這是利用外層三公分厚、十公分寬的檜木，和內層二公分厚、十公分寬的壓克力兩組格扇疊合在一

起，成為半遮蔽的大型格柵，稍微橫移錯置重疊後即成全遮蔽的牆面，但因壓克力卻可透光。地面再以一‧二乘以四公分的木條每二‧二公分為距，這地面微型格柵即是溢水截水口。這可開可遮的隱私性無雙窗，其實延續了原本街外公共浴池的風格，但多了可變的隱私性。面對窗外的殘雪或秋楓，這理性與感性兼具的池子該是全銀山溫泉最舒適浪漫的湯享受……。由二樓上三樓的直梯，採用鋼棒懸吊木質踏板的方式構成，踏板另一端則固定隱藏於牆內，輕薄纖細的元件在地底洗牆燈光的染色下，變得更輕更浮，拾階而上彷彿漫步雲端。

隈研吾在藤屋的設計手法不外乎「懸、置、藏、浮」。外牆Remodel 木格柵、簧虫籠、走廊壁面細竹 Panel、湯屋竹檜牆、竹天花，以及洗臉檯上鋼絲懸吊的明鏡，均屬於「懸」手法。湯屋裡各風呂及房內洗臉檯脫離建築牆面本體，置放於空間中央，是屬「置」手法。房內櫥櫃與空調出風口掩藏得當，可能要花些時間才得發現，是屬「藏」手法。湯屋內檜木格柵地板，全然浮在地板結構體之上，易於溫泉溢水的維修工作。原來這些手法就是要讓新的物件植入舊軀殼時完全脫離，因為建築師尊重這舊有文化財不忍心直接觸碰。

大正時期至今近百年的老舊溫泉旅館，在保留原貌下，限研吾只用以貫之的一設計手法便將全貌呈現了：大小不一各式竹與檜木格柵塑造出的「朦朧」，再以間接洗牆燈光灑出上下一片「漸層」的金黃。老藤屋依舊軀殼不毀，新藤屋在「漸層的朦朧」植入後便進駐了新的靈魂。銀山溫泉老街上人潮依舊但開始不同了……。

荷蘭馬斯垂克 Kruisheren Hotel，中世紀教堂下的約會

前身為十五世紀的哥德式修道院，一九七九年時經過改建，之後在二○○○年進行大規模改造，於二○○五年時教堂整建為旅館而獲得建築更新獎。此後矗立的歌德外觀依然不變，但新的使用與人潮，讓原本屬天的聖潔與屬地的享樂，在此產生了許多不可思議的對比張力。「置入」是老建築改進的重要方法，一般而言分為兩種，一為「物件置入」，一為「空間置入」。

完整保留原有建築外觀，完全無添加任何現代文明的改造痕跡。入口是一座平躺鈦金屬錐筒狀的隧道，在這時空轉介之下，將在外屬世的世界與在內屬靈的世界中介區隔了，也將在外古典面貌轉進了現代

在內的現代氛圍。一旁紅色地毯的大樓梯連接到二樓夾層新置入的餐廳，夾層下方即是 Lounge 區，散置紅色沙發依附在舊有歌德柱邊的神龕，在此刻卻像是壁爐，神性的莊嚴在此便溫暖親切了。為了聯結一到三樓的便利性，在櫃檯後設立了一座透明玻璃電梯，到上層後再以鏽鐵材質空橋連接另外一棟修道院的客房部分。透明電梯內的現代鋼材骨料在此與教堂屋脊拱肋相互呼應，上下穿梭的人形動態感，反應出十足的「未來主義」。仰望歌德尖拱屋頂，只見一盞盞圓盤物件，投射燈在其上方向下投射，圓盤再反射這光束至屋頂，光線感染浮現拱肋之美，這直徑約兩公尺的半透明琉璃燈光，來自於德國藝術家 Ingo Mauren 之創作，看似燈具實為大型裝置藝術。這吊燈、隧道、電梯、樓梯、空橋便是「物件置入」。

在入口隧道正上方置入如珠寶展示櫃般的透明玻璃包廂，懸掛在半空中，面對高聳大挑空的大廳，有如「實驗性中間監獄」的控制中心，這一覽無遺的會議室好像監控了什麼，又好像水族箱般被監看了！另外一處入口旁佇立一巨大白色蛋型空間，原是商務中心，這奇異面貌物件置入於此，舊有原始與新的時尚形成對比。順著樓梯往上是增設的夾層空間，這夾層大平臺主要設置了餐廳，同樣置身歌德教堂的正

建築旅人的宴饗——世界設計旅館

殿最高點空間下，漂浮於其中，拉高了人的高度，可以更清楚看見屋頂拱肋和天花壁畫，有人說是為了更接近上帝？！在此用餐，當陽光透過尖拱窗投射入內一地斑駁、一身光彩，不知置身人間亦或天堂。這新增設的夾層大平臺餐廳蛋形商務中心與懸吊半空的會議室，是經典的「空間置入」。

端看這藝術歌德式建築、莊嚴宗教文化，仍舊是十五世紀的文化財產，經過現代設計金屬隧道的時空轉進後，旅人進入現代文明了。空無一物的正殿尖拱屋頂之下，新增「置入空間」與「置入物件」，也新生了設計旅館的新視野。旅人在哥德的神聖氛圍之下安歇，在虔敬中也不知不覺變得潛靜了⋯⋯

比較意外的是，在附近又發現了另一歌德式教堂改建的書店，同樣是宗教戲劇性的效果呈現於商業空間。直到要離開前往機場時，車上司機先生表示還有另外一棟老教堂改成「舞廳」⋯⋯看著這天際線教堂林立的馬斯垂克，猜想著小鎮人民的生活，實為一場驚異之旅。

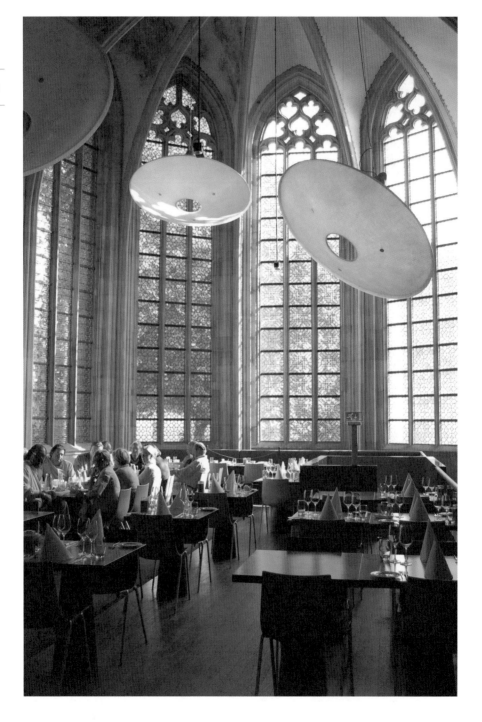

李清志 | Lee, Ching-chih

19th
淡江建築第十九屆

現任
實踐大學建築設計學系　副教授
臺北 Bravo FM91.3 電台「建築新樂園」節目主持人

曾任
雅砌月刊採訪編輯
臺北佳音廣播電台「都會空間」節目主持人
實踐大學建築設計學系系主任

學歷
美國密西根大學建築碩士
淡江大學建築學士

出版著作

年份	書名
2014	《旅行的速度：在快與慢之間，找尋人生忽略的風景！》，大塊文化出版
2013	《吃建築：都市偵探的飲食空間觀察》，大塊文化出版
2010	《島嶼建築迷宮》，晴天出版社
2009	《惑星建築》，晴天出版社
2009	《台灣建築不思議》，馬可孛羅出版
2008	《天堂美術館》，晴天出版社
2007	《安藤忠雄的建築迷宮》，大塊文化出版
2006	《東京建築酷斯拉——李清志的城市漫遊地圖》，遠流出版
2004	《鐵道建築散步》，大塊文化出版
2005	《建築異型 Aliens in Architecture》，大塊文化出版
2003	《日本建築奇想與異人觀察》，田園城市出版
2002	《街道神話 City Mythology》，田園城市出版
2001	《台北 LOST & FOUND》，田園城市出版
2000	《台北方舟計畫》，紅色文化出版
2000	《巴哈蓋房子》，田園城市出版
1998	《機械建築——機械美學與建築形式》，創興出版
1998	《台北電影院——城市電影空間深度報導》，元尊文化出版
1997	《都市偵探學》，創興出版
1996	《建築電影學》，創興出版
1994	《鳥國狂》，創興出版
1993	《台北大街風情》，創興出版
1993	《建築電影院》，創興出版

李清志在淡江建築畢業之後，前往美國密西根大學（Ann Arbor）深造，專長是建築歷史、都市空間文化及科技與空間研究等。他酷愛旅行、攝影、電影，多年來致力於各大報章副刊與建築設計相關雜誌撰寫專欄論述，並著有許多建築相關書籍，致力於大眾空間教育與都市文化的提升。他不僅是個認真的作家、都市偵探，同時他更是一個自在的學者、空間與文化的探索者。透過旅行觀察建築和空間，透過生命參透心靈與人生。

臺灣建築龍發堂——臺灣異質空間的超現實探險

李清志　主講

【從廟說起】

老外來臺灣，他會發現臺灣的廟很多。他在下飛機之後，搭車子走在高速公路上，就能看到很多廟。臺灣廟很多，大概可以反映出這裡人很沒有安全感，也希望去找到一些什麼東西。有一次我去南部，在高雄的時候。我搭計程車，計程車司機就跟我說高雄有很多奇怪的廟。他說高雄有一座很厲害的廟叫做路中廟，馬路中間有一個廟，另外一個叫做廟中廟，還有海上廟。對於路中廟，我覺得倒是常見稀奇度較低，什麼叫做廟中廟？就是大廟裡面還有一個小廟。廟中廟是因為以前是一個小廟，後來因為香火越來越旺，就蓋大廟，把小廟包在裡面。比較厲害的海上廟，因為高雄港，港口上面有船，居然有廟直接蓋在船上面。

在臺北也有一些怪廟。紙片廟，因為臺灣很多神壇、寺廟亂蓋一通，很多基本上是違章建築，這個廟蓋在防火巷裡面。為了表達這是一個

廟，他就蓋一個紙牌樣式像個招牌，畫一個廟出來，只有一片而已。

相對於紙片廟，巨大的土地公廟，大家可以看到土地公廟本來都是小的，從來沒有那麼大的土地公廟。這個土地公廟已經變得像變形金剛這樣巨大，站在路口子，為什麼要做這個大大的土地公，其實就是為了要招攬顧客。臺灣的屋頂有很多很奇怪的型態在屋頂上發展。這位仙姑手拿著寶劍，很像俠女在屋頂上飛來飛去。而且，手拿著寶劍對著人家對面，對面的人一定受不了對不對？對面是一個學校，學校也覺得受不了，採取了一個反制動作，就蓋了一個水池，中間擺一個八卦把它照回去。這個其實很好玩，因為在我們都市裡面，每天都在發生這種沒有聲音的戰爭，無聲無息，卻不斷地在鬥來鬥去。像是都市裡面，有石敢當、鏡子等等，彼此照來照去，其實很好玩的。

在日本長崎。長崎是一個很奇怪的地方，長崎山底下都會住人，山坡上面是墳墓，所以是死掉的人住在上面。上下之間，在地圖上看，活人住的地方和死人住的地方中間會有一道防線，這一道很奇怪都是一排廟宇。你在長崎可以看到在山上有一個觀音像，觀音很像坐電梯要滑下來。有一次我就跑去看這個觀音到底長什麼樣子，樓梯爬上去，一直看到觀音在那邊跟你招手。因為樓梯是很蜿蜒的上去，就繼

續爬樓梯，越往上就越來越清楚。結果一直爬到最上面，看到這個觀音底下的廟居然還是一隻烏龜，觀音是站在一隻海龜上面。這廟是中國式廟，因為長崎離中國大陸山東很近，所以有一些東西會從那邊傳過去。像這座廟就是中國廟，就是代表著觀音渡海，坐這個海龜到這個地方來。那這個有趣是因為這個建築物本身就是動物的造型去做出來，就是海龜的建築物，滿神奇的，是一個很怪的建築。這些廟其實是比較符合後現代建築理論。

臺灣其實也有很多的怪獸跟恐龍，我在一九九六年出的一本書，叫做鳥國狂。那這本書的封面照片是在八德路那裡有一間啤酒屋，屋頂上有一隻恐龍，一隻恐龍骨骸的樣子，在屋頂上走。有一次我在黃昏的時候拍一張照片，用長鏡頭去拍這個地方，就像是恐龍在臺北的屋頂上奔跑，代表著臺北世紀末的一個現象，最近拆掉了。這個餐廳還滿有趣的，老闆把他布置成一個考古的現場，裡面有很多骨頭，恐龍骨頭。其實這是一個本來在做一種電影道具的工廠，你去那邊就發現，很多徒弟、小徒弟，每人抱一根骨頭在那邊磨。為什麼呢？因為那是玻璃纖維做的，鑄造出來之後他要把他磨的光滑一點。這是一個很有趣的現象，在上個世紀末，臺北出現了很多恐龍。

在桃園濱海公路可以看到有一個廟，一座很怪的廟，這個叫五路財神廟，他們有很多連鎖店。他們門口就放這個很奇怪的恐龍，這恐龍非常怪是因為，這個恐龍跟你平常看到不太一樣，他是詼諧的恐龍。他的頭是中國的龍，他的身體是侏儸紀那種恐龍的身體，爪子也是中國龍的爪。其實會覺得很怪是因為中國的龍是神話的一種生物，他基本上就是很多不同的生物把它組裝在一起，是不像。但中國龍比較是吉祥的東西，西方的龍比較是可怕的，而且侏儸紀的龍是考古出來的一種龍。廟方居然把中國龍跟西方龍混血在一起，把那個中國龍的頭跟爪接到西方龍的身體，變成一種混血的龍。這個混血龍，其實代表著我們臺灣的一種文化現象。臺灣的文化現象就是，不同的文化進到這個島上面來，他們可以融合得很好。這是臺灣一種厲害的現象。

在城中區，中山堂的旁邊，有一家歷史非常久的冰淇淋店。這間冰淇淋店很奇怪是因為他賣了很多鹹的冰淇淋，日本人來臺灣玩，導覽手冊上面，都會介紹這家冰淇淋店。他裡面有賣肉鬆冰淇淋，肉鬆冰淇淋吃起來就是肉鬆的味道。當初為什麼要賣這種冰淇淋？老闆說有一些顧客是糖尿病，不能吃太甜，所以他當初就開發一種鹹的冰淇淋，其中最厲害的是豬腳冰淇淋。豬腳冰淇淋吃了口感很詭異，因為

臺灣建築龍發堂——臺灣異質空間的超現實探險

豬腳是東方的東西，冰淇淋是很西方的東西，把兩個合在一起，很怪異，很混血。

【關於廢墟】

在基隆八斗子那一帶，有一個舊的造船廠，巨大的結構體很像古文明的廢墟。本來是想要拆掉，後來文化局想要把它們保留下來。另外一個廢墟，是一隻章魚的廢墟，在基隆。很奇怪的章魚，全部都是用混凝土，吸盤也是混凝土做的。做得原來是在基隆附近的一個海港，叫做外木山的漁港附近。原本開了一家游泳池，旁邊有海產城。後來就拆掉了，拆掉之後呢，是一個游泳池的廢墟。去那個廢墟，可以進到裡面去，裡面還有個空間。這個就是廢墟的一種趣味。

臺灣其實有一個非常有名的廢墟，在三芝。這個飛碟屋，非常奇特，以前在國外看到廢墟的雜誌，有全世界的地圖，每個地方最有名的廢墟都標了出來。臺灣最有名的廢墟就是飛碟屋。前幾年新北市覺得這個廢墟太爛了，他們覺得那是破敗的地方、世界知名、不安全等等。所以就派推土機把它整個都剷平掉。以前大家都去看那個飛碟屋，拍電影的也去拍、拍MV的也去那邊拍。很多模特兒也喜歡在那裡拍服裝的照片。那邊真的是一個很棒的地方。結果現在，整個都拆掉之後，

三芝就沒有景點了。

我們所謂的廢墟就是，如果人放棄的空間，就把它稱為廢墟。那如果人放棄之後，被樹占領，就變成樹屋，如果被鬼占領，就變成鬼屋。

我們來看看安平樹屋，這樹屋原本樹根跟房子是長在一起，接著樹占據了房子，樹跟建築物的建材整個都把它綑住的時候，房子本來要垮掉，就不會垮。反而有點幫助它。然而當建築物都垮掉之後，那個樹根就變成房子的形狀，而且裡面可以進去。劉國滄建築師設計了一個步道可以進到裡面去，再繞到外面，再進去又出來，所以在安平可以看到這個很有趣的樹屋。

【窄房子】

我們在街道的觀察裡面可以看到有一些房子很怪，是非常狹窄的房子。臺灣很多地方有畸零地蓋的房子，非常狹窄。因為臺灣的都市計畫，一刀切過去，房子就被切開來，很像在切剖面。有一次我去迪化街，看到老房子就這樣子被切開來，可以看到樓梯、隔間、樓板，可以看到房間裡面有馬桶，真的像剖面圖一樣。

臺灣建築龍發堂──臺灣異質空間的超現實探險

有一棟房子被切成一個三角形的狀態。這個房子讓我想到村上村樹寫的一本小說《遇見百分之百的女孩》。裡面有一篇散文，題目叫做「起司蛋糕形的我的貧窮」。為什麼叫做起司蛋糕？這個房子切下來就像一塊起司蛋糕，切成一片的樣子。小說裡在講，有一對夫妻他們剛結婚，希望在東京市區裡找到一個房子，他們到處找，找仲介幫忙找，房子不要太貴，要在市中心區。過了幾天之後，這個仲介居然來跟他講找到房子了。他們就很興奮，跟著仲介去看那個房子。就看到一個房子長得好像一個起司蛋糕，切成一個三角形的一個狀態。為什麼這樣呢？因為它旁邊有三條鐵路通過。剛好切成中間就是這個樣子，一塊畸零地。所以那個地方，每天就是轟隆轟隆，三邊的鐵道來來去去，從早上五點多就開始有很多列車這樣走來走去，到了半夜還有那個貨車經過。可是這對夫妻他們就想說反正剛結婚，兩個也很相愛也可以忍受，就住在那裡覺得還不錯。突然有一天，沒有火車的聲音。因為那天是鐵路工人罷工。所以那一天，他們就抱著他們養的貓，走到這個鐵軌上曬太陽，他們覺得其實自己很幸福，因為他們還很年輕，又彼此相愛，住在市中心區。那篇文章讀起來覺得很溫馨，所以我一直覺得那篇文章讓我印象很深刻。當我看到這個房子就想到那篇文章。可是這個房子，三角形雖然像一塊起司蛋糕，但是裡面是一個

賣棺材的店。結果我寫完那篇文章之後，賣棺材的店就改成起司蛋糕的店，很怪，不曉得他是不是看到我寫的文章。

你在臺北可以看到很多這種很窄的房子，非常窄。我找到一棟，我覺得這應該是全臺灣最窄的一個房子，面寬只有七十五公分。而且它算是房子，因為它有門牌，中山北路七段一百一十二號，在天母那裡。我把它稱做是頑固的房子，是因為它就是像釘子戶那樣，旁邊蓋大樓，它就是不走。它可能是一個畸零地，因為不能破壞它就把它削成這樣子，小小的一個房子在那邊，還有窗戶。

臺灣有一些素人的建築，其實這個已經很商業了。這是一名女士蓋的，應該叫素女建築。其實她最早蓋的一棟不叫船板屋，是真的用漂流木自己去蓋，那個房子我覺得比較有意思。後來蓋的都太誇張了。她說這個是兩個女人在跳舞，頭髮長長的。剛開始看我還以為是兩隻蟑螂。很像異形對不對？

臺灣建築龍發堂——臺灣異質空間的超現實探險

【派出所】

臺灣的派出所其實是跟日本人學的，因為美國沒有派出所，美國只有分局。美國地大，他們是派巡邏車出去的。若遇到什麼事情，就呼叫支援。臺灣是跟日本人學習，因為日本人人口密集的地方，有派出所，日本警察的派出所，都設在比較重要的地方。像臺北的孔廟跟保安宮的中間，因為怕這個臺灣人在這邊集會，所以他們在這裡監控他們。後來戰後，臺灣的派出所就是設在原來的日本的派出所上面。

這幾年臺灣的警察局也有進步，因為日本的警察局每一個都不一樣，不同的建築師設計的。臺灣這幾年有一些很棒的警察局。第二代的都是大樓型的。像中山分局就是一棟大樓的樣子。另外第三代的警察局，就是很多不同建築師來設計的，像是黃明威建築師在內湖設計的一棟警察局。很多人經過覺得好像是安藤忠雄的美術館，因為他清水混凝土做的很漂亮。其實我看到這棟警察局感覺像是有一個臉、兩個眼睛一個嘴巴。後來我在網路上就寫說，這應該就是那個建築師黃明威的笑臉，結果黃明威建築師就在網路上回覆，他說：我的牙齒沒有那麼整齊。這個設計其實很好，你很難想像警察在這裡辦公是什

麼樣子。在日本警察局分為兩種，一種是親民式的，警察是人民保母，所以說派出所的建築應該要讓你覺得很親切。那麼另外一種就是監控，他覺得警察應該是去監控民眾，隨時有什麼事情他可以處理。所以就有兩種不同的設計哲學在警察局的設計上面。臺灣這幾年，親民了很多。例如在日本池袋的車站外面，因為池袋的象徵物就是貓頭鷹，所以就做了一個貓頭鷹的派出所。晚上，這裡面的燈亮了以後，眼睛就是發亮的。所以貓頭鷹晚上不睡覺，像是在照顧你的樣子。所以這是滿親民的一個作法。結果，臺灣也有貓頭鷹的派出所，在梅山。我覺得還滿貼切，臺灣領角鴞貓頭鷹就是長這個樣子。不過這幾年這種越來越多，臺南新化也有。新化分局的外型就是警察帽子的樣子，小朋友很喜歡這樣子。非常親民的作法，像是卡通的表現。

【怪建築】

臺北車站，也是我們臺北市最大的公共建築之一。各位知道公共建築非常重要是因為它花了很多納稅人的錢，蓋完之後也要看它一百年以上，所以說蓋得很醜就要醜一百年以上。好的建築是不需要在上面寫字的，因為好的建築大家一看就知道是什麼。這種不好的建築或是

臺灣建築龍發堂──臺灣異質空間的超現實探險

很醜的建築，會在上面寫字，跟人家講說我是臺北火車站，怕人家不知道。很多人說，他禮拜天去郊遊或是去烤肉然後就約在臺北車站的火字下面，結果去了找不到，因為根本沒有火，只有臺北車站。老外來，看到就嚇一跳，問他為什麼？他就說我不曉得原來Pizza在臺灣那麼好！他們在美國，以為這種屋頂就是Pizza Hut。所以老外來臺灣以為這個是Pizza Hut，很怪。

在內湖，以前有一家餐廳。這個餐廳就是要投石問路，它才會開門。它的門沒有鎖，你走到那邊門都不會開，推都推不動。門的旁邊有很多石頭，老闆希望你丟丟看，丟在正確的位置，裡面有一個感應器，就會開門，這個店很有趣，很詭異。

【教堂】

臺灣有一些有創意的教堂，像是在烏來，這個十字架下來就是一個人的樣子，剛好跟天主教講的一樣，主耶穌誕生好像神變成肉身來到地上，變成人的樣子。這有玄學上的意義。教堂做得很詭異，有點高第的那種感覺。

另外是比較有趣的教堂，像這個是在臺中。臺中大家都知道東海教堂。其實東海教堂後面那個大肚山上後面有另外一個教堂。磐頂教會，這個教堂就是用方舟來代表這個教堂，其實是一個還滿不錯的隱喻，挪亞方舟。在臺灣大概只有三棟用船為意象去做的教堂。事實上你知道嗎？船本來就很重要，像柯比意就是去坐輪船，他去坐輪船的時候就發現，這個船跟以前古典建築是不一樣的，所以他開始蓋的馬賽公寓就是一條船，很大的船。但這個事實上跟教堂的意象是很接近的。每次看到這裡就想到，裡面是一對一對的動物從那邊走出來，所以在這裡結婚不錯。全臺灣現在有三座，一座在台東，另外在北橫，花蓮上面也有一座船的教堂。

還有更厲害的飛機教堂，你來這裡就可以坐飛機上天堂。其實這個教堂也很舊了，大概也很久了。我以前小時候，就曾看過照片，我後來是一直去查，才知道他在屏東。我就跑到屏東去拍這個教堂，後來我才知道，原來這個屏東附近的眷村是空軍的眷村。所以他們才會搞一個這個飛機在這裡。

我一直有一個疑惑，松山機場長得跟臺北的第二殯儀館很像，你有沒有發現？為什麼我們臺灣的殯儀館是跟松山機場一樣的建築物？

我一直很難去解釋這個事情。有一次我去參加我一個朋友的追思會，然後那天我突然知道為什麼，因為我去那邊就是送一個朋友去遠方對不對？雖然他不會回來了，好像一個機場一樣。後來我終於幫他們找到很棒的一個理由，就是你去機場，到那邊去你就是送朋友去坐飛機，到遠方去。可是我們去機場是希望朋友會回來吧。就是殯儀館是不會回來。

臺北還有一些很有趣的飛機的空間，它是 737 改造的一個餐廳，底下用貨櫃把它撐起來。那底下又賣檳榔。所以這是個很有趣的一個餐廳。它裡面其實是卡啦 ok 餐廳。所以我把它取了一個名字叫做卡啦 ok 檳榔攤，這個很厲害。而且它還有個天橋，進到飛機頭去。有一次我帶了一堆學生去，我們早上去的。早上去就到處看看，然後檳榔攤開門了，就走那個天橋上飛機裡面去，它裡面都改成那個像那個卡啦 ok 的一圈一圈的沙發椅，已經跟一般的飛機不一樣。剛好有一個歐巴桑在那邊掃地，看到我們來她就說：你們再等一下，小姐就快來了。

臺北還有一個空間，很有趣的是它就在松山機場的航道下，很多人跑去這邊看飛機，為什麼？因為那個很刺激，飛機從那邊下來的時候好刺激。因為飛機下降的時候，你可以看到飛機的輪子離你非常近，很多人喜歡去這邊看飛機。你看飛機這樣降落。特別是那個小飛機，你以為那個飛機就這樣乖乖降落，其實不是，風很大的時候，飛機有時候就這樣飄來飄去。看起來是很危險的，的確是很危險。現在還有比較大型的噴射機，因為現在有直航。那個大型噴射機起飛的時候，有一股熱浪會衝過來，那也很刺激。當你看到飛機從這裡加速起飛飛到天空裡面去。有時候你心情很鬱卒，去看那個飛機，鬱卒的心情都被帶到九霄雲外去，所以我覺得是一個滿解壓的空間。在機場不是有設置一個瞭望臺嗎？可是那做的很爛，它全部都用玻璃圍起來，沒有那種臨場感，這裡比較刺激。不過現在這裡都盡量不讓人家去，可是這裡你還是可以到這個地方來。我每年都會帶學生去，我學生每個人都要自己跟飛機拍一張照。你看他這樣好像快要碰到飛機這樣的感覺。看飛機大家都很開心。所以你們心情不好的時候應該要去看看飛機，不要去淡水河邊徘徊。淡江建築系以前壓力滿大的時候，我那時候學長姊還有人每次評完圖就去淡水河邊徘徊，還好沒有跳下去。現

臺灣建築龍發堂──臺灣異質空間的超現實探險

在壓力比較小，有個機會可以去看看飛機。

我今天跟大家分享這些，其實是希望你們多一點時間，去外面看看，你去看看我們生活的臺灣，各個地方鄉下，你要多去觀察。去看那個你們生活的空間，然後去想想住在這邊的人他們到底在想什麼？為什麼他們要做這些事情？為什麼他們會蓋這種東西出來？那些其實都是很有意思的事情。然後你可以想到很多不同的議題出來。

現在，你們比較多時間都跟電腦在一起，你們跟朋友連絡都是用facebook。實質的關係都越來越薄弱，人跟實質的環境也越來越薄弱。

學建築不能這樣子，學建築一定要出去旅行，要多去看看。我們每年大一的寒假都會讓學生去旅行。我都讓同學先看「革命前夕的摩托車日記」，切·格瓦拉，他那個時候就騎摩托車繞南美一圈，他覺得他在畢業之前要做這個事情。他發現他所看到的世界跟他生活的是不一樣的，他開始去思考很多的問題，這改變他的一生。他本來應該是當醫生的，結果他就去當革命家。不是說你們要去當革命家或是什麼，而是你應該多去看看這個世界，去看看你生活的環境等等。然後仔細去體會你們的生活空間，去了解他們，住在這裡的人在想什麼事情。

我在每年的寒假，一年級的寒假，我就會拿一張臺灣地圖出來，然後我會準備幾支飛鏢，請學生去射標，射到哪裡就要去哪裡。所以你會射到一個不知名的地點，你就去那邊旅行。這個其實很有意思，因為對你們來講，很多人到了二十歲還沒有單獨去旅行過，因為我們現在的爸媽好像都不太放心，你們如果射飛鏢射到一個地方，你要單獨跑去那邊旅行你敢嗎？你一定要去試試看。我相信，你如果在年輕的時候多去旅行多去看看多去觀察，相信對你們將來學建築或是研究建築一定會有很大的幫助。

丁致成 |Ting, Chih-cheng

淡江建築第十九屆

現任　財團法人都市更新研究發展基金會執行長

學歷
臺灣大學建築與城鄉研究所碩士
淡江大學建築系學士

經歷
2013-2014	桃園縣更新審議會委員
2010-2014	基隆市都市更新審議會委員、新竹市都市更新審議會委員
2001-2007	臺北縣都市更新委員會委員
2005-2007	臺南市都市更新委員會委員
2005-2007	高雄市都市更新委員會委員
1997-2000	財團法人都市更新研究發展基金會研展部暨行政部主任
1995-1997	中華民國都會發展協進會規劃部主任、副祕書長
1994-1997	太平洋建設股份有限公司投資規劃部科長

著作及翻譯
2006	日本都市再生密碼——都市更新的案例與制度 （與何芳子合著，基金會出版）
2002	都市更新魔法書：實現改造城市的夢想 （策劃主筆及總編輯，基金會出版）
2002	購物中心：新建築 （與胡琮淨合譯）
1999	浴火重生：美國都市更新的奮鬥故事 （策劃及主要譯者，基金會出版）
1997	都市多贏策略：都市計畫與公共利益 （創興出版社）

自一九九七年起參與都市更新政策及法令之制定與推動，協助前經建會張隆盛委員籌備都市更新研究發展基金會，並擔任執行長一職至今。其所負責的基金會在九二一震災社區重建過程發揮重大的功能，今天，更積極協助一般社區、開發者推動更新事業，並成為營建署、國產局、臺北市及新北市等各級政府推動都市更新之重要專家智庫。

都市更新──邁向永續發展之路

丁致成　主講

一、前言

各位老師同學，今天很榮幸有機會回到母校建築系分享有關都市更新的觀點。過去十幾年我雖然去過不少大專院校演講，但回到淡江建築系倒是第一次。頗有近鄉情怯的感覺。最近因為文林苑的事件，讓社會大眾注意到都市更新，並且媒體上有不少負面的報導。我是都市更新研究發展基金會的執行長，也是淡江建築的校友，我希望能讓大家了解都市更新對臺灣的重要性及正確的方向。

各位身為建築人，未來一定會碰到都市更新的議題，因為將少有素地可以開發建築，這是一個不可逃避的問題。但都更面臨許多批評：破壞都市計畫、趕走弱勢居民、違反人權⋯⋯難道都更就是為了建商賺錢？我想外界有太多的誤解。都市更新真正的原因，是為了我們臺灣整體環境、都市、經濟、社會的永續發展。我們基金會的籌備成立在一九八七年，當時協助政府推動都更政策的起點，就是著眼於這樣

宏觀的的視野思考。

到底什麼是都市更新？我們認為都市更新是具公共利益的都市開發。依照都市更新條例的定義：「都市更新是指在都市計畫範圍內，為促進都市土地有計畫的再開發利用，復甦都市機能，改善居住環境，增進公共利益，依『都市更新條例』所定的程序，實施重建、整建或維護措施。」其所追求的公共利益除了有形的整體開發、提供公共設施之外，也包括無形的振興產業、提供就業機會等。絕對不是外界一般所理解的只是不動產開發而已。

二、臺灣為什麼要都市更新？

理由一：人口零成長及高齡化

推動都市更新最重要的理由莫過於由整體都市發展政策來看，為了符合「永續發展」的理念，當人口不再成長，都市發展必須由以往擴張式的發展政策轉而回到市中心更新，以減少對農地及生態環境敏感地帶進行破壞。

表一 全國都市計畫現況及永續需求推估表

項　目	民國100年	民國115年
臺灣人口總數（萬人）	2,322	2,383
都市計畫面積（平方公里）	4,754.28	4,754.28
都市計畫計畫人口（萬人）	2,400	2,400
都市計畫區內實際人口（萬人）	1,840	1,906
都市計畫區人口佔總人口比例	79%	80%
都市計畫使用率（區內人口數/計畫人口數）	76%	79%

根據經建會的預估臺灣人口將於二〇二六年達零成長。從臺灣目前的人口成長已經相當穩定，經濟成長也趨緩。過去五十年臺灣人口增加了一千二百萬人，未來五十年臺灣人口反將減少。目前都市計畫區足以容納二千四百萬人（利用率僅七十六％，詳表一）。因此即使完全不擴大，即可滿足未來永續都市人口之充足需求。都市土地非量之不足，而是應該求質之提升。更重要的是二〇一八年及二〇二五年臺灣分別邁入高齡社會及超高齡社會，我們需要改造都市環境以符合社會的需求，例如無障礙的設施設備。因此行政院於一九九七年宣布「都市更新方案」，以更新主義取代擴張主義。因為過度的擴張都市將出現嚴重問題。

理由二：生態保育

都市土地如果要擴大，做素地的開發就必須上山下海，向山海爭地。臺灣都市土地僅十二％，其他八成以上的土地不是山坡就是水澤。水域及沼澤占十％，都市擴張勢必導致荒野、農地、生態敏感土地破壞、生物棲地、生物多樣性減少。臺灣六十七％以上的土地為山坡地，若開發將導致林地消失、水土保持破壞、失去涵養水源功能、

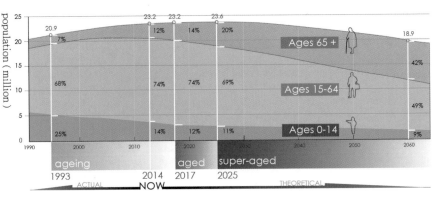

水源汙染、洪水氾濫、地滑災變。填海造陸導致近海海洋生態破壞、凸堤效應等。一九九七年林肯大郡就是向山爭地，山坡地開發的慘痛教訓，造成了二十八人死亡，百餘戶房屋損毀。我們不能學美國都市擴張向郊區發展，因為臺灣的生態環境是如此的脆弱，必須限制都市的擴張。

理由三：節能減碳

溫室氣體 CO_2 排放是造成全球暖化的主因，全球暖化則帶來各種天災。燃油汽車是節能減碳最大殺手，每公升汽油排放二‧七公斤 CO_2，汽車平均行駛一公里排碳○‧三公斤。家庭用電每度排放○‧七八五公斤 CO_2。家庭用水每度排放○‧一○○二五公斤 CO_2。都市擴張、低密度開發都造成燃油增加、用電增加、用水增加，這些都不符合節能減碳的世界公民義務。

綜上所述，「回到市中心，不再擴張都市」是最符合台灣永續發展的核心概念。以下的這個表，代表了兩組對立的方向與政策，上欄應該是我們要追求的永續發展概念，下欄則是我們應該避免的傳統式開發行為。

回到市中心	擴張都市
都市更新	山坡地開發
歷史保存	農地蓋假農舍真別墅
緊密都市	生態敏感溼地開發
都市防災	填海造陸
商店街活化	郊區購物中心
產業轉型	新市鎮
複合使用	新擬或擴大都市計畫
TOD 開發	保護區變更使用
大眾運輸系統	新闢道路／高速公路

所以，我們應該追求：

環境的永續發展——避免都市擴張，緊密都市政策，環境保護。

都市的永續發展——居住品質提升，都市防災，TOD 發展。

經濟的永續發展——創造就業機會，避免財政破產。

歷史文化的永續發展——歷史文化保存。

以下我就這些重點與都市更新的關係一一說明。

三、環境的永續發展

避免都市擴張

臺灣國土的永續發展首要之務就是避免都市擴張。應該盡可能的保持生態敏感地區及農業區不要變更為都市開發用地。特別是桃園縣、宜蘭縣、屏東縣這幾個縣市近年不斷擴大都市計畫，恐怕是一大隱憂。我們應該停止新市鎮、新社區的開發，例如淡海新市鎮、橋頭新市鎮及桃園航空城。

我們應該停止假農舍真別墅，這些普遍出現在宜蘭的別墅大多是臺北人來此興建，造成汙水排放破壞良田，也造成大量交通及耗能。很多建築人的理想要去買一塊鄉村農地自己蓋房子，這都是有違生態保育的觀念。我們應該拒絕郊區購物中心，例如十幾年前的工商綜合區政策開發的台茂購物中心。我們應該停止科學園區擴張，各縣市不斷擴大增設科學園區造成供過於求。

還有，我們應避免敏感地區遊憩設施開發，例如陽明山馬槽開發案及廬山溫泉的重新開發。陽明山國家公園馬槽開發案，位於土石流崩

塌的地質敏感地帶，在天下雜誌五二一期有非常詳細的說明，如果一日開發將可能造成重大的災變。還有盧山溫泉當年遭洪水沖毀，代表當地有嚴重的敏感環境不適合開發重建。我們不應該再抱著人定勝天的想法與大自然做對。

緊密都市（Compact City）政策

避免都市擴張與緊密都市的政策應該是一體的兩面。一九七三年由數學家 George Dantzig 與 Thomas L. Saaty 提出的重要都市發展概念，一九六一年 Jane Jacob「偉大城市的生與死」也有相似概念。他們的論點強調必須集約更有效率使用土地資源，朝高密度發展，每英畝至少應有一百戶住宅（每公頃二七三戶），作混合性使用（mix-use）。不只是住宅商業使用混合，還包括混合年齡、所得、種族及各種住宅型態。在這樣的都市中人們依靠步行與大眾運輸，不要小汽車代步。

緊密都市的思維反對花園城市低密度的想法，也挑戰傳統都市計畫使用分區（住宅、商業、工業分離），這種觀點大量影響近三十年全球城市規劃，成為新的潮流。四十年前這種想法只是單純為了都市的效率，但是時至今日當節能減碳成為都市治理的目標時，竟然非常吻

合時代的需要。

紐約市是全球最緊密都市的典範，也因此二○一二年新加坡頒發李光耀世界城市大獎（Lee Kwan Yew World City Prize）綠色城市大獎給紐約市。紐約市每年人均溫室氣體排放七・一公噸，但全美國的平均值是每年人均排放二十四・五公噸的溫室氣體。紐約人年均用水量九十加侖是全美最低。八十二％的紐約市民不開車，靠大眾運輸。自小客車擁有率是全美最低的。曼哈頓人口密度一萬七千三百人／Km²（台北市九千七百人）。紐約市是全球最佳的「以集中人口與混合土地使用，創造環境福祉」的典範。一位記者 David Owen 所寫的《綠色都會》（Green Metropolis）一書中以自身的經驗證明住在紐約比住在鄉村小鎮更環保，更節能減碳。他比較住在紐約市七百八十五平方公里，居民八百萬人，他住十九坪的公寓，不開車，每年耗電四千度，租還一片 DVD 只要走路不耗能。但是住在康乃迪克州小鎮三十八平方公里，居民四千人，住在一百坪大的獨棟住宅，全家有三部汽車，每年耗電三萬度，租還一片 DVD 要開車花二加侖汽油。可見大家以為低密度的鄉村生活反而是最不環保的生活方式。

居住品質提升

首先與每個市民息息相關的，就是居住品質的提升。今天臺灣都市中的住宅社區大多是一九七〇到八〇年代所興建的。當時正在經濟起飛的年代，大家只求有房子住就好了，不要求品質。結果很多品質低劣的販厝及公寓充滿都市。現在臺灣超過三十年以上的老舊住宅約三百零二‧八萬戶，約佔總存量八百一十二萬戶之三十七％。十年後，老舊房屋之比例將快速攀升至五十六％。更新速度緩慢，若不即早因應，問題將更為嚴重。

依現代的標準來看，一個好的住宅至少應該符合下面的要求：

● 結構耐震安全係數的提升

● 無海砂、無輻射鋼筋及其他毒性的建材

● 完善的消防逃生、衛生設備避免群聚感染

● 充足的停車空間、電梯等無障礙環境

● 較大棟距、更好的採光通風，以及更多的開放空間

● 綠建築、智慧建築、節能減碳

● 保全系統、整齊的外觀、無鐵窗

● 健全的社區管理組織

表二 九十六年至一百年建築物火災依樓層數區分統計表

		1-5層	6-12層	13-19層	20-29層	30層以上	合 計
96年	火災次數	1895	234	59	10	2	2200
	百分比	86.1%	10.6%	2.7%	0.5%	0.1%	100%
97年	火災次數	1629	187	57	10	2	1885
	百分比	86.4%	9.9%	3.0%	0.5%	0.1%	100%
98年	火災次數	1429	159	40	5	1	1634
	百分比	87.5%	9.7%	2.4%	0.3%	0.1%	100%
99年	火災次數	1284	138	30	6	0	1458
	百分比	88.1%	9.5%	2.1%	0.4%	0%	100%
100年	火災次數	1103	123	16	6	1	1249
	百分比	88.3%	9.8%	1.3%	0.5%	0.1%	100%

要達到這些要求，能拆除重建當然最好，但是如果無法重建，至少也應該整建維護來改善。

都市防災

防災是都市更新最重要的目的。老舊市區中往往巷道狹窄救災不易，或者建築結構缺乏防火功能，造成人命重大的傷亡及財產的損失。我們從內政部消防署的統計（詳表二）可以看出，歷年火災多發生於一到五層建築。這也是現階段都市更新必須最重視處理的問題。

老舊社區除了建築結構的問題，還有都市救災空間的問題。臺北市標準的防災通道至少要八公尺的寬度，透過都市更新的事業才能把這些巷道一一打通。例如涼州街的這個老舊社區在更新前巷道只有三公尺，更新後廢除了巷道成為寬闊的人行空間。中正史坦威的更新案在四公尺計畫道路外，再補足四公尺的人行步道，使救災通道拓寬至八公尺。人行步道的提供不止有防災的功能，也提供人行舒適的公共空間，讓無障礙環境能夠實現。臺北市雙橡園的案例不但提供了人行步道，還提供了一個公園綠地。至二○一一年底止，台北市、新北市的

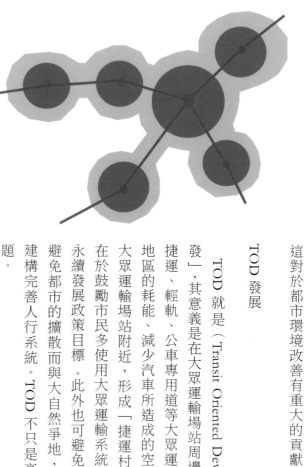

TOD：配合大眾運輸系統發展捷運聚落

都市更新案總計已經提供了八萬三千○六十七平方公尺的人行步道。

這對於都市環境改善有重大的貢獻。

TOD 發展

TOD 就是（Transit Oriented Development）「大眾運輸導向的開發」，其意義是在大眾運輸場站周邊進行高強度的開發。無論是鐵路、捷運、輕軌、公車專用道等大眾運輸系統，都可以大幅度地降低都市地區的耗能、減少汽車所造成的空氣汙染。當人口與活動大量集中到大眾運輸場站附近，形成「捷運村」（Transit Village），其政策意義在於鼓勵市民多使用大眾運輸系統，少使用小汽車，達到節能減碳的永續發展政策目標。此外也可避免在公共設施缺乏的郊區進行開發，避免都市的擴散而與大自然爭地，避免都市財政的惡化。TOD 必須建構完善人行系統。TOD 不只是高容積發展，還必須解決連結的問題。

困難的最後一哩路（the last one mile）

在現有的都市環境中存在著很多的障礙與困難，讓人們不願意去使用大眾運具。走出捷運站之後的都市環境，有完善的人行系統，讓一

大同區涼州街首善更新後，原住戶回住八成並引入年輕住戶

般人可以非常方便地步行或以非汙染性的運具（例如自行車、電動代步車或塞格威 Segway）舒適地移動到他們的目的地，將使得更多的市民願意使用捷運系統。過去二十年來，台北縣市為了儘速通車，拼命只做捷運工程，而忽略捷運出口以外的公共空間，這是我們必須反省檢討的。

TOD 的規劃無法由單點的更新事業來完成，必須由捷運場站周邊較大範圍的都市更新計畫來推動，基本上應該有四大步驟：

Step1：指認範圍及目的結點

Step2：布設人行動線／轉乘設施

Step3：布設調整合理公共設施／土地使用

Step4：合理劃設更新單元／指派任務

這樣的規劃理念，我們基金會曾經在基隆市的環港商圈都市更新計畫、中和線沿線都市更新計畫及板橋浮洲地區更新計畫中嘗試推動。

很多人去日本參觀六本木之丘的都市更新案，但不了解該案就是一個標準的 TOD 規劃項目。這個更新案的容積率高達七百％以上，但是有完善的人行系統把捷運站的人潮透過地下通道、電扶梯及人工地盤

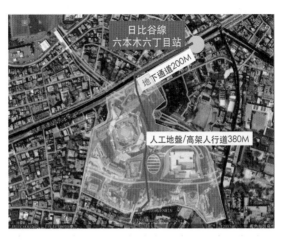

串連起來，長達五百八十公尺以上。類似的案例還有很多，包括六本木一丁目的「泉花園」更新案，也是做到人走出捷運車站完全與車道分離。

四、經濟的永續發展

我們要追求的永續發展絕不只有環境面，還應該包括經濟面的。過去四十年臺灣經濟高度成長，完全倚賴外銷，但如今困難大增，不易持續，必須創造穩定內需產業成長，避免國際經濟變動造成衝擊。營建業、服務業、觀光旅遊業、餐飲業、批發零售業必須鼓勵加速成長。

其中，營建產業是最重要的龍頭產業，營建投資每投入一元，可帶動GDP成長三·四元。但是，臺灣營造業占國內生產毛額（GDP）比重過低，有必要加以提昇。多年以來臺灣營造業占GDP的比重平均只有二·七一%，但是香港、韓國甚至已開發的英國都有六到八％。這也是為什麼前副總統蕭萬長先生主張都市更新應該認定為國家重大建設計畫的原因。當臺灣高速公路、高速鐵路、捷運工程都完成後，營造業若沒有新的投資方向，將會造成經濟成長嚴重的下滑。

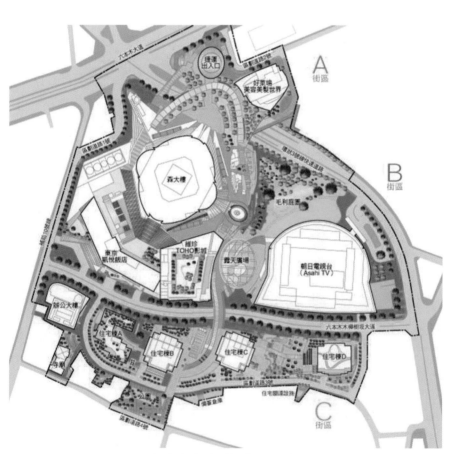

六本木之丘更新後平面圖

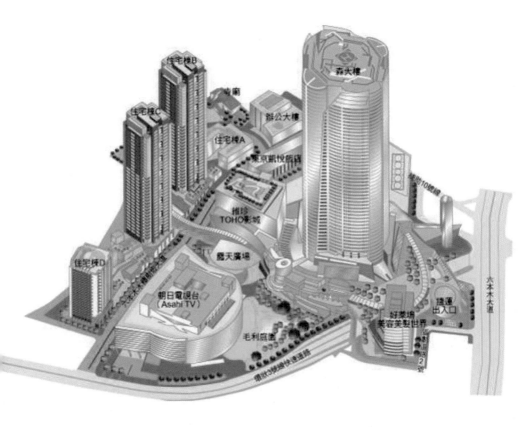

六本木之丘更新後立體圖

行政院在九十九年提出的「都市更新產業行動計畫」希望可以推動三百萬戶老舊住宅改建，將可帶來七・三兆的民間投資，而二十到三十年中古住宅整建維護，帶來一千七百二十億民間投資，利用公有地、閒置工業區更新，皆可吸引更大量投資。不只臺灣，都市更新已成為先進國家復甦經濟之重要政策，例如英國一九八一年碼頭地更新（London Dockland）、二〇一二年奧林匹克倫敦東區更新，日本二〇〇〇年小泉首相都市再生政策。都市更新一向扮演重要的角色。

五、歷史文化的永續發展

常有人認為都市更新與歷史保存是對立的。但我認為保存與更新可以共存。都市更新的手段包括了重建、整建與維護三種，乃一系列光譜。整建或維護即是歷史建築保存的方式。歷史建築物的再利用賦予老建築新的生命比博物館式保存更有意義。都市更新對整建維護方式的獎勵誘因，甚至比文化資產保存法更少限制更多獎勵。

我認一個魅力都市再生的方程式就是：「魅力都市再生＝歷史＋文化＋現代＋產業活動」。

波士頓的法尼爾廳市集廣場（Faneuil Hall Marketplace, Boston）是個最經典的案例。它以整建維護的手法推動更新。具有一百五十年歷史的老市場重新改為商場，一九七六年開幕以來每年遊客超過一千萬人次，也帶動周遭衰敗的都市復甦。

日本東京站前的丸之內地區，則是透過容積移轉、都市設計等手段整修復建區內的各個歷史建築物，例如東京車站、工業俱樂部、明治生命館等。甚至復建四十年前被拆除的三菱一號館。該館是由日本現代建築之父康鐸所設計。新的大樓與歷史建築並陳，塑造出一個非常具有特色與魅力的都市中心。

在臺灣，我們也有我們自己的故事。在保安街的「北福大稻埕更新事業」保留了原本葉氏祖宅的立面，甚至在另一側立面建新如舊，創造出很有故事性的新建築。而在三峽的老街，是個標準的整建型都更，不但保留了歷史且帶來了商機。這個案例得到很多國際性的大獎。

都市更新——邁向永續發展之路

都市更新不只可以保存歷史建築，還可以提供公共藝術及各種社會文化活動所需的經費及公益設施。聖地牙哥的琥騰廣場（Horton Plaza）開風氣之先，由更新事業提供1%的經費設置公共藝術品及歷史建築的整修。目前國內的許多都市更新案也捐給政府不少文化及社區所需的公益設施。例如中正區史坦威更新事業捐贈臺北市政府「客家影音活動中心」一百八十六坪、五個車位以及二千三百二十萬；大同區大同世界更新事業雖然沒有捐贈，但是提供了「愛鄰分享之家」，供社區民眾活動及照顧弱勢家庭學童。

六、結語

雖然外界有不少誤解，但我們堅信都市更新是臺灣都市環境品質的升級，生態環境保護的新希望。特別是臺灣多災難，尤其地震，都市更新應朝防災，TOD為推動方向努力。都市更新也是新的產業，雙北市都市更新開發完成將創造三兆以上更新後價值，為臺灣的經濟發展將有重要的貢獻。

相較歐美以徵收來推動都市更新讓居民被驅趕，我們的法令以保障

私有產權為前提進行權利變換，讓居民可以回到原地換到新房子。因此都市更新條例絕非惡法。不過，我們面對的挑戰實在非常艱鉅，臺灣都市更新的未來需要更多建築人的投入。

19th
淡江建築第十九屆

淡江大學建築系 2010 年傑出系友
TKU Distinguished Alumni of 2010

張基義 |Chang, Chi-yi

現任　臺東縣政府副縣長 / 交大建築研究所教授

學歷

美國哈佛大學設計學院設計碩士
美國俄亥俄州立大學建築碩士
淡江大學建築學士

學術經歷

2007-2008	臺北市建國中學創意課程授課教授
2001-2005	交通大學建築研究所約聘助理教授
1997-2000	淡江大學建築系專任講師
1995-1996	銘傳管理學院空間設計系專任講師

專業經歷

1995	大元建築及設計事務所專案設計師
1993	美國 彼特‧艾斯曼（Peter Eisenman）建築師事務所設計師
1992	美國 URS Consultants 建築工程顧問公司建築設計師

施政成果

2013/8	經濟日報與南山人壽主辦「縣市幸福感大調查」臺灣本島部分，以花蓮縣、臺東縣滿意度最高。
2013/7	遠見雜誌與痞客邦調查「臺灣人最適合創業的縣市」台東縣為全國第二。
2013/6	遠見雜誌「2013 縣市競爭力大調查」，臺東以黑馬之姿，拿下全國排名第四，僅次於臺北、新北與新竹市，同時超越五都的臺中、臺南與高雄市；若單純在非五都的縣市中比較，臺東更是高居全國第二。
2013-2013	城市競爭力論壇「十大幸福城市」，臺東連續兩年入選。

一九九四年哈佛大學設計學院設計碩士、一九九二年俄亥俄州立大學建築碩士。臺東縣副縣長，曾任交通大學建築研究所教授兼所長、A+@ Architecture Studio 主持人，著作有《當代建築觀念美學》、《歐洲魅力新建築》、《看見北美當代建築》。建築美學除需藉教育向下扎根之外，將此議題推向大眾化，使之成為公眾議題更是關鍵。將全球近十年快速多元的建築發展，系統化的整理近千個當代建築案例、上百位建築師、近百座城市，為推廣臺灣建築美學水準與生活美學師、近百座城市，為推廣臺灣建築美學盡一份心力，為臺灣建築美學盡一份心力。離鄉三十年，四十八歲生日當天決定返回故鄉臺東服務，文化無止境的前進而努力。離鄉三十年，四十八歲生日當天決定返回故鄉臺東服務，協助黃健庭縣長推動縣政積極改變臺東，三年來各項施政指標急遽進步脫胎換骨。

後五都時代的後山危機與挑戰：
花東發展條例下的臺東縣城鄉風貌改造

張基義　主講

　　臺灣合併改制後之五　總面積只占臺灣四分之一，但聚集了六成人口。全臺灣十五歲以上擁有大學學歷人口有七成聚集在五都。「三大區域、五大都會與七大發展生活圈」的資源爭奪模式，在全球化的經濟結構下，各自對外發展。非五都的地方首長對於該縣市空間的發展參與和決策權依然欠缺，未廢除鄉鎮級的選舉改以官派區長方式，地方首長對於人事行政權無法貫徹。非直轄市縣市（十七縣）與直轄市（五都）之間的財政與相關資源爭奪殘酷的競賽下，五都以外的後山花東地區更形弱勢。一○○年六月十三日立法院通過「花東地區發展條例」，決議編列十年總額四百億元的「永續發展基金」，並將制定「花東地區永續發展策略計畫」。五都整體將帶動西部區域發展，「離島建設條例」針對離島地區，五都與離島之外的花東地區亦須有機會依據特殊自然人文條件，推動地方建設及發展。以確保東部區域發展不致邊緣化，並在促進區域發展同時，善用東部區域多元文化及景觀資源，建立產業品牌特色，並防範產業與環境資源保育間可能

衝突。

東部永續發展綱要計畫

　　行政院九十六年三月核定「東部永續發展綱要計畫」，以永續經濟、永續社會及永續環境為三大主軸，計畫期程自九十六年至一〇四年計九年，並依據創新（Innovation）、示範（Demonstration）、再生（Regeneration）、融合（Cohesion）四大基本精神，分三期由各部會依權責擬定細部實施計畫，再藉由各項計畫方案之落實執行，達成東部永續發展目標。在計畫推動的過程中，內政部為強化花東永續發展的核心機能，發展東臺灣觀光城鎮的典範，促進東部休閒、養生等創新產業發展，並鼓勵人才東移，豐富產業發展的內涵。臺東雙心一軸改造：為打造臺東市成為適居城市，透過舊市區的活化更新以及海岸環境之整頓，加上自行車悠遊路廊的置入，鍊結臺東市地景空間中的水、綠資源，海洋文化與住民特色，共同展演出太平洋左岸之都市意象。推動養生休閒產業計畫及推動人才東移計畫從現有市場供給面、整體環境面、潛在需求面及產官學民進行訪談及九十九年起辦理推廣行銷及啟動地方產業輔導，除漸次釐清面臨的課題，更確立了在

發展實體園區的開發選項外，東部地區在發展養生休閒業發展及人才移住的論述上，更需要在東部地區自然環境特性的基礎上，進行土地滋養、農業生產、藝文創作、旅人接待，方能保有有別於西部發展的優勢。推動東臺灣養生休閒產業及人才東移的溝通平臺，協商相關部會進行資源整合、針對示範處進行深度產業輔導、協助示範處成立養生休閒產業經營推動示範團隊外，結合當地文化創意工作者及農戶，共同展演具當地生活模式特色的生活體驗、短居或長宿的創意企劃。近年來社會、經濟與環境發生了許多全球性的新發展趨勢，臺灣亦不例外，包括永續發展的重視、健康與養生的重視、創意產業的發展、生態旅遊、體驗經濟、有機農業，同時也併發了一股回歸農村的新移民浪潮，亦即日本之所謂「半農半X」。二○一一年十月十三日在臺灣進行一個月long stay的日本半農半X達人塩見直紀於返日前夕，在臺北市信義公民會館分享二十八天走訪花東的印象及見聞，並與知名生態作家劉克襄對談，兩人都醉心於花東自成格局的從容緩慢，認為這將成為臺灣永續的契機。在實務執行上，為成功推動人才移居東部，除了應制定法源依據以確保長期的資源投入外，首先應透過單一窗口整合各部會資源，針對土地取得、營建屋舍、經營及創業、優惠貸款措施、相關政策法令等方面，使有意移居者及東部

地區業者、創（就）業者獲得所需資源，同時亦需將其訊息有效傳達至潛在移居者。另一方面，亦應以整合中央與地方部會資源，有效以改善東部地區交通、醫療照護系統及友善觀光環境等基礎建設，並且提供優惠措施於生活面、就業面提高移居誘因，如取得土地協助、創業開發輔導及技術支援等。這些營造優質生活環境之資源，則需透過社區營造機制，獎勵社區團體參與或透過地方提案之方式，以利用凝聚民間共識的力量協助計畫推動，但更重要的是，透過社區營造機制可協助新移民於生活上就近協助、彼此友善與有機鍊結。

臺東縣景觀自治條例

花東發展條例第七條為建築景觀管制及獎勵措施之擬訂：為維護及營造具花東地區特色之城鄉景觀，縣主管機關得擬訂建築景觀管制及獎勵措施，整體提升地區建築美感及文化特色。針對東海岸未來開發案的疑慮近日成為大家關心的議題，但是過往非都市計劃地區並無都市設計審議機制，地方政府針對觀光風景區內中央已經核准通過的開發案僅能以建築法或環評法加以審查，針對環境景觀與設計品質並無把關的工具與程序。一○○年十月五日，臺東縣政府縣務會議宣布要

為臺東量身打造「臺東縣景觀自治條例」，預計在一○一年第一季通過縣務會議及議會的審查。在景觀自治條例之中將界定重點景觀區，擬訂重點景觀計畫，作為區內景觀資源保育、經營及管理之依據。重點景觀地區：指景觀資源豐富，需特別加以規劃、保育、管理及維護，例如東海岸，或景觀混亂，需特別加以改善之地區，例如本溫泉地區。重點景觀地區內達一定規模以上之重大開發或施工，於先期規劃階段，應就景觀相關事項與縣主管機關諮詢、協商，並經縣主管機關循都市設計審議程序審查通過後，始得建築使用或施工、設置，以確保景觀品質。臺東縣景觀自治條例，結合中央建築法、環評法等共同為重點景觀區開發案把關，以期守護臺東成為臺灣最美麗的一塊淨土。臺東正面臨經濟貧困的殘酷現實，已經造成社會失衡，每年近二千名的人口流失、高失業、低所得以及單親家庭、隔代教養、虐童、中輟生⋯⋯等種種嚴重問題，必須透過發展產業、創造就業，才能提供民眾安定生活，臺東所追求的發展是環境永續、社會永續、經濟永續三方面兼顧的平衡發展。

臺東門戶更新計畫

圖二：臺東火車站再造

交通部鐵路改建工程局於九十九年三月十二日奉行政院核定，計畫範圍為花東鐵路花蓮站至臺東站間共二十八個車站，再加上新城站共二十九個車站之改善工程，計畫期程五年（九十八年底至一○三年底），總經費六十·八一億元。完成後將提高臺東鐵花東線列車搭乘率；改善鐵路各站站場景觀、旅運服務；花東鐵路旅遊多元化服務，如兩鐵環保專車、郵輪式列車；結合東部地區自行車遊憩路網開發出鐵路旅遊新模式與新市場；帶動鐵路路線與各車站周邊民間相關產業發展，使臺鐵、民間業者、地方政府共創三贏；提供花東觀光旅遊新穎的另類行程，增添消費選擇性，也帶動大量新的旅遊消費之效益，簡單來說，藉由鐵路運輸服務之提升，帶動東部地區觀光發展，以達成跨業加值之目標。以建築的觀點將車站融入地方的特色，鐵工局特別成立「設計元素提供及諮詢委員會」，為設計建築師提供在地文化特色及文史資料、觀光區位及功能、地區需求、農特產等，以作為納入車站整體設計構思之參考素材。該委員會成員包括地方文史工作者、地方學校建築學者專家、觀光局、地方政府、臺鐵局及本局代表。希望藉由這種設計機制與模式，透過建築師巧妙的設計手法來創造空間效果及造型語彙，達到具有國際水準的設計案，建構一個永續發展兼具多元文化內涵的車站建築為後山觀光加分。臺東地區沿線計有臺東



圖三：國際觀光魅力據點A（圖片提 供：皓宇工程顧問公司＋何侯設計）

嚮，建築 310 Lecture

後五都時代的後山危機與挑戰：花東發展條例下的臺東縣城鄉風貌改造




站、鹿野站、關山站、池上站，由大藏聯合建築師事務所甘銘源建築師設計。其中臺東站整合了站前廣場景觀及交通動線，更規劃有後站出口動線銜接史前文化公園二期（中冶環境造型顧問公司郭中端景觀設計師設計），完成後將是全國第一座與大規模的考古歷史遺跡結合在一起的車站。

臺東舊市區翻轉計畫

臺東舊車站位於臺東市中心商業區，為臺灣鐵路管理局臺東線、南迴線的鐵路車站。八十一年十二月十六日南迴線全通，九十年五月三十一日臺東舊站廢站後造成市區商圈沒落，本站附近商圈也依然未有發展，形成都市發展的特殊現象。沉寂了十數年之後的臺東舊市區終於在一○○年開始由臺東縣政府跨局處爭取中央各部會競爭型計畫，發動國際觀光魅力新據點（觀旅處爭取觀光局競爭型計畫）、...


皓宇工程顧問公司汪荷清總監與何侯設計侯貞夙建築師設計）、原住民文創園區（原民處爭取原民會競爭型補助二億，九典聯合建築師事務所張清華與郭英釗建築師設計）、青年旅館（建設處爭取公共工程委員會閒置空間再利用示範案）、電影城（建設處與國有財產局合作

圖三：國際觀光魅力據點A（圖片提供：皓宇工程顧問公司＋何侯設計）

站、鹿野站、關山站、池上站，由大藏聯合建築師事務所甘銘源建築師設計。其中臺東站整合了站前廣場景觀及交通動線，更規劃有後站出口動線銜接史前文化公園二期（中冶環境造型顧問公司郭中端景觀設計師設計），完成後將是全國第一座與大規模的考古歷史遺跡結合在一起的車站。

臺東舊市區翻轉計畫

臺東舊車站位於臺東市中心商業區，為臺灣鐵路管理局臺東線、南迴線的鐵路車站。八十一年十二月十六日南迴線全通，九十年五月三十一日臺東舊站廢站後造成市區商圈沒落，本站附近商圈也依然未有發展，形成都市發展的特殊現象。沉寂了十數年之後的臺東舊市區終於在一○○年開始由臺東縣政府跨局處爭取中央各部會競爭型計畫，發動國際觀光魅力新據點（觀旅處爭取觀光局競爭型計畫，皓宇工程顧問公司汪荷清總監與何侯設計侯貞夙建築師設計）、原住民文創園區（原民處爭取原民會競爭型補助二億，九典聯合建築師事務所張清華與郭英釗建築師設計）、青年旅館（建設處爭取公共工程委員會閒置空間再利用示範案）、電影城（建設處與國有財產局合作

招商投資，秀泰影城經營）、建國百年地標（文化處爭取文建會競爭型補助六千萬，衍生工程顧問公司李如儀景觀建築師設計）等五個個案，計畫以三年為期的設計與工程執行完成臺東舊市區翻轉計畫。臺東市是臺東縣的經濟、交通、文教中心，九十九年縣市合併升格後，臺東市成為目前本島總面積最大的縣轄市，人口約十一萬人；其中原住民人口約一萬七千人，為全臺原住民人口比例最高的城市。這個占臺東縣人口近半數的日昇之都臺東市，因為交通樞紐遷移而造成市區產業十多年蕭條之後，需要重新定位舊市區再造與公共建設再挹注，俾使臺東市百業復甦找到它在環太平洋城市的關鍵位置。

宜居城市臺東不缺席

一〇〇年臺東縣初次參加「宜居城市國際大會」國際花園城市獎即入圍，雖然最後沒有獲獎，入圍已經是對臺東縣努力的肯定，更重要的是獲得一次國際交流機會。宜蘭縣城鄉治理經驗已逾二十年，高雄都市設計經驗也有十年，臺北市近年舉辦國際活動，臺中市常辦指標性國際競圖，臺東縣如何在臺灣創造獨特而動人的經驗是一大挑戰與考驗。生活在臺東的朋友們都可以感受到這是一塊無可取代的現代桃

圖四（右頁上）：國際觀光魅力據點B
圖五（右頁中）：國際觀光魅力據點C
圖六（右頁下）：國際觀光魅力據點D
（圖片提供：皓宇工程顧問公司＋何侯設計）

花源；豐富景觀資源，多元文化交融。地處東南隅的台東，在這塊土地上，一直是政治、經濟的邊陲地帶，受限於地形阻隔，臺東工商發展的條件不佳，各級產業生產力有限，整體發展相對遲緩。然而物極必反，當物質開發到極限，價值的尺度也隨之改變，曾幾何時，臺東已成為臺灣最具吸引力的現代桃花源。臺東縣是臺灣第三大的行政區，人口僅有二十三萬多人，人口密度全臺最低，因此寬廣的居住感受，是西部縣市難以企及的。以臺東市區的森林公園為例，面積就超過十個大安森林公園，其中有廣達十公頃的大草原、蝴蝶生態保育區、充滿天然綠意的鷺鷥湖和景色優美秀麗的琵琶湖；跨過綠水橋，即是臺東市海濱公園。臺東的產業發展思維，必然要往環境永續、活化人文資產的方向前進，才能走出自己的路。區式的集體開發案，並不適合臺東，因為自然環境是臺東無可取代的資產，應以不過度的公共建設，盡可能保留空間特色，像池上大波池，或富山禁漁區的規劃，都以生態復育的立場，成功改造地景，並為地方觀光旅遊注入新活力。過去幾十年來，在環境保育觀念、社區營造意識抬頭，臺東居民參與公共事務的熱情也逐步加溫。位於縱谷線，規劃為「養生慢活庄稼園」的池上萬安社區，居民多以務農為業，以池上冠軍米聞名，近來除了訴求有機、無毒農業，更以無電線桿、無農舍錯雜、一望無

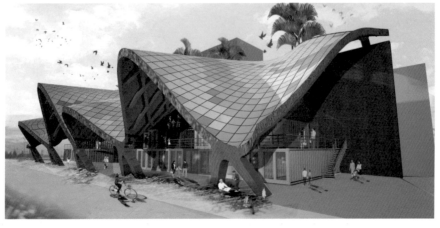

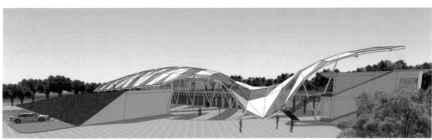

際的田野吸引遊客前往，進而帶動地方民宿、餐旅業興起。濱海線匯聚文創新住民：背山面海好視野，創造力不可限量。這種新形成的莊園經濟，讓在地居民更有自信，並學著以主人，而非商人的身分，與遊客分享好的生活形態、品質和環境，此外，一些外來新住民對行銷臺東，也有很大的貢獻，包括臺灣好基金會、公益平臺基金會、捷安特旅行社……等，都加速臺東慢遊風氣的形成，讓越來越多人看見東部之美，甚至愛上臺東、移居臺東。臺東就像加州，最大的資產是環境和文化，只要把交通、網路公共設施做好，移民自然會慢慢聚集過來。行銷臺東，不只要走上國際舞臺，更重要的是，讓外界願意走入臺東，感受這裡的一切。如為慶祝建國百年，蘭嶼達悟族造出百年最大的十八人座拼板舟，於一○○年六月底下水橫渡黑潮，訪問西岸城市；又如一○○年七月在鹿野首次舉行的熱氣球嘉年華，讓許多旅客享受到乘風升空，鳥瞰壯觀的山海景色。未來，讓所有來到台東的民眾，都能在此感受不一樣的生命體驗。全世界於廿世紀末有十%的都市人口，在二十一世紀末全球將有七十五％的人口居住在都市中。當臺灣五大都會也跟著全球趨勢發展成為巨型城市，東岸的臺東終將慢慢蛻變成為宜居的微型城市。

圖七（右頁上）：原住民文創聚落A
圖八（右頁中）：原住民文創聚落B
圖九（右頁下）：原住民文創聚落C
（圖片提供：九典聯合建築師事務所）

參考引述資料

一、「內政部營建署城鄉發展分署，推廣行銷東臺灣養生休閒產業暨人才東移資源整合計畫案」期末報告　促進市。書。

二、景觀法草案。

三、花東地區發展條例。

四、今週刊──宜居城市，台東篇。

圖十：熱氣球嘉年華（徐明正攝）

18th
淡江建築第十八屆

淡江大學建築系 2010 年傑出系友
TKU Distinguished Alumni of 2010

黃瑞茂 |Huang, Jui-mao

現任

淡江大學建築學系專任副教授兼系主任
淡水社區工作室主持人
前專業者都市改革組織理事長

學歷

臺灣大學建築與城鄉研究所博士
臺灣大學建築與城鄉研究所碩士
淡江大學建築學士

出版

2013	農村策略場（編著），淡江大學出版中心。
2010	藝域書寫——生活場景與公共藝術的行動對話，臺北：OURs。
2002	推動閒置空間再使用國外案例彙編（編著），行政院文化建設委員會。

參展

2013	「找尋淡水的中山公園？」上海美術雙年展
2012	「2012 大地藝術祭」「繞境」（達達創意創作顧問）
2012	「村落的形狀」，樹梅坑溪環境藝術行動計畫，竹圍工作室（獲 2013 台新藝術獎）
2007	深圳香港雙城雙年展

黃瑞茂，現為淡江大學建築學系專任副教授兼系主任、淡水社區工作室主持人、前專業者都市改革組織理事長。畢業於臺灣大學建築與城鄉研究所博士，致力研究於在都市設計與社區設計，長期關注臺灣在社會轉變過程中，其各種面向之都市空間議題，諸如歷史保存、生態永續、接近城市的權利、公共藝術與社會住宅等等。

臺灣有「都市更新」嗎？──從街頭回到機制　黃瑞茂　主講

一、前言

「文林苑」事件之後，不管在抗爭現場上，或是接到請求解答疑惑的電子信，許多無端被捲入都市更新的民眾望著資料，說著自己的遭遇與資訊欠缺下的擔心，一些受到建商的不公平對待，請教市政府也無法細緻回應心中的疑惑！看起來，都市更新的政策並沒有帶動都市發展的期待，反而這些不放心與不滿已經在城市延燒！

是什麼力量，讓這些官員、專業者與建商逐漸相信資訊不公開的非理性的運作可以帶來美好都市發展圖像呢？當民間團體不斷提出問題，發表不同意見，卻一直被視為偏激，不見政府去回應。

在這不相信溝通的法令與機制下，眾人皆知背後所掩蓋的非理性都市炒作的結構性問題。如何面對新的都市市民的期望以及逐漸打開來的資訊下，都市更新的操作如何細緻的回應！還是又回到舊路，在壟斷的資訊中，自我感覺良好，將市民視作為無知的接受者呢？這個將會

是未來推動都市更新的最大挑戰！

不管市政府或是內政部都將修法當作事件的回應。然而我們要問的是，這些年來所浮現的都市更新的爭議，真的透過修法來解決嗎？都市更新條例的修訂可以回應到目前為止所爆發的爭議嗎？

臺北市政府依據「地方自治」是有實際能力的，當台北市政府可以透過種種的行政命令的機制設計，可以讓「一○一」突破既有的法規限制，發展成為世界第一的設計方案！「四五層公寓二倍容積」政策或是「安康平宅」透過都市計劃變更，在短時間內，可以將容積率提高為二倍。相對的，我們觀察文林苑事件之後的臺北市政府在機制上的作為，結果顯示，臺北市政府除了持續以「活動式」的「都市再生」告訴市民「推土機式的都市更新」之外，還有許多改造城市的方式。或是一連串的行政命令創生許多容積獎勵的項目，是為了讓「四五層公寓二倍容積」政策可以落實。而對於相關都市更新機制的修正上卻是無所作為。

另外，當容積政策在營建署、臺北市與新北市政府的競逐下，已經將「容積獎勵」從都市環境品質的塑造，發展成為一種地方政治操作

的「提款機」，同時透過「衍生性」商品的特質，成為高房價炒作的預期心理的助燃劑。容積獎勵可以預見的是，爭議仍在城市空間中迴盪！

二、二十年了，都市更新成就了什麼？

《都市更新條例》第一條開宗明義地說：「都市更新」是「為促進都市土地有計畫之再開發利用，復甦都市機能，改善居住環境，增進公共利益」。同時，《都市更新條例》第六條亦強調主管機關必要針對都市中有公共安全之虞、未符合都市應有機能、具有歷史、文化、藝術等紀念價值等建築及其所在地區，展開「優先畫定都市更新地區」，主動由政府主導進行都市更新，強化都市機能。

事實上，在法令不斷鬆綁以及房地產炒作下，都市更新個案主要還是在房價最貴的臺北市。二○一一年底的統計，臺北市十二個行政區總共有六百多件都市更新案，其中，房價最高的大安區就超過百件，而最需要都更的老舊社區，大同與萬華才二十件左右。而臺北市政府所推動「四五層公寓二倍容積」政策推了將近二年，也只有二個個案

通過。這樣的成效凸顯了都市更新的限制，無法脫離房地產市場而發揮改造城市頹敗的地區的作用，所以當都市長不斷強調「都更救城論」時，我們實在可以質疑這顯然是開錯了藥單。

二十年前臺北市政府依據環境現況需要進行更新而劃設的「都市更新地區」，到目前為止，已經進行都市更新的地區幾近於零。改變的是，都市更新的實施者從政府變成了建商，不管是都更單元範圍劃設，或是權利變換的進行種種，建商都取代政府而扮演主導的角色。過度授權的結果，都市更新實質上已經成為「變相的土地徵收」，規劃論述從環境改造跳到公平正義的議題。

為了鼓勵建商下場進行都市更新業務，臺灣政府不斷以「容積獎勵」作為誘因，於是「建商式都更」已經發展成為本土都市更新的特色。雖然，許多官員與專家常常舉「六本木」的案例說明都市更新的好處，但是事實上，我們所進行的個案，以日本的機制來看，其實沒有都市更新的成效，最多只是「建築改造」！以目前可以進行都市更新的面積，基地面積從二千、一千降低到目前的五百平方公尺，約略在一百五十坪大小的土地就可以進行「都市更新」。這樣的都市更新

臺灣有「都市更新」嗎？——從街頭回到機制

可以帶來怎樣的公共利益呢？

配合一個個「建築改造」案加上二倍容積的獎勵措施，需要進行個別的細部計劃變更，不只造成人員的負擔，同時也可以預計，這些沒有總量管制的容積獎勵，將破壞都市計劃規範的公共設施的容受力。

於是，都市防災與交通等項目需要靠公務人員用法規解釋的方式來解套，而不是一套合理的都市計劃規範。於是過度容積獎勵所製造出來的外部化問題將由未來住戶與周邊居民來承擔，建商早已遠離。

因此，當前的都市更新只是「小規模、集中市中心高房價地段、只求房價翻漲」的建築改建行為，無法促進土地有效利用，也難以復甦都市機能、增進公共利益，和《都市計畫法》、《都市更新條例》揭櫫的精神「背道而馳」，「孤島式」的都更，並未讓我們的城市環境獲得改善。從目前都市更新的效益來看，「孤島式都更」的概念清清楚楚點出「都市更新條例」並無法造成社會大眾所期待的都市改造的遠景。

三、郝龍斌市長說：「這是中央『法令』的問題！」

檢視過去內政部營建署所制定的相關法令，可以發現一九九〇年代地方派系的民意代表進入立法院與中央官僚架構出黑金體系，政府行政部門淪為專業的「管道」與「巧門」。一路關於都市炒作的法令一條條的被創生出來，這一群由國民黨、民進黨、台聯黨、親民黨與無黨聯盟委員所組成「建商黨」針對都市更新條例進行了八次的修法。

每一次修法就是一次鬆綁，檢視這二十年的內政部營建署的種種作為，躲在城市戰場之外，沒有反省，只是變本加厲。從「開放空間容積獎勵」開始，到「開放性」的「公共空間私有化」的質疑，建商獲得實質的容積獎勵利益，將開放空間圍起來的建管問題留給住戶去面對。挪用古蹟保存的容積移轉成為公共設施保留地年限的解套機制，或是透過建築技術規則的修訂，製造大量的「免計容積」。到目前為止，約略占平面面積的三成以上，嚴重破壞都市環境品質（內政部營建署，2008）。

每一次爭議的發生，引起修法的呼聲，但是修法之後不是更細緻的規範，而總是埋下「巧門」，因此，有關與容積的議題不斷，整個機制一再扮演建商立委與政商聯盟的前進指揮所。

前年通過的「抵繳代金」看似解決容積市場的壟斷問題，但是卻將「容積」更推向無法控制的境地，將原本固著於土地的容積轉變成為「衍生性商品」，針對真實生活所在的基地條件在新的遊戲規則中已經不復存在。也就是說，我們所關心的都市環境品質已經不是都市發展與建設需要去考量的目標與內容了。

內政部營建署更在「促參」的機制上，發明了「預標售」制度，在還沒有徵收土地之前，就進行招商工作，因此以後上門徵收的單位不是政府而是「公司」，你敢不簽嗎？

容積獎勵已經成為臺灣都市更新機制的核心條件，原本應該由政府所推動的都市更新工作，全面性的透過容積來獎勵建商進行都市更新，成為臺灣都市更新的特色，也是問題所在。

營建署所訂定的「容積獎勵」從法令到了地方政府將之落實成為政策來推動時，地方裁量所造成的問題，成為互踢皮球的狀況！面對此一亂象，監察院在這四年間一共提出四件有關於容積相關議題的糾正

案以及一件專案調查報告，從個案開發、通案法令與容積獎勵的本質進行細緻的討論，而提出糾正案。

表一：監察院有關於容積獎勵所引發爭議的糾正案與專案報告一覽表

文號／案號	個案	監察院通過日期	提案監委	糾正對象／調查報告	建議要點
099 內正 0005（監委糾正文）	元大建設一品苑	2010.01.06	馬以工、林鉅鋃、陳永祥	臺北市政府、臺北市都市發展局、臺北市工務局	
099 內正 0002（監委糾正文）	新店機場（美河市）	2010.01.13	黃煌雄、劉興善	內政部、臺北縣政府、臺北市捷運局	
099 內正 0020（監委糾正文）	停車獎勵要點	2010.06.02	洪昭男、馬以工、林鉅鋃、陳永祥	內政部	
099 內正 0040（監委糾正文）	容積總量管制	2010.11.03	劉玉山、程仁宏	內政部	

1010800046號	容積移轉、買賣及總量管制（監委專案調查報告）	2013.01.03	馬以工、葉耀鵬	對都市計畫法無法管制容積提出檢討，並研議建立容積交易平臺

監察院糾正文中，直指容積獎勵已經超越了原本作為都市環境品質改善的目的，許多新增的獎勵項目反而造成新的問題，如刺激高房價等等的問題。「內政部及臺北縣政府漠視都市計畫與都市設計的願景，導致投資者得以藉聯合開發名義，超出細部計畫實質計畫的規劃目標，在捷運系統用地上，利用聯合開發及其他獎勵所得樓地板面積，興建容納戶數2417戶的16棟大樓，並設置高達2614個停車位，而且法定空地不足，嚴重破壞都市均衡發展與居民生活環境。」（監委糾正文，099內正0002）「欲達成其個別之政策目標，誘使開發商透過各種獎勵容積或容積移轉手段，增加土地利用坪效及價值。」（監委專案調查報告，1010800046號）

但是，不管監察院如何糾正，新北市朱立倫市長所謂「合法圖利」說明了政治現實！容積獎勵已經超越了行政規範，反映了中央到地方有關於地方政治新的結構關係下新的連帶關係的形成，容積的虛擬性

質如「潘朵拉的盒子」一樣無可收拾，甚至超越了事證調查的力量。

在機制的執行上，內政部的「都市更新訴願委員會」原本應該扮演都市更新遭遇問題的協調機制。但是，營建署如何面對都市更新的問題呢？在都市更新訴願的輔導會議上，營建署採取選擇性態度來處理建商與一般民眾的問題。對於建商的偏袒事件時常上媒體，被詬病。建商的提案遭到地方政府駁回時，在訴願會中，營建署強硬的要求地方政府翻盤，照著建商的提案繼續執行！並且在會後，依照建商的意願而發文給地方政府修改決議！但是，都市更新受害者所提出的輔導會議，卻需要經過多次民間社團的抗議之後，才勉強召開。而會議結論竟然只是以「會議紀錄」的行文方式通知地方政府「供作參考」。

這不只是法令的問題，而是態度問題。

四、李鴻源部長說：「『法』沒有問題，是『執行上』的問題！」

在警察舉起盾牌進行驅離的當下，現場指揮官大聲呼喊「最高法院已經判決！」「王家要二億！」的聲音仍在警察背後迴響，這幾句話道盡了基層官員的「無奈」！更顯這是一場荒謬的「城市戰爭」！

臺灣有「都市更新」嗎？——從街頭回到機制

臺北市的官員是在無奈中執行這個由中央法令所規範，經過法院所判決的行動嗎？真的是如身處處長在一場座談會中所講「這個詮釋權完全由中央來控制，所以你對都市更新有任何現在法令的拘束和限制，地方政府毫無詮釋權！」（2010，0810）真的是這樣嗎？

臺北市政府在九十八年四月一日宣告「臺北好好看系列計畫」動。「短期以為了花博會以改善重點景觀地區的，提升臺北市的國際形象」。其中「地標建築」是依據中央九十七年九月十二日新修訂都市更新建築容積獎勵辦法第十三條規定指定策略再開發地區，其獎勵後建築容積得增至各該建築基地法定容積之二倍。花博結束二年了，卻還沒有一棟地標建築被蓋出來。於是我們發現，這完完全全是假借舉辦花博之名，行「容積縱放」的政治操作，平百無故的給出了上千坪的容積獎勵。

花博會留下的「綠地換容積」的爭議，而這個爭議主要是要去支撐「二倍容積」引起的爭議，一系列的獎勵名目，在選舉政策作為前導下，容積獎勵的操弄成為行政官僚的核心任務，於是各種獎勵名目，不管合不合理，都可以成為容積獎勵的項目，包括開放空間、停車、

環境融合、創意建築、臨時的假公園、防災、無障礙設施、綠建築……等等。這些冠冕堂皇的字眼，就藏著偏離價值觀的事實，例如「綠建築」容積獎勵原意是鼓勵減少碳排，而事實上這樣的獎勵卻加萬倍的碳排放。連基本的「防災」與「無障礙空間」這種基本條件都可以用容積來換取。政府就是這樣昧著專業良知，無視於都市空間品質的惡化，提出各種的獎勵名目，主要是要去支持市長選舉的買票式政策。

臺北市政府透過地方都市計劃的權限，最後在靠近市長選舉的時刻，臺北市長郝龍斌無視於高房價豪宅化的都市現實，提出屋齡三十年以上老舊建物更新可獲得「二倍」容積獎勵，「一戶換一戶」，再加一車位」的政見，聲稱這個政策之實施將有二十萬戶、約一百萬市民受惠。

這樣的政策一舉超越了中央都市更新條例中所規範的一點五倍容積獎勵的上限，引起中央主管機關營建署的不滿，當時內政部長江宜樺卻說：「不太可能。」台北市的說明，「都更專案」是循都市計畫變更程序，就個案對於環境貢獻度，給予適度獎勵容積，屬都市計畫「細

苑」事件中將城市推向「內爆」。

五、「都市更新條例」修法之外，地方自治下的機制作為？

「文林苑事件」中最荒謬的是營建署與臺北市政府在過程中「釋憲」的假戲真作中互相推諉。臺北市政府竟然會發文營建署問「到底違不違憲？」而營建署真的回文說「不違憲」，然後市政府就據以執行拆除的行動。「都市更新」已經像「巴別塔」的故事一樣，立法的中央部門與地方政府部門已經在事件中出現極大落差的見解，有關都市更新終將在慾望沖昏頭中一夕坍塌！

部計畫」層級，只要地方政府授權同意即可，無須內政部審議。

這樣的破壞機制與真實環境的政策沒有看到臺北市專業幕僚的抵抗軌跡，而令由選舉考量的政策取代多年所建立的城市價值。臺北市曾經孕生許多進步的規劃，臺北市曾經開了臺灣的都市設計機制的經驗。臺北市長的政策，無中生有的考驗，沒有配套的執行機制，任令市民為刀俎，法律訴訟事件將不斷，直接挑戰的是有限的人力，操死基層公務人員。這是誰造成的？已經失控的臺北市政府終於在「文林

所謂「徒法不足以自行」都市更新的推動其實牽涉一連串的推動機制，特別是作為直轄市的臺北市與新北市所具有的地方自治的權力可以據以擬定「都市更新自治條例」，以回應都市更新所遭遇的問題。除了法令之外，地方政府所進行的都市更新機制仍舊十分粗糙，連一本操作手冊都沒有的情況下，過多的模糊空間，正是問題叢生的原因。

事件發生了，市政府表現出百般無奈！回顧文林苑走向強拆的結果，是真的無法挽回下的結果嗎？過程中到底有沒有機會翻轉，或是一種轉念就可以不會有這樣的悲劇發生。絕對不是「依法行政」的簡單問題，事業計劃書送到審議委員會，真的沒有機制去注意一下嗎？目前的審議委員會只能進行「程序審查」，如果連這個問題都沒有被提出，那這樣整個審議委員會可以廢止了？資訊不對等的現實，市民總是站在弱勢的位置，這個處境臺北市政府的各級官員與委員會不清楚嗎？都更處只能被動的發文召集協商，卻無法處理法令的缺陷。被動地等到行政救濟走完，然後「依法」進行強拆！

依據「都市更新受害者聯盟」或是許多專業者著書（蔡志揚，

2011；張金鶚，2011）所整理的諸多問題，指出整個機制的種種環節因為欠缺配套而問題多多。但是卻不見營建署或是地方政府著手進行改善的工作，任由這些問題攪亂民眾安居的心情，無奈情緒在都市空間中延燒。

面對這樣的指責，臺北市政府都市更新處仍舊將力氣投入於「活動式」的都市再生工作上，而對於都市更新不完備的問題無所回應。以目前的人力與資源，放在處理問題，藉以擬定永續的機制以及完整的配套，如審議機制、都市更新操作說明書（SOP）寫作等等。過程中需要更多的人力投入於與市民進行細緻的說明，讓市民可以充分掌握都市更新相關資訊。

「文林苑」事件發生之後，不見臺北市政府進行有關機制的調整與修正，而更加變本加厲的各種容積獎勵或是提出具有爭議的「都更」引起民眾的反感。當市民大眾失去信心時，政府遮遮掩掩、起起反反的作為，已經將公信力葬送掉了。

六、都市發展真的需要「都市更新條例」嗎！法如何修？

郝市長與李部長已經非常清楚點出臺灣的都市更新所面對的問題癥結所在，一部充滿爭議的法令，加上傾斜的操作機制，既有的都市更新列車的　動，所造成的問題比成就還多！

在《2015日本大轉型》一本書中，談論了經過泡沫經濟之後日本城市的總體建設的思考，書中提出地方政府將面對「同時更新時代」的挑戰，因為目前城市中的公共設施多半是從一九六〇年代到七〇年代初期所急速建設出來的。面對公共設施的使用性能定為四十年的話，而預測地方政府在未來五到十年間將會同時面臨大規模的設施修繕及更新改建的需要。

提出這樣的警訊，日本政府是依據消防廳的調查「防災據點之公共設施等的耐震化推展狀況調查報告書」（野村總和研究所，2007）。對照一下，郝市長的「都更救城論」拿出地震災害作為推動都市更新的必要。完整的調查報告在哪裡？將臺北市所面對的城市改造的急迫性，完全依靠容積獎勵的「都市更新」政策來達到，試問政府的功能

何在？而依據目前「失控的」都市更新機制所完成的成效來說，要何年何月才能讓所有城市居民可以有如郝市長所謂的「免於恐懼」的日子！回到現實，都市更新的支持條件，完全在於房地產市場的活絡與否？因此要問，如果房地產市場景氣不好時，我們的城市就不需要都市更新了嗎？

設施修繕、更新改建或是景觀改造本屬於經常性的都市更新工作。這些事項本來就有相關法規所規範，建築的性能如果有問題就應該依法執行補強或是拆除。將這些工作的執行完全推給目前的「都市更新條例」，可以說是一種卸責的行政作為。更荒謬的是，現行都市更新機制根本上已經嚴重破壞都市計畫的規範，讓都市生活環境品質因公共設施容量不足或水準低落而與災難共存（都會區中許多新建大樓周邊地區的既有道路尚未開闢，就已經核給容積改建大樓。文林苑北側的道路何時開闢呢？）。

九二一地震之後，臺灣各地建築的耐震係數增加，特別是一些公共建築需要面對法令的檢驗，以維護公共安全。所以這些公共設施需要經過新的結構安全檢查，這些急迫的工作，完全需要政府開始逐年編

列預算進行修繕與改建工作。

除了設施的性能改造因素之外，臺灣歷經經濟起飛所支撐的生活方式與生活價值，已經轉變。特別是周休二日之後，一般市民對於休閒生活的需要逐漸增加與多元，老齡化社會對於新的都市社會照顧與生活學習網絡的建立，年輕人如何能夠在城市中住下來，公共的社區托育可能比補助來得更能夠大動人心，九年一貫的教育如何「轉變城市成為學校」，可以提供足夠的學習性機制等等。對於地方政府這些需求的增加已經排上議程表，打造一個可居的都市已經是基本條件。因此，對於地方政府，財政將是一個大的負擔。在這個挑戰下，關於都市更新的工作需要全面調整。

首先，都市建築的更替屬於常態性的都市週期。而面對真實條件下，都市更新政策的積極意義在於如何創造條件，讓需要更新的地區啟動更新機制，而不能受制於房地產的支持。也就是說，臺北市有都市更新需求的熱區應該是在萬華大同等等。這些地區是市場所不支持的所在，都市更新無法自然 動，但是這些地區面對了建物老舊與公共設施不足等急迫性。如漢寶德教授指出「正因為牽扯到很多公

共建設的問題，都更至少應以都市街廓的規模為單位」（漢寶德，2012），而這正是目前都市更新的弊病，以都市街廓為單位的意義不就是回歸都市計劃的範疇嗎？因此，在民間版本的修法策略中，明白的提出「廢都更條例，回歸都市計劃法」的構想！主要是希望可以跳開「文林苑條款」的修法，而能夠找到一套可以永續運作都市轉型機制。

其次，面對都市發展的需要，政府需要重新思考都市建設投資所增加的「容積」，應該拿在政府手上，作為回應前述都市公共設施改造與提供的財務支撐，而不是平白的奉送給建商！也就是說，我們需要取消各種容積獎勵的誘因回歸都市計劃精神與機制，讓都市建設的成果（容積）由全民共享，徹底改變目前以「容積放送」（原本容積獎勵是對於公共利益創生的獎勵，但是目前各地政府的容積獎勵已經成為給定的條件）作為誘因的都市更新模式。

第三，在以容積為獎勵作為前提的都市更新，建商所擔負的極大風險也造成種種問題的所在。目前之「建商式都更」中實施者與地主權利不對等，都更推動缺乏信任基礎。此結構製造出實施者（建商、自

主更新會）與原土地及合法建物所有權人互相競爭與搶奪之陷阱，雙方因前述所言之利益之利益不一致，永遠站在對立面而無法積極合作並創造最大利益。實施者掌握有推動整體計畫進程與規劃詮釋之實質權力，與資訊不對等、社會與金錢資本上的絕對優勢，實施者惟有以各種方式收購土地、收買地主等方式趕走地主，以取得地主之身分，進一步造成現在都市更新中，建商需利用各種合法與不合法之粗暴方式進行都市更新，進一步破壞都市更新執行過程的信任基礎。這是很具體目前「建商式都市更新」問題叢生的關鍵。在此一情況下，所謂「假權變，真合建」成為普遍的經驗。許多曾任審議委員的專家學者也在二○一一年十二月三十日內政部營建署舉行的「都市更新執行機制檢討與展望座談會」坦言：「審議都是審假資料，浪費時間幹嘛？！」

修法的關鍵在於面對問題，找到可以操作的機制。要從問題中進行檢討，讓都市更新工作可以永續推展下去。這樣的目標，恐怕需要回歸都市計劃法，從都市發展的定位開始，強化政府在公共環境改造上的積極任務為主，而不是將房地產當作都市發展的目標。

七、小結

士林王家拆除事件之後，臺北市政府任由暴力在街頭對峙，而無所作為。簡單推給中央修法，但是為了「四五層公寓容積二倍」政策的配合手段沒有停止過。這種將都市更新當做都市政策的城市，除了不斷墊高房價之外，實在看不出都市發展的價值何在！如果這是一個負責任的地方政府，而如果都市更新是一項都市的重要政策，管建署與臺北市政府並沒有積極在機制面的反省與討論，透過修法的方式讓都市更新成為永續的城市營造機制。顯然，臺北市政府的存在正當性已經自我繳械，剩下的只是為了眼前的個案通過，去證明「四五層公寓二倍容積」政策是可行的。

營建署則是一邊說要修「都市更新法」卻又是在「容積術」中變本加厲的以「抵繳代金」方式，將容積變成為「衍生性商品」的金錢遊戲特質，建構了「容積銀行」。於是都市密集地區居住品質的惡化已經成為宿命。

因此，不管修不修法，都市更不更新，都只是「容積術」操演的階

段性作為。不管地方政治關係如何重組，容積已經透過制度性的保障成為「提款機」，除了將加重都市核心區域的房地產操作之外。

都市更新不應該成為餵養大型財團的工具，不只是數字或是房地產的期待，而是真實的生活所在，這樣透過容積獎勵的都市更新，最後將只是個別建築的改造，並無法造成社會大眾所期待的都市轉變的願景。而地方的再生也應要平衡不同部門的產業、照顧中小型產業的發展，更需要深思的是，「豪宅空城」的公共性衰退，臺北市中產階級開始「用腳對抗高房價」（天下雜誌，2008）往新北市（臺北縣）發展。而「以開放空間為名」的數字邏輯所創生的空間，已經大大改變了市民習慣的生活空間，「視覺化」取代了身實生活的遭遇。從都會區周邊到市中心區一個個「大門深鎖的社區」（Gated community）將世界一分為二，提供轉變臺灣社會，滋長階級仇視的土壤，這樣的都市發展的轉變是你我所期望的嗎？

（本文發表於「土地與政治學術研討會」社團法人李登輝民主協會出版，作者授權刊登）

臺灣有「都市更新」嗎？——從街頭回到機制

參考文獻：

漢寶德，2012，設計型思考，臺北：聯經出版社。

野村總和研究所「2015年計劃團隊」編著，2015，日本大轉型，曾心怡譯。臺北：寶鼎出版社。

蔡志揚，2011，圖解良心律師教你看穿都更陷阱。臺北：三采。

張金鶚，2011，張金鶚的都市更新九堂課。臺北：方智。

天下雜誌，2008，「城外有春天」專輯，403期，2008-08-13，天下雜誌。

馬以工與葉耀鵬，2013，「現行容積移轉、買賣及總量管制規定」專案調查研究報告案。編號1010800046。監察院報告。

網頁資料：

內政部營建署，2008。都市更新建築容積獎勵辦法本(15)日修正發布施行，2012年5月25日，取自：http://www.cpami.gov.tw/chinese/index.php?option=com_content&view=article&id=8067&catid=92&Itemid=54

要求「公平合理，清新健康」的都市更新，20100810
http://anturbanbulldozer.wordpress.com/2010/08/10/

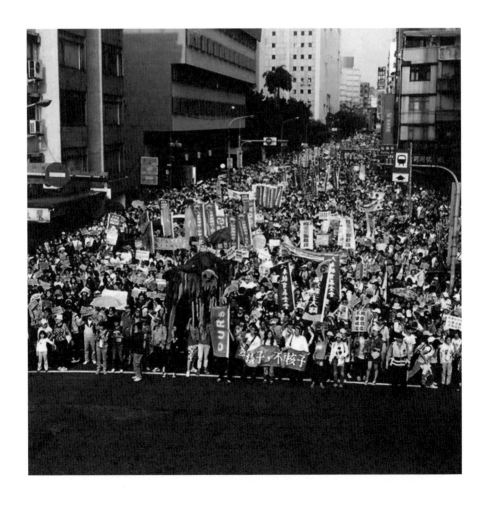

高文婷 |Gao, Wen-ting

21th
淡江建築第二十一屆

現任
臺北市政府都市發展局　　總工程司兼發言人

學歷
中國文化大學建築及都市計畫研究所碩士
淡江大學建築學士

經歷

2012.06 - 2012.08	臺北市政府都市發展局	主任祕書兼發言人
2012.02 - 2012.05	臺北市建築管理工程處	主任祕書兼發言人
2009.07 - 2012.02	臺北市建築管理處	主任祕書兼發言人
2009.03 - 2009.07	臺北市政府都市發展局	副總工程司
2007.05 - 2009.03	臺北市建築管理處	副總工程司
2006.08 - 2007.05	臺北市建築管理處	科長
2002.01 - 2006.07	臺北市政府工務局建築管理處	科長
2000.04 - 2002.01	臺北市政府工務局建築管理處	正工程司
1998.05 - 2000.03	臺北市政府工務局建築管理處	副工程司派兼股長
1997.10 - 1998.05	臺北市政府工務局建築管理處	幫工程司派兼股長
1994.06 - 1997.10	臺北市政府工務局建築管理處	幫工程司
1992.12 - 1994.05	臺北市政府工務局建築管理處	工程員
1990.06 - 1992.12	臺北市政府工務局建築管理處	助理工程員

高文婷於淡江大學畢業後，隨即進入臺北市政府建築管理及都市發展相關單位服務。

在臺北市政府服務至今將近二十五年的時間，由於擁有完整的公務體系服務經驗，讓她對於城市治理與建築管理有著全面性的關照及思考，來啟發我們認識城市管理的各種面向。

建築人與城市治理

高文婷　主講

今天我要講述大致可以分兩部分：

第一部分，我要很認真地自我介紹，倒不是說認識我有多麼重要，應該說是我走的路算是一種樣板，或許會影響某些人，或者是有些人會想跟著我的路走。

第二部分，我為大家帶來建築人城市治理的內容。我想打開大家的廣度，知道學建築的人面對未來，進到社會之後，你有什麼路可以走。我認為都市發展局算是建築人的一個縮影，它很多的路都在這裡交錯，所以希望有機會讓大家認識一下。

第一部分

我是中山女高畢業，七十三年考上文化化學，七十四年轉到淡江建築。大學到最後一年只有畢業設計，因為空閒時間不少，下午就繳錢

去K書中心讀書。那個時候我記得是八月一日開始去讀書，後來到七十八年年底，當時每年是八月公務人員高考，每年十二月則是建築師高考。當時還沒有畢業，還沒有畢業證書，就想說去考考看看。因為我想說那是模擬考的性質，去看看考題怎麼樣，我可以練習一下。沒想到隔年三月放榜我考上普考，因為我還在在學，那時候我去申請延訓，到六月畢業以後去申請接受分發，結果被分發到臺北市政府建築管理處的建照科。七十九年六月進到公部門之後，我從助理工程員開始，平均兩年換一個職位。助理工程員、工程員、幫工程司、副工程司、股長、正工程司、科長，我每一個位子都待過。到了九十一年我接了建照科科長，那時候我進公部門十三年。

念建築的人很自然地就會到建管處來，建管處是建築管理的專責單位，其實以前以為建管處就是發執照，後來才知道建管處其實是包羅萬象，從建照管理、發放、施工管理、所有建築物的使用管理、違建查報，到公寓大廈甚至廣告物等等都在建管處的領域裡面。九十一年當了科長，做了五年半，到九十六年我升了副總工程司，之後隔年我到局裡面當局長的機要祕書，之後又回到建管處當主任祕書兼發言人，到了一○一年去年我又回到都發局去。

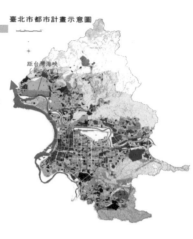

臺北市都市計畫示意圖

距台灣海峽

● 土地面積： 272 km²
● 非都市發展地區
　• 農業·保護·行水區·國家公園
　➤佔全市土地面積百分比：50.7%
● 都市發展用地
　包括…
　• 住宅區: 31%
　• 商業區: 7%
　• 其他: 11.3%
　➤佔全市土地面積百分比：49.3%

圖：臺北市都市計劃示意圖

我要跟各位說的是，其實考試非常重要，現在是個考試用人的時代，不論做什麼事，你都需要一張證照，所以在學校千萬不要以為建築系的課只有一門就叫設計課，能夠靠單設計吃飯的人太少了，一個了不起兩三個，其他人都要靠其他專業，如果大家有認知的話，等一下到最後一個階段我再跟各位說，我們的求學態度應該怎樣。

第二部分

相信大家不一定很了解臺北市的數字，這邊做了一些城市的簡介。

臺北市是五大山系、四大水系，包含大屯山、七星山、五指、南港、二格山系，然後四條水，其實臺北市是非常生態的城市，不用特意裝扮就是一個很生態的城市。從一八二五年到現在，台北就是從河岸發展出來，所以在都市發展過程中，水岸其實是我們的特色，只是長久以來面對堤防，沒有把它的特色展現出來。

臺北市的土地面積兩百七十二平方公里，我們的人口數因為這兩年的刺激人口成長政策，本來跌破兩百六十三萬，現在這兩年已經回到兩百六十六萬，所以相除之下，我們人口密度大約是一平方公里有

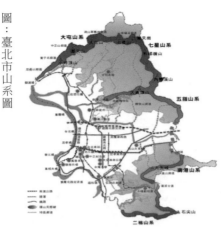

圖：臺北市山系圖

九千九百個人。但是如果扣掉那些保護區、農業區、非發展用地的話，如果用五十％來算的話，臺北市人口密度是一平方公里超過一萬八千人，密度是非常高的。它的非發展建築土地占超過一半，五十‧七％，包含保護、農業、行水、國家公園等等，可開發土地四十九‧三％，其中三十％是住宅用地。

臺北市現在有非常多的點跟線存在，例如師大社區，本來是觀光局想要發展的點。臺北市有些夜市文化、鄉土文化是不錯的，可是現在擦槍走火，那些師大居民是很反彈的，師大社區這樣的問題在臺灣很多地方都有，但為什麼師大這麼明顯？追根究底是因為九十八年法規修改之後，這些商家不需要經過繁瑣的審查就可以拿到商業登記，在短短三年內，從兩百多個店家成長到七百多個，所以樓上住戶就受不了。但是除此之外，其實臺北市有很多好的點，都陸陸續續地被發掘出來。以前大家很怕自己的房子被列為古蹟，現在是很歡迎列為古蹟，因為有容積移轉制度保障地主權利，你把古蹟修好就可以把容積賣掉，容積通常會從地價高的地方賣到房價高的地方，所以容積就從大稻埕跑到中正內湖大安南港來，現在容積接受最多的地方就是這四個地方，這四個地方房價特高，最高超過三百萬，現在西區的容積都

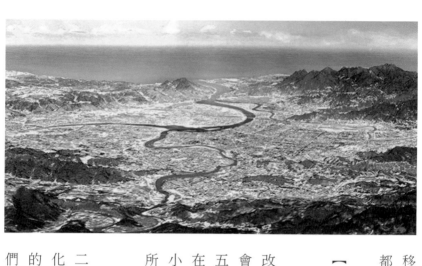

圖：臺北盆地鳥瞰圖

移出去，東區都在接收，現在西門紅樓整建好了，像婚紗街、相機街，都慢慢融入大家的生活當中。

【人口】

社會層面是我們的人口密度越來越高以及人口結構改變，人口結構改變是個非常恐怖的問題，它到底造成什麼問題呢？除了高齡化，社會成本要增高外，所有公共設施的需求配比都會改變。臺北市是平均五百到八百公尺有一所國小，每八百到一千二百公尺有一所國中，現在學校裡的學生每一班只剩二十幾個人。因為少子化的影響，國中國小閒置的空間太多了。既然已經沒有特定需求那就拿來做其他使用，所以人口結構改變對都市的衝擊是很大的。

另外是老人化的敘述，歐洲國家要七十年才到達老人化，我們二十五年就到了，所以這是一個很可怕的現象，我們現在只是高齡化的社會，到了二○一八年可能就是高齡的社會，這比例是很嚇人的。這點我們一直在做努力，鼓勵大家生育，核發生育補助，甚至我們的公營出租住宅政策都跟這個有關聯。

【違章】

大家其實都知道，臺北市大部分的地方都有違建。這些都是社會大眾我們的負擔，不僅景觀衝擊很大，在公共安全上也有很多隱憂。舉個例子，師大夜市我們為什麼要介入處理，其實五分埔跟寧夏夜市也是如此。後來，市政府在四年前推動「臺北好好看」，是專門在拆這些廢棄招牌，那些招牌對我們的生活、景觀影響有多麼大。為什麼臺北市不准十二樓以上做廣告招牌，因為颱風風強雨驟的時候，造成公共安全的疑慮甚大。所以政府要核准任何東西，都要思考在緊急危難時能夠處理，這樣我們才敢核准它，否則寧可不准。

【開放空間】

開放空間也面臨困境，尤其在景觀上缺乏整體性的概念。民國六十九年，當時參考了日本超大街廓的想法後，我們開始有了開放空間獎勵制度的構想，同時因為當時依都市計畫法的規定，公共設施保留地的二十五年取得時限將屆，民國七十九年很多公共設施保留地如

建築人與城市治理

果不取得，就要面臨被撤銷的命運。當時設想的作法是，把部分公園公共設施取消，取而代之的是鼓勵大型開發用地留設公共開放空間，政府給予容積獎勵。後來的執行結果，有些點狀的開放空間還不錯，但缺點是久而久之變得沒有開放性。第二個是點不錯但是線不夠好，第三個是面的經營不夠理想，所以，開放空間臺北市有在做，但我覺得那系統還有待加強，它其實還不夠。

【居住】

在居住面上，國際各大都市其實都有這樣的問題，房價太高漲幅過大，事實上臺北房價還不是最貴的，但是這個房價已經讓大家買不起了。我自己住的房子，民國九十四年買的時候買還不到三十萬一坪，現在已經超過七十萬，如果當時沒買現在是買不起的。這些問題其實都是大家即將面對的問題。漲幅過大也是，目前的市場是賣方的市場，它某種程度上是拉高出來的，不是供需均衡的結果，所以面對這個問題，我們應該規劃設想出適當的政策，佐以公權力去解決，不過這要花時間，而且必須布很多局來處理。

【都發局工作的四個面向】

都市發展局的工作有四大面向：第一個是所謂都市發展，就是都市主要計畫、系統計畫、公共設施開闢等這些都算都市發展層面。

第二個是住宅政策層面，都市發展局以前叫做都市計畫處，都計處以前製作都市計畫，後來在九十三年都市發展局併了國宅處，把國宅這塊領域納進來。為了實現憲法所說的居住正義，意思就是說大部分的人、有錢的人、有能力的、人正常的人都可以自己買到房子，或者租到你要的房子，也都能安居。但是某一些人，比如說經濟弱勢的，社會地位相對弱勢的，家暴受害者的，精神異常的，或者有很多子女，或是原住民等等，要找到一個適合居住的地方並不容易，需要有適當多元的政策來協助他們。

第三個就是都市更新，都市更新擴大營業在九〇年代才開始，前身是都市更新科，但它的效用有限，都市更新大部分都是九〇年以後的事情。都市更新還有整建、維護等很多領域，甚至是我們用都市更新的手段讓都市裡的節點變成公共空間。

建築人與城市治理

最後一個領域是建築管理，從建照管理、施工管理、使用管理，到公寓大廈管理，違章建築處理……等等。如果沒有違章建築管理這隻手在後面的話，是沒有人要申請執照的，它其實很重要。

都市發展局的組織含各個科室還有兩個處，已經有超過一千名員工，算滿多的。這一千名員工的學歷，大概最多的是都市計畫與建築，再來是景觀、地政、測量等等，學都計跟地政是最多的。學建築的優勢是往上到都市發展，往下到一些實務的管理，都能夠勝任，所以建築系的路是很廣的，反過來說，要純粹學都市計劃的人到末端去管理建築細節稍微為難一些。因此，我奉勸各位，在學校什麼課都要認真去學，有法規課一定要上，因為你到社會上就知道，沒有法規觀念，任何想法都是難以實現的，不要眼睛長在頭頂上，認為設計好什麼都不怕，設計再怎麼好，你沒有法規去支撐只是紙上談兵，我很高興聽學長說，現在的設計課都要求法規，因為高考設計的題目都是含法規在裡面。

【都市面的系統整合】

我後面要談的是系統整合。前兩年做了一個北臺灣自行車旅遊的研究案，我們把北臺灣八縣市做了一個總體檢，所有河濱的、山線的自行車路線做一個檢視，現有的總長度就有三百多公里，總共發現二十六個斷裂點。我們後續的研究案跟細部設計就是希望把那二十六個斷裂點接起來，將來如果體力夠好就可以從宜蘭騎三百多公里到苗栗，不但要搭得起來、要接得順，還要做得安全，甚至是要帶動周邊的產業。自行車其實自成一個產業，我們也希望有些地方有些支線，把現有的觀光景點結合在一起，這個是我們北臺區域合作在做的事情中比較有具體成果的一件。

還有另一個是臺北市與新北市有個黃金雙子城計畫，臺北市完全被包在新北市裡面，新北市是臺北市的八倍大，我們被包在裡頭，很多問題其實是要互相協調，像是治安問題、垃圾問題、交通問題、社會福利問題、醫療網路、大眾運輸……等等，都是完全無法分開的，所以有很多必須要合作的事項，此外加上當時的政治環境運作才有這樣的計畫，目前都還在繼續發展當中。

除此之外，都市發展局也很重視都市競爭力評比，我們一直在做這個努力，今年有一個研究案，去了解各個獎項的評比內容並且把臺北市的優劣勢找出來，希望後面透過一些政策的導引，能夠讓臺北市的優勢更突顯，劣勢則能夠盡可能的改善。大家常常聽到城市競爭力評比臺北市得到第幾名或者是經商容易度等，這些評比誰在看？第一個是市政團隊在看，第二個是國際投資團隊在看，所以大家越來越重視這個獎項。臺北市非常積極參與各個獎項的評比，像這個國際最適宜居住獎項，今年是第三年參加，每年都會爭取一些獎項回來，這對於我們都是一個鼓勵。

除了綜合企劃外，我們的主要業務就是都市規劃，例如士林區的通檢已經做了好多年，送了十幾次的專案會議小組，士林北投加起來幾乎占臺北市一半的面積，所以它一次通檢做起來都是十年八年。都市計畫是以二十五年為計畫年期，在這裡要考量二十五年會有多少變化，會有多少人聚集或者是增減，在裡面做出二十五年所需要的公共設施及需求，都要把它畫出來。但是計畫趕不上變化，有的時候像我們算的人口是自然成長率，可是後來是遞減的狀態，甚至是人口結構改變，公共設施的配比就要在控盤下調整，像目前在做的是內湖跟

信義。依照法規每三到五年要作一次通盤檢討，很多對於都市發展的意見都會在所舉辦的公聽會裡被表達，所以這個也是很大的戰場。例如，人民對於希望我家旁邊路要拓寬、希望學校變公園，或者希望增加加油站等，各種意見在這裡較勁角力。事實上，我們正在做一些都市計畫，也都正在努力當中，舉例來說，貓空也是很難解的問題，跟北投行義路一樣，都是在保護區裡面，商圈已經形成，特色已經形成，後面都市計畫才來輔佐，希望它存在的人，要求我們就地合法，但是反對的人就認為它應該被消滅，在這些力量中我們要做一些權衡，我們要啟動一些政策及制度上的設計，讓這些都市計畫能以環境保育為宗旨，又不傷害特色商圈的形成，又有空間顧及公共安全跟生態保育等，這些都要透過都市計畫的制度設計，讓大家有機會享有貓空品茗的空間。

現在來看看捷運的整合關係，捷運站周邊都是臺北市比較有機會發展成高密度的空間，就實際層面來說，捷運需要通風井、進出口等公共設施，但是如果每一個公共設施都要用錢去買話，臺北市沒那麼多錢，所以我們把捷運的出入口、通風井融入兩邊的建築物裡面，這就是我們所說的聯合開發。聯合開發是政府跟民眾談合建的意思，你如

建築人與城市治理

果把土地借我放公共設施，我就給你多一點容積率，這叫公私部門聯合開發案，像大安站就是把出入口放在裡頭，下面站體已經做好很多年後才蓋高樓，這就是聯合開發，捷運先做，聯合開發再進來。目前萬大線跟信義路延伸線就是這樣，我們現在要延伸的時候，就要找到聯合開發的土地。但是，現在有太多的途徑可以增加容積，有時候其他條件甚至更好的時候，地主為何要參加聯合開發？去參加都更獎勵容積都比你多。自從兩年前我們推出了老舊中低樓層的更新專案，那時候就發現聯合開發談不下去，大家說那邊比較好都去做那邊，所以現在反過來希望都市發展局把容積增加，不然聯合開發談不下去會導致捷運蓋不起來。但更困難的是，中央政府又說容積要有上限，要求地方政府容積上限要法制化，一方面非要增加不可，但另一方面又要打壓，所以真的是在夾縫中求生存。

再來談談社子島，社子島的開發有六大步驟：第一步驟叫做防洪計畫，防洪計畫先核定後才能進行後面、第二步驟是都市計畫的核定、第三是環境影響評估、第四是區段徵收、第五是社子大橋、第六是輕軌，六個步驟才可以把社子島開發做完。目前，防洪計畫已經在九十九年核定了，現在社子島的 GL 比較低，依照中央所核定的防洪

計畫，它將來要墊高八點五到九公尺，整個墊高三層樓高。填土是非常不環保、不生態的作法，但是依照它的防洪計畫就必須墊那麼高，防洪計畫通過之後，我們就依照它來做我們的主要計畫、細部計畫，現在已經交由地政局土地開發總隊進行環境影響評估。有一個說法是環評一定過不了，因為它對環境傷害太大，但也有人說還不是那麼悲觀，這個案子尚在審議，所以我也不知道會如何，這些都是透過都市計畫在做地區開發的例子。

大型低度利用土地轉型開發在做什麼呢？例如臺北火車站的 C1、D1 旁邊有個 E1 跟 E2，它是臺鐵早年的房舍，有一部分是古蹟，還有在我們的縱貫線鐵路的沿線，就是從以前的中華商場，然後沿著忠孝東路平行一直到松山、南港車站，這一整塊在鐵路地下化之後多了一條軸帶，多了一條林蔭大道出來，它的兩邊原來都是些瓶蓋工廠、麵粉廠等等，現在都面臨轉型的契機，很多的大型開發就跟交通軸線的翻轉及改變很有關係。

還有一個重要的就是松山機場，這幾年我們會很努力的做這一塊，在沒有桃園中正機場以前，它的角色是非常的重要的，但是有了中正

機場以後它轉為國內機場，而現在又有了高鐵，以至於西部航班全被取代，幾乎沒有班次，現在只有東部跟離島的航班，所以松山機場的角色可以說一直在一個曖昧的狀態。甚至每次到了選舉，就有人說要遷松山機場，但現在中央跟地方都已經定調它要做一個首都商務機場，走複合性發展路線。

在剛開始協調這一塊的時候，因為現在郝市長的背景，還有當時陳威仁副市長有交通部的背景，軍方的態度開始變得非常的開放，很多營區像松齡營區、國泰營區等等本來都是軍事管理，所以大家從敦化北路到松山機場往右轉，就是很長一條沒有表情的都市景觀街道，因為它都是軍營的牆壁，但現在即將會改觀，因為軍方正在釋出大量的土地。軍方會這樣的態度，除了跟掌權者之間有某種程度的共識之外，更重要的原因是我們即將轉為募兵制，所以軍方積極的去活化它的資產，像全臺灣有三千多個軍營跟很多的眷村，它希望能夠改建新的眷村、新建公營住宅等，能夠拿來作為募兵制的誘因。所以態度變得越來越積極，甚至是主動拿土地出來，希望跟我們合作蓋公營住宅，所以軍方的態度一直在活化，昨天的報紙有一個頭條報導在講中央在臺北市的三大金雞母，市政府要插手主導之類的消息，它講的第

一個就是空軍總部、第二個是台北學苑、第三個是華光社區。很多軍方的土地都陸陸續續丟出來希望政府來做，因為這些土地都是低度使用，不然就是荒廢，而隔壁都蓋了八樓、十樓，甚至二十樓的房子，所以它希望能夠改變來增加募兵制的誘因。

都市設計方面則是銜接建築管理跟都市計畫之間的領域。都市計畫管比例與程序，而建築管理老實說只管安全，沒有人管好不好看，都市設計這個制度從民國七十二年開始到現在已經三十年了，開始有人注意什麼叫做好不好看，或者什麼叫做公共利益，例如要求你退縮或者要求你要做某種回饋設施，都是都市設計在處理的事務。早年都市設計最為人所詬病的是沒有標準，各說各話，都審委員怎麼說怎麼算，沒有法規依循，但現在我們都市設計做了三十年後，很多核心價值已經形成，因此我們希望把它列為法規，這是目前要努力的事情。

還有，目前也正在做景觀管理自治條例的立法，會立這個法是因為很多的法規在管我們的環境，但是美醜沒有人管，像是空汙、噪音、公共安全、違章建築等都有管制，但是卻沒有人管好不好看，甚至外牆髒汙不清洗也沒人管、沒有罰則，所以景觀管理自治條例就是從環境景觀面來去補足現有法規的不足，就是這個法規的目的。今年我們有

建築人與城市治理

一個委託案叫做找出台北的城市色彩，因為城市的景觀跟色彩之間，色彩是一個很重要的元素。其實，台北市很難找出一個代表色，你說萬華的代表色是什麼？是磚紅色？像是北投、中正、南港、萬華等的代表色都不同，所以我們希望建立一個地區的色譜，作為都市設計審議或者是公共建設用色的一個參考。我們現在在中泰賓館那邊已經成立一個台北都市設計中心，它當時蓋好的時候我們要求它回饋一個館舍，大概有三百坪左右，將來我們都市設計的歷史檔案都會在那裡陳設，到時候大家可以到那邊互相交流。

而都市測量，這是一個比較內勤的工作，臺北市的測量跟它的數值地形圖的建置其實滿有成就的，我覺得它現在做的內容甚至比Google還要好，因為我們的數位地形圖是利用航空照相，每一年做一區，分為南北兩區，每一年都航空攝影，我們有跟中央申請空照權，照完之後，現在新的技術是把影像除了長寬的資訊外，還增加了高度的資訊，所以很容易把它拉成立體的，拉成立體之後用照相的方式把立面貼上去，所以你會看到一棟棟虛擬的房子跑出來。而Google的街景車是從下往上照，所以上面的變形很厲害，而我們是拉到鳥瞰的方向，所以將來可以利用這些來做一些環境跟景觀的分析。

公營住宅
(4808戶)

老舊公宅
改建

公地興建

都更分回宅

聯開分回宅

【住宅政策】

再來談談住宅政策，安康公營住宅是我們多元住宅政策中所推動的專案之一，地點在文山區安康社區。安康社區是臺北市很早的一個平價住宅，目前臺北市跟中央都因為住宅法的推行，要做公營住宅，就決定把這邊拆除重建。

這邊快速地說明一下我們的住宅政策，為了要達到居住正義及確保居住權，有很多事情可以做，第一個可以蓋只租不賣的公營住宅，租給沒辦法順利安居的人，第二個是可以提供租金的補貼，第三個可以給予修繕的補貼，第四個可以給予購屋利息的補貼，這些都是住宅政策的選項。目前臺北市人口數約兩百六十六萬，一戶不到三個人，只有二點六二，所以算起來約一百萬戶。而我們希望提供公營住宅的量至少有五％的影響力，所以是五萬戶，長期目標是期待提供臺北市的公營住宅可以有五萬戶的供應量。這個數字已經算少，韓國這幾年已經衝到八％，在荷蘭甚至是六十％，意思是全國的住宅有六十％的房舍是政府的。臺北市的國宅如果從以前都沒有賣的話，數量也不少。但回

圖：文山區安康社區第一期

到這個政策來說，政府希望能夠提供優質的公營住宅，出租的價格會是周邊的七折左右，我們希望這會是制衡市場的某種力量。但是目前，我們希望到明年底的時候已經完工、施工中，或者已經進入實質規劃的數量能到達四千八百戶，這是我們目前短期的目標。

這就是我剛剛提到的臺北市滿早期所成立的一個平價住宅，安康住宅，目前已經清空一棟，並且把空戶集中到這個基地，所以這個基地可以先拆掉重建目前是用統包的方式。它總共有九個基地，目前先做這兩塊基地，九塊基地大概可以容納三千戶左右。而且讓人開心的是公營住宅的統包或者是施工標的廠商都是不錯的建商，甚至世大運選手村都是有頭有臉的建商在做。顯然他們已經了解到這個未來趨勢，他們的優勢就是他們有成熟的工法。

現在公營出租住宅非常不同於過去國宅的那種形象，在推公營出租住宅時其實有很多阻力，很多民眾以為就是國宅，就是平價住宅，跟貧民窟畫上等號，所以他們拒絕公營出租住宅進到社區裡，尤其像是民生社區這種自主性很強的社區。雖然在那裡召開了好多次公聽會，民眾也多所質疑，認為我們一定做不好，但我們要證明我們能夠做得

圖：萬華段青年公園住宅

好，未來會有物業管理公司進駐管理，相信狀況況會比以前好很多。公營住宅還有一個最大的特色是它有一個扣點制度，你如果有不良狀況，就會被記點，當點數累積滿以後會請你離開不出租給你。還有一些細節，例如公營住宅的承租條件是二十歲以上未滿四十六歲、無自有房屋、家戶總收入在四十％分位點以下等，這些條件是很寬的，所以中收入以下的人都可以來租，簽約第一次是三年，第二次是兩年，最多五年，之後一定要離開，用意是要把這些有限資源留給剛出社會的年輕族群，這是我們目前的政策。

另外一棟公營住宅的顏色很誇張，它的位置在青年公園的末端跟水源路的交叉口，一邊是面對青年公園，它有個特色是面對堤防的那一棟是用青山綠水的顏色；而面對萬華區用的是萬華的磚紅色，暖色系當作它的基調。這個設計的窗戶用的是臉書的概念，它認為每一個窗戶裡的主角都代表一個精彩的人生，所以是個非常活潑的設計，目前進度跟寶清一樣，都是在規劃設計階段，明年跟後年是施工年，一○五年中大概就可以出租，總共是兩百七十二戶。

我們在推動蓋新的公營住宅的同時，郝市長向市民承諾，我們不但

圖一：松山區寶清段公營住宅

圖：公營住宅通用設計現場實作

圖：公營住宅通用設計３Ｄ模擬圖

要蓋新的也要修舊的，所以二十三處共三千八百多戶既有出租國宅，也同樣花心力去修理，在整修的時候我們建議把通用設計的概念放進去。我們做了好幾階段的改造，第一階段有十二戶先做示範，今年是做七十戶，都是以身障者或銀髮族的需求來作為設計的重點，有很多貼心的細部設計，包含從走廊進來室內裡外外都是平整的。把一戶一般國宅改成通用設計的整修費用算起來，大概平均是六十萬到七十萬，包含全部的衛浴設備、廚具、所有的地坪整平、無障礙廁所的面積變大等等。

再來講到都市更新事業，這邊要強調的是一些數字，很多人說文林苑之後臺北市都市更新就完全停擺了，其實從九十一年都市更新審議委員會開始到目前為止，核定了一百四十四件，所以一年平均十四、十五件上下。而從文林苑拆除那天到現在，已經核定了二十四件，不但沒有停止而且還加速，都更是一定要做的，它代表的不只是商業利益，它代表的是都市防災能力的強化。臺北市最好不要來個六級的地震，一來會倒八千多棟房子，這些不是恐嚇大家。目前臺北市的房子，超過七、八十％都是三十年以上的房子，那些房子不但設施設備很糟，結構本身的問題也非常多。

建築技術規則真正納入耐震設計規範是在民國七十五年以後。民國七十五年那次大地震，造成復興南路上的裕台大樓倒塌，那一次房子倒塌之後，結構專業領域的專家歸納出，以臺北市的地質特性而言，十到十二樓高度的房子最容易引起共振，偏偏不巧技術規則以前基本限高就是十二層樓，所以一大堆十二層樓的房子，從敦化南路、復興南路到松江路，都是十二層樓的房子。九二一大地震的時候，臺北市有二十六棟紅單的建築，將近二十棟都是十二層的房子，而且大部分都位在轉角，為什麼是轉角？東星大樓也是轉角，因為轉角的建築都把服務核放在後面，所以偏心扭曲量最大。前面都是開放的窗戶，硬的都放在後面，它不是對稱的，所以力量來的時候它扭力特別大。像這些十二層樓耐震能力不足的老房子怎麼辦？真是不堪一擊，所以為什麼要推動都市更新？真的著眼的不是商業價值，而是在於它防災能力的強弱，希望大家要有這樣的概念。

都市更新除了拆除重建之外，還有另外一隻手在做老舊房舍的整建與維護。而部分整建維護後的房舍，我們將它打造成都市再生前進基地，全名是 Urban Regeneration Station，簡稱 URS。在那個空間裡面，

我們鼓勵一些充滿創意的青年創業者進駐使用，在那裡可以發生一些異業結盟、交流、諮詢、演講，它變成是一個種子，讓大家知道都市更新的重要性以及它是如何進行的，這是全臺灣全臺北市在做的。另外臺北市已經成立都市更新推動中心，為什麼要成立這個？臺北市在都市更新推動之初，公部門主動劃了兩百多處的窳陋亟待更新的範圍，但是現在十多年了，幾乎沒有人碰過，為什麼？因為太難整合，所以現在都更核准的一百四十四處，其實都是建商挑比較好下手的，都是能夠整合的。那些亟待更新的地區不會有人去整合也是因為大部分是較低收入戶，買不起房子，談條件他們也不太理解，互信基礎也不足，所以推動困難。於是政府成立都更推動中心，目的就是來加速協助這些老舊的延宕的更新，它比較能代表公部門，是政府百分百出資但不是政府部門，可以做一些諮詢、交流、引導，甚至是去整合，這是去年十月份才開設成功的。

最後是建築管理，不管都市計畫如何規劃，要靠建築管理一張張執照的核發，才能把都市計畫的美意落實在都市裡頭，所以建築管理是都市計畫的手段，沒有建築管理，都市計畫就無法實踐。但是，也會面臨很多問題，有些問題就是落實到建築管理才會發現，這些都是在

執行當中不斷要面對的，我們很多新進來的建築、都計或地政的同仁，高考進來的時候都很有想法知道問題所在，然後每次開會總是不斷的提問題出來，這樣很好，但是我要跟他講，你能夠發現問題表示你有這樣的慧根，但是我們終其一生都在尋找解決問題的方法，而不是只有發掘問題。

建築管理工程處是與民眾權益息息相關的一個單位，它主要針對公共安全問題，像是騎樓整平，全臺北市粗估有二十二萬公尺的騎樓，目前我們已經完成了十七萬公尺，目前還持續做。大家會發現臺北市的騎樓越走越方便也越來越安全，外縣市都會來參訪，不過做工程不是問題，聽說他們回到縣市後首要面對的問題是要先把騎樓違建拆掉，因為騎樓都被違建給蓋滿了。我們希望所有騎樓都能達到平順的效果。這對公共安全來說，無障礙一定比其他的重要，從民國八十年開始有無障礙的法規之後，陸陸續續越改越嚴格，所以建築物常常是五年前檢查通過，現在又不合格，因為法規又更新。我們為什麼不停地檢查並要求再做一些修改？因為我們很期待整個環境是無障礙，不是只有身心障礙的朋友需要這個，哪天你摔斷腿坐輪椅，或是推著你的娃娃車，或者推著你的菜籃車、大肚子等，都要用到無障礙設計，

不要以為這些跟我們無關。

因為建築管理權力很大，像核發執照。我們期待從現在開始這一兩年，發得快外，還希望能夠推動綠建築。我們期待把執照發得對、發得好、每一區都能找到一棟公共建築來做智慧綠建築，第二個是推動綠建築計畫方案。綠建築有兩件事情要做，第一個是對於一定規模以上的建築要求強制要做綠建築；另外一種是規模以下我們用鼓勵勸導的方式來做。希望建築物溫度的控制是用設計本身來克服，而不是用設備來克服。我也希望大家做設計的時候，多多了解什麼叫自然工法，其實就像原住民，為什麼在這裡蓋房子？為什麼窗戶開在這裡？因為在沒有設備輔助下，他們只能靠自然通風來蓋房子，很多地方是前輩的智慧。

還有另一塊是整年都在做的公共安全檢查，這些細節都是為了大家消費的安全，為什麼不停的在做公共安全檢查？因為像之前印度馬德里房子瞬間倒塌，不然就是火一燒上千人死掉，那些災害我看了心裡捏了一把冷汗。大家以後倒要多注意，不論你去KTV或餐廳，尤其是黑黑暗暗的地方，要先看一下逃生動線在哪裡，看它有沒有不合格

建築人與城市治理

標章用圖畫遮起來等等。我們現在是合格就貼，本來以前是不合格就貼，但發現隔天就被他用畫遮起來，所以後來我們貼合格的標章，店家反而希望我們貼在最明顯的地方，這些也是我們跟業者不斷在鬥智，但無論如何都是要確保大家的安全。再來，很多設施設備，我可以跟各位講，建築法規六〇年代開始發展申請建照的法規。到七〇年代，臺北市經濟發展，高層跟深開挖開始之後，七〇年代主要是發展施工方面的法規。到了八〇年代，建照有了施工有了，就開始講究細緻化，老人的、小孩的、無障礙的、室內裝修的、電梯的等等。到了九〇年代開始就是綠建築的、生態的，那些法規越來越清楚。到現在發展了五十年，法規大致上都有，現在就是落實度的問題，所有的停車空間建管處都要清查，違規廣告物要清查也要查緝。

以上是我針對都市發展局的業務給大家粗淺的了解，還不夠成熟，目的是希望增加大家一些廣度，知道現在政府正在做什麼，這跟我們的生活息息相關。

賴怡成　Lai, Ih-cheng

現職 淡江大學專任副教授

國立交通大學土木工程系所博士

美國康乃爾大學建築暨都市設計碩士

東海大學建築學士

對談二

主持人：賴怡成

與談人：王俊雄、呂理煌、褚瑞基、黃瑞茂

時間：二〇一三年九月二十日

地點：淡江大學建築系圖書室

賴怡成：

今天很榮幸來主持這場對談。我跟各位差兩屆，而我是畢業於東海建築系。當時讀淡江的各位現在是建築業界具知名度的老師，很難得能共聚一堂談說當年的學生生活。第一個問題，我想請教當初那個環境下，你們為什麼會選擇建築系？請各位老師暢所欲言！

呂理煌：

我那個時候念建築系，跟家裡有一點關係吧。因為父親是在營造業服務，所以從小就跟著拚東拚西的，有事沒事就想拿個東西亂敲。當你拿著榔頭亂敲的時候，你也不知道以後要幹嘛。填志願的時候，算

一算也只能填這一區塊，就把建築填成第一志願。所以大學考三年，三次都是建築。直到最後一次算成績之後，發現落點分數差不多在淡江，就直接填淡江了。

賴怡成：我記得那時候填志願，是成績公布之後，再填排序嗎？

呂理煌：先填排序。

賴怡成：所以你全部都填建築系？

呂理煌：三年都填建築系。第三年算完聯考分數概算，成績就絕對是淡江。

王俊雄：他第一個志願就填淡江建築系，所以進來還有領獎學金。

呂理煌：
進來才發現第一志願填淡江，還有獎學金可以領。那時候中原分數在前面，淡江在第四。

賴怡成：
和你住臺北有關嗎？

呂理煌：
和我住臺北有關，因為從小在淡江城區部的球場打球，從小就打破淡江的玻璃。我念淡江，我姊夫也念淡江，算一算這個地緣的關係，假設有某種緣分的話，我可能也是淡江。

賴怡成：
那麼褚老師呢？

褚瑞基：
我常常問我學生為什麼念建築？他們都答不出來。我就說我是有答

淡江建築系館舊照

案的，原因是因為我有一個表哥，叫做王維潔。所以我國中的時候就

看他多才多藝，讀建築好浪漫。那時候念書也沒什麼好追求的，每天

就是念書。突然有人開了一扇窗，是一件好事情。所以我大概從國中

以後就覺得這是一件好事情，我要去念建築。後來，大概是幾年前吧，

王維潔跟我講說：「你知道你當時考上建築，你爸打電話給我，説我

兒子本來是要念醫學院的，要是我兒子以後念不好，你就死定了。」

當然他是開玩笑啦。就是那時候，有一種社會的氛圍，男生就應該念

什麼。那時候沒什麼電子、機械的人和我有任何瓜葛，所以家庭的影

響大概就是那時候的某一種反應。我也是照著分數填下來，所以我第

一志願是東海建築系，沒考上，再過來是中原。中原我差三分，第三

個就淡江。大概就是那樣子。

黃瑞茂：

怎麼沒有填成大？

褚瑞基：

應該有啦，我不記得有沒有。總覺得我表哥像是神一樣，他形容的

東海建築系就是多麼有趣的一個地方。其他我家裡有關的，大概都是

和醫學有關，沒有任何其他的領域。我的家族裡面，像我的堂兄，有的在長庚的醫科，褚士瑩他們又比我小。小男生都是受大一點的人的影響，王維潔大概就是離我們家最近的。

賴怡成：
王教授常有給你一些薰陶嗎？還是用嘴巴在陳述？

褚瑞基：
因為我們家族逢年過節就要集合。我那時候是聽過另一個說法，社會氛圍說這些念建築的是有財務上面的支援。那時有四大師嘛，納稅納最多的就是建築師。我那時候另一方面是受這樣子的影響。

賴怡成：
那王老師呢？

王俊雄：
我其實最沒有故事可以講。我就是所有可以填的志願都填了，我記得填了兩百多個志願，其中一個是建築系，就念了，沒有什麼。那時

候也不知道建築系是什麼。

賴怡成：
你那時候是念附中吧，就照志願填下來。

王俊雄：
對啊，沒什麼特別的。我大概是這四個人之中最沒有故事的，對建築最沒有抱負的。你們一定要聽阿茂講，他是對建築最有抱負的。所以這個部分我沒有表現力。

賴怡成：
所以你那時候也不知道建築很多時候是可以透過文字去表達？

王俊雄：
完全沒有想法。

賴怡成：
那黃老師呢？

黃瑞茂：
那時候的資訊很少，也不知道能幹嘛。我是重考一年，後來到臺北讀書。選科的時候就看那個表，每個系要修哪些課。大學的時候好像建築比較容易一點，不像機械、化學看起來就有種距離。

呂理煌：
你好用功，你還有去看每個系的課表。

黃瑞茂：
資料嘛，總是要看一下。第一年算成績好像是文化氣象，後來就沒有念，隔年就到臺北去補習。那時候每天就在街上走來走去。我大姊住板橋，每天搭公車去補習。後來想起來，確實是因為看每個系要修哪些課，也不知道建築是在做什麼，這些科目看起來自己會比較有興趣，就把它填進去。那時候也開始接觸到一些社會的事情，我記得那時候看了一些雜誌。和建築比較有關的，大概是考前一、兩個月，去書店看李乾朗寫的臺灣近代建築，當然不是因為那本書，只是後來還記得當時看過這樣的書。那時候資訊很少，不會有人告訴你說

這些東西在做什麼。

賴怡成：

所以那時候一些黨外的社會運動，您有去參與嗎？

黃瑞茂：

沒有啦！那時候怎麼可能！不過那時主要我住農村，衝擊也滿大的。我滿多時間都在田裡面跑，其實非常辛苦。只敢偷偷地去看那些東西，不敢去參加啦！

王俊雄 Wang, Chun-hsiung

現職 實踐大學建築設計學系專任副教授

國立成功大學建築博士

美國康乃爾大學建築碩士

淡江大學建築學士

381

賴怡成：
第二個問題是想問各位，在淡江建築五年，有哪些事情是最印象深刻的？有一個很有意思的事情，是我在 Facebook 上看到一張阿茂主任和王俊雄老師的畢業設計。好像那時候你們的畢業設計是打 Team 的，還是可以單獨的？

呂理煌：
我記得那時候陳信樟主任在做圓山的案子，有很多人以那案打 Team 為畢業作品，最主要是陳淮，還有其他幾個人，就跟著做圓山的案子。我自己的感覺啦，就是系主任拿這做為畢業設計，我不會加入！我記得我也畫了，上學期我們每一個人都要做。畢業設計之後沒幾年那個案子就施工了。

賴怡成：
王老師你要不要先講？你的大學應該多采多姿！

王俊雄：

沒有耶，那時候跟阿茂打 Team。

我們那個時代，阿茂剛剛講的是很重要的事。我覺得是我們不是念建築是另外一回事，那個年代有一個很重要的心靈的力量，我們可以很廣泛的稱作「鄉土文學論戰」後面的時期，可以稱做「後鄉土文學論戰」。那是在一九七八年，民國六十七年，我們是一九八一年入學的，在整個時間上是非常近的。剛剛阿茂講的是他大概沒念建築系之前，就能感受到社會上的一種騷動。也就是說他大概是在解嚴前十年，有時間上面的關聯性。也就是說，我們在上大學的時候，是解嚴前非常緊繃的一段時間。但那種緊繃，不像今天的這種緊繃。那種緊繃，是悶在鍋子裡面燒的那種緊繃，現在都是還沒有煮熟就掀鍋蓋了。那時是一種外弛內張的狀態，每個人心中都充滿不知道對什麼的一種渴望。可是，你好像找不到一個很確定的目標可以前進，因為所有東西在表面上、形式上都是被封閉起來的。

我記得那時候在淡江有兩門課，對這件事情有滿大的啟發，都是在大二的時候。第一個是蔣勳開的藝術概論，我們班上得也是零零落落，沒有說很認真、也沒有很不認真。我記得那時候蔣勳是不太高興的。縱使這門課上得零零落落，也產生很大的影響。那門課有一個很大的作用，就是他會告訴你所有的事物都有一個根本，你必須回到一

對談 王俊雄×呂理煌×褚瑞基×黃瑞茂

個原點上面去做思考、去做討論。我覺得這樣的一個事情，跟我那時候看報紙有關，因為那時候有很多政治上的騷動。比如說，那時候的中國時報和現在的中國時報是完全不一樣的。那時候的中國時報會利用一種媒體的政治操作，例如政府做了不好的事情，像是把異議分子抓起來，因為在國內大家都不敢講，怕被抓起來，他們就會找一些國外的學者，像是余英時，他們在報紙上寫很長的文章，裡面很隱諱，但基本上就是人的理想狀態是怎麼樣，所以你不應該把他抓起來。我們在讀的時候，一方面覺得政府在做這樣的事情是很不對的，同時又能讀到一種回歸本質的思考。這樣的一個氛圍，剛好跟蔣勳在上課時跟我們講的一些事情是非常有關的，和那門課及整個氣氛的塑造是非常有關的。

另外一門課是中國建築史，連帶地在大四也開了一門臺灣建築史，李乾朗開的。李乾朗上課有兩件事情，第一件事情是他上課都表演一種炫技，那時候沒有投影片，他可以在黑板上用粉筆把全部重要的事情表現出來。我記得有一次最誇張的是，他可以對著學生，手拿著粉筆在黑板上把一個房子的輪廓畫得很清楚。我猜他在家裡應該練很久了。那時候老師會把上課當作一種秀場，給學生表演，不像上很枯燥的課。那時候透過這些課程，我看到建築很鮮活的狀態，把很枯燥

的建築史用各式各樣的比喻，畫出很清楚的圖，讓我們可以看到那個世界是什麼。

臺灣建築史本身就是鄉土文學運動的產物，是白瑾到淡江當系主任以後，因為他在美國教書已經接受現代主義以後的思緒，所以他很早就了解到本土建築的重要性，到淡江就找李乾朗開了臺灣建築史。透過這門課，我們可以看到我們臺灣自己的東西是什麼。那個時代對臺灣的建築也已經整理到一定的程度。我記得那時候馬以工出了一本歷史建築，李乾朗有兩本，一本是廟宇建築，另一本是講民宅的。我們大五的時候，還自己組了一個小的勘查隊，到處去看。我覺得這門課在淡江對我們的影響還滿大的。

相對來講，有些課是很奇怪的，其中最奇怪的是兩門課。一個是西洋建築史，我還記得要做 A3 的報告，他還拿以前的報告叫我們抄。所以我覺得那門課整學期都沒上什麼課，就是老師自己對那門課也不是搞得很清楚，但就可以來開一門課，大家就窮攪和的過了一學期。後來我讀成大早期的建築教育史，也有很類似的情況。反正在臺灣學建築，我們總有一個很清楚的國外架構，但那個架構我們是填不滿、填不實的。所以我們就會有一個人來教西洋建築史，但他對西洋建築史並沒有很了解，恐怕也沒有太大的熱情去教這門課，只是這門課一

對談　王俊雄 × 呂理煌 × 褚瑞基 × 黃瑞茂

賴怡成：
我覺得王老師講得很有趣，這兩門很深刻的課，包括蔣勳給你一些回到根本的批判性，還有對於史類，尤其是本土文化。隱約可以看到這兩門課對你現在有很大的影響，包括你去念博士，包括你寫的書，好像你對於剛才那些事情特別是那兩門課的影響很大。這是我看到的啦，不知道是不是？

王俊雄：

定要有人開，他只好這樣做。

另外一個印象深刻的課是營建管理，就在教電腦。我記得在電腦概論後還有營建管理的課。那時候電腦是在教 fortarn77，我們就要畫電腦卡去打洞。那都還好，問題是電腦課之後還有營建管理，他還是在教電腦。那時候我們完全不知道那門課的意義是什麼。那個老師也很奇怪，給我的感覺是說建築除了設計和建築史之外，還有很實際的事情，但那個實際好像也不是真的那麼實際。我們都知道建築和營建有關，所以有一個東西叫做營建管理。可是當營建管理變成這樣的一個圖表，好像也變得很不真實。對那門課的感覺大概是這樣。

淡江建築系館舊照

從現在回頭看，應該是啦。但在那個時候，沒有太大的感覺。比如說蔣老師的課，我其實也不是很認真的學生，對他講的東西也不是很懂。很奇怪的是那時候在我們班上有一種氣氛，我們班和所有的班級一樣，就是散散的，然後有一小群一小群的人。整體上有一種氣氛，讓你對於念建築這件事情覺得是重要的，是嚴肅的，應該要傾全力去追求它的。這種追求重要的不是技術性，比如說那個時候的中原，阿茂可能比較清楚，中原那個時候比我們技術很多。他們整個課程的設計，他們老師比我們的認真，所以他們可以把建築的技術教得比較深。可是我們這個部分好像沒什麼人在教。我們班的氣氛很多都是在討論建築的目的和建築的思想與哲學。我記得那個時候有一件事情還滿爆笑的，我記得我們大三的設計課，有一個設計是做辦公大樓，阿茂就做了一個後現代的立面，Michael Graves 那種。

黃瑞茂：
姚政仲是做 Aldo Rossi。

王俊雄：
那時候淡江也沒什麼書，是呂理煌家境比較好，不知道從哪裡搞了

呂理煌 Lu, Li-huang

現職 建築繁殖場主持人
　　 國立臺南藝術大學建築藝術研究所
　　 專任副教授

南加州建築學院建築碩士

淡江大學建築學士

對談 王俊雄×呂理煌×褚瑞基×黃瑞茂

一本雜誌，我們才開始看到了建築。在大二的時候學設計是非常枯燥的。那時候我們大二的導師是李政隆，他很機能主義。其實他是很好的人。到了大三，我們看到建築可以這麼表現，可以不顧一切，把想講的事情講得很大聲。現在看起來是很吵啦，但是在當時是一件很有活力的事情。這是一個衝擊，是舊的時代和新的時代的交集。

賴怡成：

我想請教一下呂老師，那個時候我在東海就耳聞你的畢業設計是把

相機切一半去操作。

王俊雄：
他不是切相機，他是把自己切一半。

賴怡成：
那時從淡江傳到東海來，想聽聽你在淡江求學階段印象最深刻的是什麼？

呂理煌：
印象深刻的有幾個。大一跟阿茂住一起，後來也在學校的社團看他做校刊編輯，就覺得怎麼這些他都會。我是覺得我們進淡江的時候，有一股無形的壓力，大家在口耳相傳的都是十二屆的學長（註：參與者對談一），包括創作文學得獎，一連串學長的名字，壓力超大。如果他們走淡江這五年，能夠被學弟妹記住的話，我們走過淡江五年，我們能夠有什麼？所以像王俊雄老師⋯⋯

王俊雄：
不要王俊雄「老師」啦！

呂理煌：
喔那……那像俊雄講的蔣老師的課，修了藝術概論也懵懵懂懂。之後蔣老師有開了藝術特論，就和阿茂主任，褚瑞基……

黃瑞茂：
不用加「主任」。

呂理煌：
還有幾個同學和學長一起修。修特論之前要一個一個面試，看你的狀況能不能通過，發覺怎麼每個人都講好多喔。阿茂有講他的興趣，褚瑞基也有講他的興趣。我在下面是起毛的，他怎麼講這麼久還沒講完，怎麼有這麼多事情好講的，輪到我的時候該講什麼？我就直講說沒為什麼，我就是想修。當時就被戳了一下說：你是不是臺北公寓中長大的孩子，才會什麼都不會，才會講出這種話。那我也懵懵懂懂進去了。在那一年當中，多多少少有被那些學長影響到。大一進來的時候，林洲民、李瑋珉，還有好幾個學長的名字壓

褚瑞基 Chu, Ray S. C.

現職 銘傳大學建築系所 專任助理教授

賓州大學建築博士候選人

賓州大學建築建築碩士

淡江大學建築學士

得大家喘不過氣，像是他們玩攝影，也能玩到一個程度，像是自己洗大照片。我後來也拍照和洗大照片。先不要想在建築上能學得比他們好，但在人生的興趣上，我有沒有機會找到自己的一條路？後來就抓了很多事情，不管是音樂、文學、藝術，我都輸當時在修特論的人。裡面的人好像比較沒有碰攝影，我就選了攝影。

那我應該抓什麼？裡面的人好像比較沒有碰攝影，我就選了攝影。鑽進攝影之後，發現在攝影裡怎麼還是十二屆那幾個學長的名字在前面？我就假設，如果我到了那個年齡，我拍的照片還是不能讓系上的人有印象的話，我這幾年建築的學習可能就白走了。加上大二就決定不念建築系，就一頭鑽進攝影，念建築只是拿一個文憑，對家裡有交代，之後絕對是出國念攝影。跟著學長，到了大四就學會一些，我就

負責暗房。我就把暗房用得比較特別，像是設備、藥材，用到比較好的狀況。於是就跟系上的助理討論，有沒有經費可以作為暗房的擴充，所以就把系上的暗房做了一個擴充。淡江建築系對我來講，最大的情感和投入就是攝影。

事實上我們那屆的人在系上的時間是滿多的。尤其是大五那一年，幾乎都是在系上過活。所以像阿茂、俊雄、褚基也有，褚基的空間還有乒乓球桌，做累了大家還可以打乒乓球。我大二、大三、大四幾乎都泡在暗房，算一算我在系上花了最多時間，但不是在建築上面。那時候管理員晚上要關門，我說就關門吧！等到早上六點他來開門放我出去，我就買了宵夜關在暗房裡面。在暗房裡面動手做和洗照片這件事情，影響我之後動手做的系列。

雖然說學建築是因為小時候拿榔頭亂敲，也不知道在敲什麼，但是照片拿去給別人洗和自己洗，我反而比較沉溺在這個自己動手的過程裡面。

系上還有一門建築攝影的課，那門課對我的影響也滿大的。從那門課的影響到最後就是因為自己會在人像攝影公司做事，所以場景拍到的都會有人。而建築攝影教我們裡面不要有人，所有的照片就是建築是一種沙龍照，就是裡面不要有人，純粹把建築物拍得突出就好。

那個衝擊性一直到國外念書之後才反過來，就是建築裡面不要有人這件事情才開始捨棄，之後拍照不管怎麼樣，建築物裡面一定要有人。

那個狀況還包括了看了歐洲廣場的書，歐洲廣場的書裡面都有人的活動，拿掉人之後廣場就變得很乾。之後就認為建築攝影，不管怎麼樣，拍建築物的時候，裡面都要有人的活動行為在裡面，那樣的場景才會是自己想要的一個 Tone。

我想大學這幾年的狀況，好像每個人都有自己的專長。後來鑽進了攝影之後，好像建築離我越來越遠了，就掉進攝影裡面了。直到大五的時候才又決定拉回來，想說都最後一年了，該給自己一點時間，不然文憑也拿不到，跟家裡也沒得交代。既然前面四年我給攝影那麼多時間，大五可不可以給建築一個完整的時間？所以大五也是在系上住了一整年來忙畢業設計和作品。我那個時候不是把相機剖一半，而是把自己的頭髮剃一半。相機剖一半是我到國外念書的時候，在工廠直接把相機剖對半，來找可能性。這些種種因素加乘在一起，才導致了一個完全對建築不清楚的，到最後才發覺到……建築幫助我最多的是去找出自我人生可能性的一條路。有十二屆學長們的壓力，反而也是好事。我們同儕之間給的壓力也是相當好，因為硬要切出一條線是和大家不一樣的，才會存在著某些的自我感。

賴怡成：
我想問一下，剛才呂理煌說的你花了很多時間在攝影。我想知道淡江的設計課也很重，你怎麼去平衡？

呂理煌：
我那時候，大二吧，設計課我全部在睡覺。晚上騎摩托車去臺北的攝影棚打工，所有時間就這樣摸過去了，包括結構被當、結構三修這些事情都很明顯。也因為這些最慘的課程，導致我在念研究所的時候，想說有沒有機會把它搞懂，所以現在對結構來講，我反而還滿有信心的。玩暗房的人有些是時間控制得很準，要每一張照片都一樣；有一些是說不一定要把時間控制得很準，我只要在昏暗的過程裡面看感覺，感覺對我就過來了，那又是另外一個的相信。所以在這種「微暗燈光下出現的可能性跟顯影」的時候，去猜測他的下一步是什麼，最後讓他進入到影劑，等到最後燈光打開，再看看和自己的判斷是不是一樣。反而是那種猜測和卜卦的過程最迷人。也可能是那種狀況，在做作品的時候別人問「你有沒有圖」、「你有沒有計算」，我就說沒有。可是在做的過程，怎麼讓人家相信？我硬著頭皮就說你們只好

相信我們可以把它做好。所以一直是徹底在創作過程裡面找隨機性。我不知道這是一個賭徒的宿命還是不歸路，我不曉得。反而是創作過程的可能與隨機性，讓我一直中毒迷戀很深吧！

賴怡成：那褚瑞基勒？

褚瑞基：

我昨天想到今天要來受訪，我還差點睡不著。我在想我當年在幹嘛。我覺得有幾個就是南北的差異。我是南部來的孩子，來臺北對我來說是脫離家裡。那時候我家人要移民到美國去，對我來講那條線突然斷掉了。所以我來到臺北試圖把握不是學科，而是一些有趣的事情。因為在我們那個年代，念書就是這件事情嘛，從小就是南一中，反正就是念書就對了，所以從來沒有找到自己過啦。所以包含建築攝影，「攝影」到底是什麼？第一堂就有人拿了一堆奇怪的機器，就覺得非常有趣！所以他說要買什麼我就買了，PC 鏡頭也買了，腳架也買了，說要去敦化南路照葉財記大樓我也去了，還去了好多趟。

你若問我哪門課影響我最大，有機會找到我自己，的確是蔣勳的

課。藝術概論呢，還記得是在階梯教室，一群女生來，我是覺得說怎麼會有這麼有吸引力的事情。我記得他那時候頭髮捲捲的，最主要是在階梯教室裡面，他會造成一種騷動，前面都是外系的女生。竟然會有一個老師，大家擠著要上他的課，他到底在講什麼東西？

後來藝術概論更讓我驚訝的是兩件事情，第一個是我們大部分都在外面上課，意思就是他脫離了學校的某些控制。這件事情注定在我比較尋求自由的系統裡面，好像我喜歡這件事情，而且跟自己天生反骨的性格，有機會找到自己。那時候我還記得他住在長春七街，為什麼呢？那個時候我們去爬中正山，他去洗溫泉，才知道上課可以洗溫泉，上課可以到美術館去。那是特論的時候。

我還記得很驚訝的是，我們要去畫觀音的手。我從小學過畫畫，畫出來的圖一定是陰影很漂亮。結果蔣勳把我們的圖都拿了，只留下姚政仲的。他畫得跟鴨腳一樣，黑黑的不知道什麼東西，蔣勳竟然會對這個東西很有興趣。你就知道說，完了，我這種制式性的學習是有問題的，是上不了檯面的。自己也就種下比較跳脫的……我舉個例子來講，建築系可能會被認為是一種專業的學習，尤其是當時候那個年代。像是技術性的課程啦，那些課程我都學得滿爛的。我覺得鋼構，

淡江建築系館舊照

我和那些沒有學過鋼構的人是一樣的知識。

黃瑞茂：
可是你成績都不錯啊。

褚瑞基：
我大一和大二都不是第一名和第二名。我還拿什麼獎。你要知道，在我們那個年代裡面，不經過重考進來還真的很少。我知道我嘛，還有陳淮也是，就是直接上來的。其他的幾乎都是重考兩、三年。所以我也沒有在念書啊，到現在我都還記得在那個四合院裡面，上什麼物理，還去算把一根木頭吊上去，那種課就是無聊到極點，可是還是要把它給考過。

有機會在特論裡面發現教育可以是這個樣子，學生可以啟發自己的一些事情，對我的 impact 很大。還包含教育的內容，例如說鴨腳會比一個光影繪圖的觀音的手更強，這件事情其實對我們的影響很大。

除了課程之外，另外對我們 impact 很大的是淡江特殊的地點。我還記得我們去海邊游泳、在山上東跑西跑。上課很無聊，我都看著外面，外面很漂亮，後面有皇帝神宮。我就想說，我可不可以不要坐在

對談　王俊雄 × 呂理煌 × 褚瑞基 × 黃瑞茂

這裡？所以就會出去老街東逛西逛，吃黑店啦，跑去游泳啦。山下還有一間大順川菜館，我們游完泳就會去那邊吃飯。另外還有兩個空間impact 很大的是文學館的圖書館，另外一個是驚聲大樓樓上有一個餐廳，超喜歡去那裡吃飯的，因為可以看得很遠。其實心中是要去脫離那樣子制式性的系統，所以有這些很特殊的地點和很特殊的生活。另外的是我們常常在後門，後門出去有一個冰店，坐在兩個桌子，每天在那邊聊是非、看女生，你知道那件事情是很有趣的。

黃瑞茂：
講一下你的裝扮吧。

褚瑞基：
講一下我的裝扮喔，那又是另外一件事情，那是因為和我妹妹有關係。

黃瑞茂：
你有照片嗎？

黃瑞茂 Huang, Jui-mao

現職

淡江大學建築學系專任副教授兼系主任

淡水社區工作室主持人

專業者都市改革組織理事

臺灣大學建築與城鄉研究所博士

中原大學建築碩士

淡江大學建築學士

褚瑞基：

我記得某個專刊裡面曾經有拍過，可是我完全沒有那時候的照片。我知道我們班很多人考上建築師，都是在這個制度裡面。我運氣很好，至少還有一個教職。

賴怡成：

在阿茂之前，我想請問說，你剛剛提到你一直想往外跑，又提到女

淡江建築系館舊照

生。我想建築系在學校裡面本來就是比較特別的系，讓其他很多的系來注目。剛剛小王、呂理煌，還有你都比較談一些學校裡的，你們有沒有一些課外的活動？比如說跳舞啦、去哪邊玩啦，或是工作營等等之類的。

王俊雄：
我們都很認真在讀書，哪有時間去玩（戲謔的語氣）？

呂理煌：
我記得我那時候很被吸引的是六、七〇年代的美國學生運動，那多多少少都和臺灣解嚴前的氛圍有關，然後我們還有去上國文老師在講張愛玲。這樣子的感覺就是一種切口出來。

賴怡成：
我的意思是，就像王老師說很認真念書，我是不太相信啦（笑）！應該是有很多課外活動，例如評完圖去哪裡。

黃瑞茂：

我大概講跳舞和系展。我大概算成績最糟糕的吧。

褚瑞基：　　沒有啦。

呂理煌：　　不會啦。

王俊雄：　　沒有我糟啊。

黃瑞茂：　　到畢業，我是十月才去當兵，因為結構三修被當。那時候，我覺得滿特別的經驗，我念這個大學滿有趣的。因為大一就當幹部，都呂理煌害的，因為他都負責找女生來跳舞。他那時候女朋友是銘傳的，我是學藝，他就告誡我說他找女生來的話，不能讓他冷場。那時候學校旁邊自助餐店晚上都吊燈，就跳舞。不能冷場意思就是不能讓女生坐板凳，所以班上幹部的任務就是一定要下場，就每天晚上集訓，所以

一個月後我就很會跳舞。因為呂理煌下令嘛，不能讓他冷場，所以都沒在念書，每天晚上到陳維芳那邊集合集訓。

褚瑞基：

他住在英專路頭樓上，那邊就變招待所，一群人住在他那邊。

黃瑞茂：

那時候花很多時間在跳舞。第二個是剛剛提到呂理煌，我那時候常跟他一起出入，也滿危險的，他那時候就騎著野狼，他厲害的就是會一邊騎摩托車一邊睡覺。除了一開始參與的系刊，後來我們這群人比較多參與的是系上的系展，班上都是我們在負責。我算算看我只有在畢業設計的時候才參展。那時候和鄭晃二、蕭松年去住他家，弄到很晚很晚，睡在他家地板上面。想起大學時候好像都是在這些事情上面。

剛剛提到，到了高年級，印象比較深刻，有一次舞會辦在養雞場。我們班辦活動都不是按牌理出牌，還有到稻田哩，還花很多時間去清理，才開始跳舞。還有辦六校聯誼，看那個文獻好像很多人都有來。我記得謝師宴試辦在殼牌倉庫上面那個洋樓，我們走過去看那個洋樓

就是破破舊舊，我們就去國賓叫外燴，就在那裡辦。我們班辦這些事
情都好像不會標準化，都會想一下。

最有趣的是那時候一群人住在系上，大五的時候要過聖誕節，就想
說美國片子聖誕節去砍聖誕樹，載回家裡放在客廳。那時候我們在系
上，呂理煌開車，帶著一根鋸子就跑到後山去，砍了一棵聖誕樹回來。
隔天再去看，前六棵都不見了，可能他覺得一棵不見不好，自己把他
鋸掉。

那時候印象比較深刻，透過這些課程還有系上，辦了一些活動，參
與了一些事情。蔣勳後來除了課程之外，就開始小劇場，寒暑假花了
很多時間去看這些表演和活動。這時候暑假也留在臺北打工，有一點
錢就跑去看。大幾的時候，學校開始有實驗劇場，姚政仲就被找去演
康教授的牢籠，和法文系的，有崔麗心、郭思敏。我們一起上中文課
的是侯貞夙，何以立的太太。所以到大五也參與了實驗劇場的演出。
那時候比較記得的是這些。印象比較深刻的是淡江那時候很多助教都
滿厲害的，像是季鐵男，他和邱文傑參加 JA 的競圖拿到第三名。

王俊雄：
那時候我們很多個助教都很厲害，像季鐵男、黃豐國、王華風改名

現在在LA、黃崑山、蘇瑛敏、林季芸、魏主榮。

黃瑞茂：
季鐵男那時候是少數就已經在建築師雜誌寫文章，那時候他還沒有畢業。

王俊雄：
大二是林季芸，他還幫我改過圖，那時候我快被當掉了。那個題目是小住宅。

呂理煌：
那時候我也快被當掉了，最後槍手是邱文傑幫我槍過去。你說課程很重怎麼會過得了？都是邱文傑幫忙槍啊。

黃瑞茂：
那時候成績真的很不好，我大二還當三科。

賴怡成：

那時候設計課一個老師帶幾個學生？

呂理煌：六、七個吧。

王俊雄：不只啦！十幾個！現在算少喔，以前我記得有十二到十五個。

黃瑞茂：褚瑞基應該要講一下他的轉變，為什麼他會變龐克，後來回國怎麼變這樣。他的特質在我們班滿特別的，成績一直都不錯。

褚瑞基：那時候成績最好的是陳淮。

王俊雄：我們三個都滿慘的。

呂理煌：
那時候出國要申請學校，成績單印出來，看到全班排名是多少，就會拜託學校把它畫掉。

黃瑞茂：
他那時候的特色就是，要考試之前就把自己關起來。那時候我們住在一起。

褚瑞基：
我大一的時候其實和他沒什麼關係，我大一住在山下。到大二的時候，因為我覺得跟系上脫離，我就跟李牧倫、江宏一住同一棟。大三我就跟李牧倫，在別墅的對面。大四大五就去跟他，他是住在水電行樓上，陳文坤那邊三樓。有姚政仲、鳥蛋。他說龐克那個年代是我大三，那是我妹妹，因為我妹妹國小四年級就出國，她從來沒有回來過，她第一次回來，整個暑假都住在我這裡。她整個就很龐克，衣服都自己做，頭髮用成像雞冠，戴很多耳環。我覺得這件事情太有趣了，我也來練習，大概就玩了半年吧。我覺得是在轉型期中尋找自己的定位啦，如果我兒子幹這些事情我也覺得無所謂，這就是一段很狂

淡江建築系館舊照

野的時間。就這麼簡單啊,沒什麼特別,被你們講得好像很神聖的樣子。

賴怡成:

所以阿茂說,在你們那個年代,六校聯誼很普遍,每一年都會輪流辦。我覺得很有趣,因為你們和龔書章是同一個年代。你們那個年代現在在檯面上就是你們這些有名的人,我講淡江就是呂理煌、王俊雄、褚瑞基、姚政仲、阿茂。東海剛好是老龔、黃聲遠、郭旭原、姜樂靜。所以我這裡丟了一個問號,東海我比較清楚是因為張樞回來,除了黃聲遠之外,其他畢業設計都是找張樞。淡江這邊,我發覺你們的多樣性特別多,例如呂理煌完全在走繁殖場的實作,小王在走批判,阿茂是社造和社會關懷,褚瑞基會利用文學寫很多書。多樣性比東海多很多。所以我有兩個問題,什麼樣的氛圍會讓你們這一代特別不一樣?另一個是東海的環境和淡江的環境,怎麼會造就兩種不同的這些人?這大概是我有興趣比較想知道的問題。

王俊雄:

問題一大概很不好回答。時間很短,很多事情還看不太清楚。我可

以談一件事，回頭看淡江，它擁有一個很不專業的教學。後來我們對淡江教學的演變比較有一些認識的時候，那段時間是白瑾來當系主任又離開淡江之後。我們這屆剛好是陳信樟當系主任的第一年到最後一年，就是陳信樟當系主任最中心的五年。我記得很有趣的事情是，我們上一屆是邱文傑那屆，他們設計的老師就有李俊仁、王立甫，每個人都有很清楚的個性和 Program，知道他們要教什麼。我們一想到接下來的設計課要給這些老師教，就很興奮，因為我們的設計老師不像他們個性這麼清楚。等到我們到了那個年級的時候，那些老師都不見了，全都換了一批，我就很錯愕。

我們這一屆，在那個時代，你去比較一下淡江、東海和中原，它已經是比較鬆散的建築系。後來才知道和其他學校比起來，淡江對於建築教學的投入度真的有一段距離。所以我們在那樣不明就裡的情況下，學校的課程並不能給我們太多的養分。所以我們對於建築專業的認識沒有那麼多，相對來講束縛也沒有那麼多，我們才有時間去探索一些奇奇怪怪的事情，也比較有空間去發展一些個人性，因為沒有一個體制嘛，或是說那個體制本質上沒有那麼清楚，所以每個人才有機會處理一些事情。我記得上了大三之後，設計課就沒有太緊的時候，特別是大四，就更不用說。

賴怡成：

你們那個時候大四有 Topic studio 嗎？

王俊雄：

我們那時候很亂啦，本來在邱文傑那屆有。你看邱文傑的作品集，還有他們在台塑大樓的基地做了一個總部大樓的設計。那時候李俊仁還出了一個作業，每個人要去找一個大師，去研究大師的手法，做大師手法的分析，作為一種語言的作法，再用這個語言學，去做一個設計。可是到我們這屆就沒有了。在這個氛圍裡面，你如果沒有放棄你自己，你可以發展出很多。我覺得這可能是我們和其他的學校差別一個滿重要的因素。

呂理煌：

淡水和臺北整個地理文化的一些狀況，就我來講，多多少少都有一些影響。以當時的東海而言離臺中市比較遠，東海的校風來講大家可以比較內聚力集中，所以那時候張樞老師和洪文雄老師算是比較特別的，且洪文雄老師影響黃聲遠也滿多的。淡江我就不這麼覺得內聚力集中，像剛剛小王和阿茂講的，那時候的狀況就是大家常常往外跑，

往外跑之後，淡水反而是一個滿特別的區域體驗，也就是說，我們和淡水的接觸性和頻繁性都還滿大的。所以夕陽可以看多久，好像可以一直看，每天都可一直看。反正設計課完，不是跑沙崙就是跑渡船頭，去罵老師。因為設計課被K得很慘，唯一可以發洩的就是先騎去看夕陽，邊看夕陽邊罵老師，看完夕陽再騎回來找地方吃飯。整個環境的養成和多元性的接觸，多多少少影響我們吧。之後走研究所的狀況也是滿特別的，大家都是在研究所的時候岔出不同的領域，所以大家去研究所所選的學校和路線也都不一樣，影響後來研究專精的部分也都不一樣。比較下那東海當時的狀況，好像他們投入研究所的屬性似乎比較雷同。

賴怡成：
對啊，你看張樞帶出來的這一批人，研究所都很像，屬性都是同一類型的。比較特別的就黃聲遠。

呂理煌：
他是去念Yale，之後去美國西部工作。

賴怡成：

他的畢業設計是詹耀文帶的，但是洪文雄影響他真的滿大的。

褚瑞基：

我個人覺得我在大學沒學到什麼專業，所以叫我去當建築師，我大概很怕啦。剛剛提到專業的學校，我就舉我大五的時候。我大五是王重平帶的，他的事務所也剛剛起來，跟李祖原合夥，其實他很忙，我記得我一學期見他不到五次。也就是說，我必須要自理，我們甚至會跟老師說：「老師你不用來了，我可以自己搞定。」第一個我就是要負責任，最後東西要交得出來，畫圖這些都沒問題。可是真的來了，我們要談什麼？所以大二、大三、大四所丟的 Program 就是一個題目，有幾平方公尺，不會有任何論述，就是做了就對了。

我還記得我大三還是大四的時候，做了一個天母的，後來郭旭原在那邊蓋了一個豪宅。以前是一個中醫的醫院，後來那塊地解編，變成一塊住宅，我就做了一個活動中心。那個活動中心的模型，我記得我用石膏做的，別人用模型板做，我偏要用奇奇怪怪的材料。我的意思是，也沒有人教我說這樣不行，很多老師，就是來跟你做朋友，來跟你聊天。所以那時候我們和王重平去骨董店看骨董、去喝茶這樣子。

淡江建築系館舊照

對談 王俊雄×呂理煌×褚瑞基×黃瑞茂

我記得當時候在那個五樓，大概三、四次吧，他坐在我旁邊，他叫我改一下尺度，就結束了，一個人五分鐘十分鐘就可以走了。

我的意思是說，也許在那個過程裡面，後來沒有選擇去當一個建築師，可能也是因為真的沒有人教過我說這件事情到底是在幹嘛，所以我都依照自己的方式在學什麼叫做建築。或者是不專業。對我來講，是有那種感覺，所以我必須完成自我，所有建築的學習都從書上得到。所以書裡面告訴我的，是如何說建築。比如說，後現代主義啦，就是文化試驗嘛，所以那時候做了很多所謂型態學的研究，覺得那件事情是有意義、有價值的。那件事情是無法畫成真正的建築，所以我也很怕，我知道我結構根本不考不過。聽說很難，那時候都說建築師考試只有二％，我就去做我愛做的。那其實有一種對自己的不負責任，幸運的是這種不負責任在時代裡還有它扮演的意義。

黃瑞茂：

剛剛賴老師有提到六校聯誼，我有看過名單，確實我們這一班是很會辦活動的。我們進來時是李學忠當會長，之後我們就很會辦活動。六校聯誼其實陣仗滿大的，那時候我們大四，就找一些人來培訓帶六校聯誼。現在來看成大就江之豪；東海我不知道龔書章有沒有，黃聲

遠跟郭旭原都有來；中原就是林崇傑，還有幾個王鎮華的幾個學生我忘了名字。所以可以看到東海、中原、成大那個老師對學生的影響是滿大的。我記得中原就是胡寶琳和王鎮華剛去。相較之下，淡江就比較……

黃瑞茂：

可能是一些後來都當建築師的老師，他們待的時間是不久的。那時候有王淳隆、康大中，都是成大第一名、第二名設計畢業的。康大中就是做美術館的，他在高而潘那邊做事。這些老師其實都還滿厲害的，這有點有趣，會不會是因為淡江靠臺北，有很多不錯的資源跑到這邊來，淡江也開放。說不定陳信樟就是有這種好處，他也不在意什麼事，來就來，不錯就留下來。

在六校聯誼也辦了一些演講，我記得找了王鎮華、陳明竺談大臺北華城的山坡地規劃、王秋華談社會建築。系刊到了褚瑞基當主編那一期，王秋華那篇文章有登、季鐵男寫了一篇現象學，我比較深刻的是褚瑞基在封面放了一張相片。比起來像去年中原做了五十周年回顧，他把匠作當作一期做一個題目，匠作在這段時間臺灣研究裡面，大概有他的重要性。那個封面你還記得嗎？就是一個海灘，有一些人，

對談 王俊雄 × 呂理煌 × 褚瑞基 × 黃瑞茂

整個風格非常吸引人。那時候看書就褚瑞基，他就帶 AD 雜誌，有 Aldo Rossi。那時候有一種氛圍，就是這樣作一定很慘，我印象最深就是大三姚政仲是做 Aldo Rossi，老師也不知道怎麼評。那時候整本雜誌印象最深刻的是 Tschumi 的解構公園，完全看不懂。因為我們那時候在想的還是建築硬體，這個竟然得了一個佳作，他到底是什麼？

褚瑞基：
那時候資訊是封閉的，有一個圖書館烏漆麻黑的。

黃瑞茂：
那時候圖書館很難用，是你要去填單子，他才會去裡面拿一本書給你，所以常常你借的書和你想要的書是兩件事情。

褚瑞基：
所以你突然得到了這樣的一本書，他會變成寶典，因為就只有這三本。

黃瑞茂：

我記得那時候我和呂理煌去臺大載一些書回來賣。

褚瑞基：
就去城鄉所看有什麼書。那時候書展開始有一些大陸來的建築書，很漂亮的，像《水鄉》。

王俊雄：
那些書都沒有作者的名稱。那時候你有一本梁思成的《中國建築史》也是沒有名字。

褚瑞基：
我是花很多錢買書，我覺得書讓我可以說比較多的話。

黃瑞茂：
他是我們的中盤商。

賴怡成：
那時學校的圖書館沒有進國外的進口書嗎？

褚瑞基：

很難借，又要填單子，一來又烏漆麻黑的。

賴怡成：

其實我和你有點像，因為家庭環境好一些，所以班上買外文書的很少，可是我買得特別多，所以同學都跟我借。

王俊雄：

我一直在想這件事情，就是如果你沒有放棄你自己的話，學校教育老師怎麼教真的是很輔助性的事。可是人也很難說沒有一種集體性的氛圍或是動力，你就會有一種向上游的力量。

這幾年廖偉立就跟我說他覺得我們教書教得太認真了，以至於這些學生都沒有什麼空間。我們教書教得太認真，是因為我們以前受的教育似乎是不夠了，所以很努力地想把這件事情給做好。話說回來，如果沒有一種集體的氛圍，也很難產生一個集體性的力量。所以這中間的尺度是很難拿捏的，也就是我們一起受淡江的教育，又一起教書教了這麼多年，到底建築教育怎麼做，對我來講到現在都還是一個很大

的困惑。到底是要每件事情都親力親為，帶著學生往前衝，還是放鬆讓他自己去找他的生路。這兩個極端該怎麼做，老實說到現在都還很困惑。這是第一個我們該想想的事情。

那第二個事情，先撇開我的困惑，有一件事情是我比較肯定的，是一個集體性的氛圍，對一個人的成長是滿重要的。就像剛剛所提到的，我們那時候其實是處在一個張力很大的環境，臺灣從戒嚴到解嚴。另外就是褚瑞基帶來的那些書，替我們開了一扇窗，這個世界對建築的觀點也在轉變。就像阿茂剛剛講到的，他已經注意到了有解構公園的存在，也就是説已經不是現代到後現代，而是到了解構的時代。可是因為整個資訊被管理得很厲害，所以我們都不知道這些演變，但我們有感覺到這些事情的變化。

我覺得那五年在我們的人生裡面，也是很重要的五年。跟現在的小孩子比，我們的青春期來得比較晚，在國外叫做 teenager，就是應該發生在十幾歲，我們好像到了二十歲出頭才開始發生。尤其是對於學校體制的反抗，剛好遇上臺灣在一個張力很大的時刻。我覺得是這些事情加起來，在我們班上產生了一個很有趣的、集體性的氣氛，他支撐了很多的事情。我覺得有關這些事情的價值是我比較沒有困惑的部分。

呂理煌：　剛剛小王講的，除了集體性的氛圍，還有製造集體性的氛圍有沒有機會去進行。那時候還感覺不出來，但是那個氛圍影響了大家走的下一步。

褚瑞基：　像阿茂來自農村，但在那個年代，社會張力對我而言是完全沒感覺的。那時候很多的感覺是「自己」，要如何去找到自己。不管是文化的，社會張力這件事情在我那個時候好像不是一種語言，可能有。我舉個例子，那時候政治上的張力已經越來越大了，美麗島等等的事情。我們真夠笨，我們念書的時候不會把這一個當作重要學習或是認識或是批判的機會。當然我覺得這件事情跟老師有很大的關係。我們剛剛終於都知道，也都說了一件事情，我們的教育是有問題的。從來沒有老師來 key point 這些事情，我們大概就不會。我們那個年代裡面，那種失傳的引力，其實和現在是差不多的。我認為還是老師、學生、老師、學生所形成的會反映出老師給他最深刻的。念了五年書裡面，我只學到一、兩件很少的事情。

賴怡成：

剛才小王和呂理煌在談的氛圍這件事，我覺得淡江之所以會很特別，我覺得 location 滿重要的。我覺得把 location 拿掉，他就沒有這麼特別了。我覺得如何去強化 location 的價值，真的是滿重要的。我不知道阿茂順著這個話題，有沒有什麼看法？

黃瑞茂：

如果這樣來看的話，應該說那是一個轉變。一方面集體主義是我在大學的時候感受到很深的，大家一起去作一些事情。可是那時候又是個人主義開始的年代，我們接觸到小劇場、蔣勳的課。我會覺得他引出了一些自我的部分，那個在以前是比較少的，剛好淡江提供了這樣的機會。剛剛提到其他學校老師的主導性還是滿大的，或是他們對建築有一些信仰，或是中原開始對城市有一些想像。

之後集體主義大概就不在了，包括現在的學生對自我的成長或自我的期待。我是覺得這樣的時代有這樣的一種轉變。更細的去看的話，可以看到說，大一到大五有一段時間是同學開始一起作一些事情，那個脈絡還在。可是過程中可以聽到每個人有不

對談　王俊雄×呂理煌×褚瑞基×黃瑞茂

同的連結。現在的學生我想是反過來的，幾乎是每個人都有自己的網絡，只是不小心到了大四，要運作系學會，或是某些因緣、某些機會，他們才會聚在一起辦一些事情。反過來我們有些機會製造了這樣子的可能，讓學生在學習的過程中有團隊的意識在。這是我剛剛聽起來比較大的一個感受。

賴怡成：

我想最後有一個問題，就是想知道說，各位在從事建築教育，對目前我們的學弟妹，有什麼樣的建議和期望？

呂理煌：

我個人還是偏向走集體主義，就是走團隊氛圍這件事情。這可能和成長和學習的經歷有關，我覺得從同儕之間可以獲得很多，包括過去學長給的壓力，push 自己往前和有沒有機會超越的企圖心。所以我在教學上一直維持在還有沒有可能去建構集體性的氛圍，和集體成長學習的可能性。但是這個東西，就像剛剛小王講的，到底哪些是對或錯，我到現在都不曉得，但目前選擇還是在這個狀態。會不會有天選擇徹底放手讓他們做，那也有可能，但是走了那麼多年，還是走在

集體氛圍的生存裡面。

賴怡成：

所以我想有一個問題就是說，follow 呂理煌剛剛你講的，關於集體氛圍，似乎還有一個東西在帶領著這個集體氛圍的方向，就像你的繁殖場。

呂理煌：

這個時候回到根本應該說是集體氛圍支撐著建築繁殖場，後來建築一走下來，走到信仰的問題。選擇建築是一種職業還是一種人生信仰？這事情不太一樣。也就是說，我盡量跟我周遭的年輕朋友講說：「選擇職業你就不要念了，你就去做事！假設你選擇的是信仰，不妨給自己一次機會，看看你們共同製造出來的氛圍，可以把這個信仰帶到什麼樣的階段、創造出怎麼樣的看得到的空間與成果。」剛剛講到說，大家念到研究所比較晚熟，但是從研究所開始，我們這幾個走不同的路線，等於是研究所幫助我們信仰的完成，建構了每個人相信的事情，最後在人生的路上走他自己的那條路。

褚瑞基：

在教育上面，隨著時代的改變，這個變化很快，非常 Dynamic 這件事情，要用一個我可以教你一些技術性的手段，我認為意義不大，因為他們的變化太大了。

所以我們回到根本，回到我自己從高中來到大學，我覺得最大的啟蒙的確是蔣勳老師告訴我兩件事情。第一個對我來講，就是自己對自己的生理和心理的解放，找到自己的需要。其實簡單來講，就是一種責任，這個責任就是了解自己。如果連自己都不是很了解，當然不可能很穩固的對自己和家人負責。所以很重要的是，教育的標準化是一件很麻煩的事。面對所有的孩子他們有他們過去的不一樣，如果我們的教育是對每個孩子有差異性，就比較能夠啟發他。對我來講就是希望能夠啟發每一個孩子，或讓他自己有一個決心去對自己的認知，其實就是一種責任。

第二個就是追求自由，像是人權，來表示對人的尊重。現在發生的一些事情，像是小孩子很野蠻、很自我，呼應到家庭、社會的整體性，目前是比較麻煩的。所以第二件事情告訴他們這件事情是很重要的。也許評圖的時候，每個老師都有不同的觀點，有些可能會針對技術性，有些則是針對社會責任，我覺得要喚醒孩子有這樣的感覺。技

術性的東西對我來說比較不是那麼重要，那不是我能夠教他的。到了他需要養活他自己填飽肚子的時候，他自然就會了。他要考建築師，他結構就要考過、物理環境要會。那不關我的事。我認為在教育裡面這是我的責任，關於這兩件事情。

王俊雄：

其實我覺得沒有太多可以講的。第一個是要主動吧，我覺得這是最重要的一件事情。這個主動不是一個衝突，而是你必須對你生命裡面的那些疑惑，你有責任必須去解決它。比如說你進到一個建築系，不管你有沒有來上課，你要對「建築是什麼」要去追求，這和上不上課沒有一定的關聯性。在理想的狀況下，「上課」可以幫你解答這個問題，但我們了解到，常常上課是在帶來更多的疑惑。這也沒關係，只要你常常存在一個主動的狀態，我覺得是很重要的。

第二個是呂理煌和阿茂都有講過的事情，就是從現在這個時代去回望我們那個時代，很大的一個差別就是那種集體性的消失吧。倒不是說集體性和社會性有那麼樣的重要，我覺得很重要的是集體性和個性發展中間的那種辯證，應該是同時有才對。否則個人就會變得很個人，會變得很奇怪，你也會不知道什麼叫做個人，因為個人必須經由

集體的對比，才能知道個人的價值是什麼。同時，個人應該是從和集體的張力之間去產生的，那才是真正的個人，而不是天生就是個人，那可能沒什麼用。

我覺得呂理煌是最好的例子，他那時候在我們班上不能說是一個怪咖，反正他做事情有他自己的節奏。以前我念大學的時候，看他做事情常常會覺得：需要這樣搞嗎？他常常沒睡覺，又很熱心。像我有一個東西要搬很麻煩，他就會看著你說：要不要我幫你搬？他就會去開著車子，去幫你搬東西。所以他每天都搞得很累。他大四出了一場很大的車禍，他開車開到睡著，去撞到前面的車子。車子的車頭整個都毀掉了。他開車又開很快，整個就是一個很有趣的狀態。我記得大四的時候，我們約好要在 studio 一起混，那時候都沒有人，不像今天 studio 有人，不過現在的大四應該跟我們那時候差不多啦。我記得他就搬了很多東西來，他真的超徹底的，他答應你要到 studio 一起混，他就真的用車子回家搬了很多東西。很完備喔！有音響、有電視，什麼都有，超完備的！搬完以後就很累了，因為搬了很多東西上來，就把睡袋打開，鋪在桌上就開始睡。他真的有一種很特別的做事情的節奏和狀態，可是他和我們這些所有的人非常好。也就是說你可以容忍他很特別的狀態，但是他和大家不會是一樣的。我覺得這樣非常的

好，可是到今天很難看到這樣的特質。

黃瑞茂：

這個比較起來，今天當然更複雜。以前還有機會大家碰在一起，像是蔣勳的影響。今天學生接觸的東西更大一點。或許我們可以想看看，怎麼聚在一起，讓他發生什麼樣的事情。從剛剛這樣講起來，我倒覺得，或許一個系不只有專任老師，兼任老師的角色也滿重要。也就是說，至少他在成長的過程當中，有很多機會碰到很多不同的樣子。現在這個資訊化的時候，有興趣的話，他可以接觸到很多的資訊。好不容易聚在一起，那些老師的樣子就變得滿重要的。這無關乎他上課到底用不用功，建築系讓他花這麼多時間和一個老師在一起，這些事情搞不好都會有一些影響。也就是說，他的 studio 就是很多 studio 裡面的一個，怎麼樣讓他在成長的過程中，稍微可以輕鬆一點。我覺得這個和態度是無關的，而是回到系上的「教」跟「學」怎麼樣去營造。

王俊雄：

我們應該要補充一下吳光庭的角色。他是我們大五的老師，他的角

色滿重要的。

呂理煌：
他是導師，剛好我們幾個人的設計都是他帶的。還有李牧倫和蕭松年。

賴怡成：
那是他回國第一年嗎？

王俊雄：
是第三年。他第一年是教我們大三的建築史，我記得他剛來的時候都不敢看學生，眼睛都看地上。好多幻燈片，眼睛都看地上講。大五的時候，他幾乎是系上唯一一個老師是每天都來的，像公務員一樣。我覺得他給這個系帶來了很新鮮的空氣，我記得是褚瑞基講的。

褚瑞基：
因為我覺得他和我們沒差幾歲，大概就是我哥哥的年紀。跟其他老師比起來，他好像是小弟一樣。有些老師西裝領帶，好像是來事務所

做事。可是他穿的就好像我們學生。

賴怡成：
所以兼任可以當導師？

王俊雄：
他是專任啊。我們大三、大四、大五他都是專任。

呂理煌：
我覺得大一設計也影響滿大的。那時候專任老師裡面有一位是非建築背景，章錦逸，他出立體風箏的題目。

黃瑞茂：
章錦逸那時候是畫油畫，所以比較浪漫一點。另外一個比較有印象的是林利彥，他是漢寶德的學生，所以他是接漢寶德那支，合理的設計原則。他是東海畢業的，那時候寫了很多文章在談設計的程序。另外一個是陳德耀，他是教結構的。他都穿個襯衫，也不太會講話，寫宋體字。每個老師的形象都不一樣，差異非常大。

呂理煌：
他給了我們多元的狀態。大一我們還不能去循什麼，要求我們就做了。回去才覺得這門課怎麼這麼多種類的老師，湊在一起要幹嘛。

黃瑞茂：
那時候也滿累的，要寫宋體字，又要做立體造型。印象最深的是用針筆畫 Paul Rudolph，畫到針筆斷掉，所以很小的時候就對 Paul Rudolph 非常的記憶深刻。那時候還有顏色，畫色票、做色環。

褚瑞基：
所以到了大二，第一個做住宅的時候，就是做 Paul Rudolph。

賴怡成：
所以現在大一強調做實作，以前沒有？

呂理煌：
以前是用保麗龍做造型、做浮雕，用石膏包紗布，做立體造型。

淡江建築系館舊照

褚瑞基：
所以那一年的聖誕節要做裝潢，做 decoration，就用保麗龍切一切
包紗布，就用的很像羅馬柱子。我那時候還想這些東西怎麼來的。那
時候就是聖誕節，有舞會還有 Bingo。

黃瑞茂：
那時候舞會就在現在一年級那裡偷辦，把窗戶全部都封起來。
Bingo 是在現在二年級那邊架臺子。

褚瑞基：
跟老師們募禮物，我記得最大獎品都是圖桌。

賴怡成：
現在最大獎都是 iPad、iPod。

褚瑞基：
現在還有嗎？

賴怡成：

現在學會的活動還有。

褚瑞基：

喔，超好玩的！我記得大一的時候我們還要買麥克筆。不知道誰，有錢一點的，還買了噴槍。那時候還畫那個環，彩色環。這就是建築系？在幹嘛啊！那時候都沒有人告訴我們這個教育的途徑，是要經過這個過程。也不知道什麼叫 Bauhaus，什麼叫色彩理論。

呂理煌：

到了五年級給吳老師帶，他比較放手要我們自己做、去 study 這件事情，也是一種成長的機會。過去都是為了評圖而評圖，就我的感覺，他竟然可以完全的放，對自己來講是滿難得的一次經驗。如果沒有那次完全的放，就我的成長經驗裡面，自己去做自己想做的那個狀態就比較難。到了五年級才拉回了對建築的興趣，不然之前都已經準備申請國外攝影學校，結果自個到了第五年才說要好好做建築畢業設計。

宋立文：

我個人的好奇，呂理煌之後回淡江，對這個系的大一教育改變滿大的，王俊雄也是一直接續實作的路線持續到現在。當初為什麼會做這樣的決定？因為聽起來和以前受的大一教育是完全不一樣的。

呂理煌：

應該是在國外研究所那個時候中的毒吧，跟自己信仰的那部分。我也不知道那是對或不對，自己在成長經驗裡面，動手做的這件事情，他是一條路。後來回來淡江的時候，幾個年輕的老師就一起，就直接動手做了。那時候幾乎不太強調圖面，純粹訓練感覺。在那種氛圍和訓練感覺這件事情是我一直在信仰和嘗試的事情，所以面對一群年輕老師一起教學的時候，那時候我們都剛畢業然後一起進來，郭思敏也一起進來，還有林芳慧。所以大家就討論說要不要試試看一年級就是製造全班的氣氛，先把全班的氣氛製造起來，然後一起動手做，動手做完了以後，再一起看教學的這件事情可以怎麼玩。所以就採取了這樣一路玩過來。

其實我們大一的時候也是有玩過啊，我覺得玩的狀況也是有，也從裡面獲得一些經驗值。立體風箏我覺得最傻眼的是，我做完了，我搬

不出我的房間！窗戶拆了也沒用，就發生這種狀況，就是完全閉門造車，又搬不出來。好不容易把它擠出來了，我也放不進車上。一路就抓著它來系上，和系上一起放。同時看到每個人的風箏飛起來的時候，那種興奮度，是自己在做的過程裡面還不能體驗。當自己的風箏飛起來的時候，覺得「做」可以產生某種可能性的。差不多到研究所，才更相信人是有左右腦的功效。那過去如果我們很習慣的開發腦部的另外一邊，現在在強調腦力教學的時候，我們有沒有機會藉由基本設計課去培養另外一邊腦部的發展。假設先在大一的時候讓大家經歷過這樣子，以後會不會有人再繼續，我不知道，至少在大一的時候開發不同的經驗感。那是那時候一路操作下來的嘗試。

黃瑞茂：

　　講一下我的觀察，我會覺得跟他們回來剛開始教書的經驗有關。像姚政仲一開始到實踐，呂理煌後來到銘傳，所以他們那時候比較是空間設計而不是建築系。如果他們回來一開始就到建築系，或許那個看法就會不一樣。

褚瑞基：

我現在覺得學生最大的問題是他們沒有實際信念。兩種說法，一種是到事務所，一種是生理和心理接觸的這件事情。在創作的思想裡面，我一直同意你沒辦法教學生什麼叫做美麗、什麼是一個好的造型，那製造是一個很好的練習，但那要說服學校去買機具比較難。

呂理煌：

在實踐創立了一個工廠，到銘傳創了第二個工廠，再到淡江創了小工廠，最後南藝也是。我一直認為工廠是一個教學，不是幫忙系上同學做模型。工廠就像是大家的電腦一樣，或是拿畫筆一樣，或是拿石頭雕刻刀一樣，只是素材不一樣。那就想說有沒有可能從工廠的訓練裡面做教育培養。後來選擇的狀況是，絕對沒有辦法同時教多人，無論是在實踐要面對很多人教，在銘傳也是，在淡江也是。後來有機會到南部的時候，面對的學生很少，少的時候才有辦法進行安全紀律教育的問題。實作教育上最難的其實是紀律與安全的問題，安全顧慮到的時候，這條路才會比較順。工廠不是那麼多人願意走的，選擇少的學生，工廠也比較好管理的時候，他有機會來做一些實驗。這些實驗包括空間的實驗，或者是結構的實驗。

這個是自己一直比較關心的，我們是用什麼方式去介入建築，或是建築是用什麼方式去介入生活空間或場域。也是這樣，一路才走工廠過來。所以後來幾個，像楊尊智、陳宣誠這些老師，他們都可以帶學生碰工廠。我覺得這樣，某些方面他是另外一種的狀態跟教學。他並不是全部，只是我們覺得是某種相信，就回到剛剛，建築是不是信仰的問題。就這樣持續的試試看。

王俊雄：

這部分我和呂理煌有不同的出發點。我那時候教大一的時候，我覺得那個路線必須被持續下來，有兩個很重要的因素。第一個是說，對於教學的系統來講，好不容易出現一個好的傳承，起碼他建立了一個清楚的視點與方向跟方法，甚至是具體的成果。對我來講，這對任何時候的建築系，都不是容易的事情。所以我覺得在一個特別的時刻裡面，不管他出發的時候是什麼原因，終究他形成了一個視點。我覺得這是一件非常不容易的事情，他已經超乎我個人喜歡或不喜歡，也超乎我個人能不能去做到。也就是說，不是我們能力上能不能去做到，而是我們要勉強自己能去做到，因為這件事情已經變成是一種共同的事情。

第二個事情其實和這個是有關的，就像我們剛剛講到的一樣，在我們建築系的學習裡面，很重要的一件事情還是集體的氛圍，那時候最讓人感動的地方也是在這裡。也就是說，在教學的 program 裡面，這樣子的實作，比較像是工具性的角色。不像呂理煌，他說實作是比較本質性的角色。是透過這個實作，給班上帶來集體性的氣氛。包括到三更半夜還在洗那個蠟啦，或是乒乒乓乓一大堆的，那是一種沒有辦法被忘懷的操作。我想大概也沒什麼可以取代這件事情，也就是說，我們人和人之間要產生集體性，還有什麼比親自動手把他做出來更能得到效果？所以對我來講，他最終完成的不是記憶性的訓練，而是整體氣氛的塑造。而且這個整體氣氛的塑造，可以支撐建築學習好幾年。

呂理煌：

你把他們帶去外面做，去做遊街這件事情，更具影響力。剛開始只是在校園內部影響自己的狀態，小王把他帶到遊街的這件事情，反而對一年級同學的認知建築的可影響性，拉得更廣。

褚瑞基：

我完全同意。我唯一的職業就是老師，我在想教育需要什麼，他就

435

必須用教育的手段，或是在特殊的時代裡面，用教育的方式讓建築變得更好。我從建築史裡面讀到十九世紀材料的演變和運用，但我不知道怎麼樣進入教育裡面，我只會說。所以當我在呂理煌的系統裡面，看到他是有效果的，所以我是非常同意我們需要這樣的教育系統。這在我念書的時候是缺乏的，所以我覺得我們的學生需要這樣。無論是集體主義的消失，或是個人主義的放大，透過這個東西，他可以被組織。

另外比較個人性的，因為我和王喆澤一起教書教過兩年，我記得有一次在製造的課程裡面，他要求學生一定要製造出來，其實只是很小的東西。我就問他說為什麼不先告訴他們原理，告訴他們理論是什麼。他說：no，所有的教育不能告訴他們理論，叫他們做就對了。做的過程裡面，他們可以把它拿掉，或是把他放上去，透過這個過程去訓練他們的眼睛，去訓練他們的手能不能去完成它。他覺得這是教育很大的本質。所以我和王喆澤私底下都是談論非常理論性的事，我發現他的教育系統對學生形塑自己是有很大的幫助的。因為與其告訴學生什麼是好的，不如讓學生自己去做十個，去找出其中一個。

賴怡成：

　　感謝系友們，我們談論了快三個鐘頭，分享這麼多以前你們在淡江和現在的經驗，非常高興有今天的對話，謝謝。

淡江建築 TA004　　　　　ISBN 978-986-5982-66-9

嚮，建築
民歌時代的建築青年

作　　者	淡江大學建築系、中華民國淡江大學建築系同學會
總 策 劃	許勝傑、陸金雄、賀士麃、姚政仲、黃瑞茂
主　　編	宋立文
執行編輯	黃翌婷、吳彥霖、黃馨瑩、柯宜良
文字編輯	黃馨儀、曾偉展、藍士棠、夏慧渝、 黃昱誠、塗家伶
美術編輯	黃翌婷、吳彥霖
參與撰稿	王紀鯤、宋立文
參與演講	謝英俊、張世儇、梁銘剛、魏主榮、 林洲民、李學忠、黃宏輝、李清志、 丁致成、張基義、黃瑞茂、高文婷
參與座談	吳光庭、劉綺文、陳珍誠、陸金雄、阮慶岳 賴怡成、王俊雄、黃瑞茂、呂理煌、褚瑞基

發 行 人	張家宜
社　　長	林信成
總 編 輯	吳秋霞
執行編輯	張瑜倫
出 版 者	淡江大學出版中心
地　　址	新北市淡水鎮英專路151號
電　　話	02-86318661
傳　　真	02-86318660

總 經 銷	紅螞蟻圖書有限公司
地　　址	台北市 114 內湖區舊宗路 2 段 121 巷 19 號
電　　話	02-27953656/ 傳真：02-27954100
出版日期	2014 年 10 月 一版一刷
定　　價	320 元

國家圖書館出版品預行編目資料

嚮，建築—民歌時代的建築青年／淡江建築
系，中華民國淡江大學建築系同學會編著—-
一版.--新北市 ： 淡大出版中心. 2014.10
面 ： 公分.
ISBN 978-986-5982-66-9（精裝）

1.建築美術設計 2.演講訪談